高等院校广告和艺术设计专业系列规划教材

民间美术

孟祥玲 孙 薇 主编
富尔雅 温丽华 副主编

清华大学出版社
北京

内 容 简 介

本书结合我国民间美术的演变发展与应用,具体介绍:中国民间美术概述、民间美术的艺术体系、民间美术的艺术思维与艺术表现、实用类民间美术赏析、装饰类民间美术赏析、民俗类民间美术赏析,民间美术的创作实践、民间美术的发展现状与前景展望等基础知识,并注重通过强化实践训练提高学习者的应用技能与能力。

本书具有内容丰富、案例经典、继承传统、强化应用等特点。因此,本书既适用于高等院校艺术设计专业的教学,也可以作为文化创意企业和广告艺术设计公司从业者的职业教育岗位培训教材,对于广大广告和艺术设计从业者也是一本必备的民间美术设计指导手册。

本书封面贴有清华大学出版社防伪标签,无标签者不得销售。
版权所有,侵权必究。举报:010-62782989,beiqinquan@tup.tsinghua.edu.cn。

图书在版编目(CIP)数据

民间美术/孟祥玲,孙薇主编. --北京:清华大学出版社,2019(2025.1重印)
高等院校广告和艺术设计专业系列规划教材
ISBN 978-7-302-50829-8

Ⅰ.①民… Ⅱ.①孟…②孙… Ⅲ.①民间美术-高等学校-教材 Ⅳ.①J5

中国版本图书馆 CIP 数据核字(2018)第 178581 号

责任编辑:张 弛
封面设计:何凤霞
责任校对:李 梅
责任印制:曹婉颖

出版发行:清华大学出版社
网　　址:https://www.tup.com.cn, https://www.wqxuetang.com
地　　址:北京清华大学学研大厦 A 座　　邮　编:100084
社 总 机:010-83470000　　邮　购:010-62786544
投稿与读者服务:010-62776969,c-service@tup.tsinghua.edu.cn
质量反馈:010-62772015,zhiliang@tup.tsinghua.edu.cn
课件下载:https://www.tup.com.cn,010-62770175-4278

印 装 者:三河市君旺印务有限公司
经　　销:全国新华书店
开　　本:185mm×260mm　　印 张:10.75　　字　数:248 千字
版　　次:2019 年 5 月第 1 版　　印　次:2025 年 1 月第 8 次印刷
定　　价:59.00 元

产品编号:078958-01

编审委员会

主　任：牟惟仲

副主任：（排名不分先后）

　　　林　征　　张昌连　　张建国　　李振宇　　张震甫　　张云龙

　　　张红松　　鲁彦娟　　田小梅　　齐兴龙

委　员：（排名不分先后）

　　　吴晓慧　　孟祥玲　　梁玉清　　李建淼　　王　爽　　温丽华

　　　翟绿绮　　张玉新　　曲　欣　　周　晖　　于佳佳　　马继兴

　　　白　波　　赵盼超　　田　园　　赵维平　　张春玲　　贺　娜

　　　鞠海凤　　徐　芳　　齐兴龙　　张　燕　　孙　薇　　逄京海

　　　王　瑞　　梅　申　　陈荣华　　王梦莎　　朱　磊　　赵　红

主　编：李大军

副主编：温丽华　　李建淼　　王　爽　　曲　欣　　孟祥玲

专家组：张红松　　吴晓慧　　张云龙　　鲁彦娟　　赵维平

序言

随着我国改革开放进程的加快和市场经济的快速发展,广告和艺术设计产业也在迅速发展。广告和艺术设计作为文化创意产业的核心和关键支撑,在国际商务交往、丰富社会生活、塑造品牌、展示形象、引导消费、传播文明、拉动内需、解决就业、推动民族品牌创建、促进经济发展、构建和谐社会、弘扬中华传统文化等方面发挥着越来越大的作用,已经成为我国服务经济发展的"绿色朝阳"产业,在我国经济发展中占有极其重要的位置。

1979年中国广告业从零开始,经历了起步、快速发展、高速增长等阶段,目前我国广告和艺术设计业已跻身世界前列。商品销售离不开广告,企业形象也需要广告宣传,市场经济发展与广告业密不可分;广告不仅是国民经济发展的"晴雨表"、社会精神文明建设的"风向标",也是构建社会主义和谐社会的"助推器"。由于历史原因,我国广告和艺术设计产业起步晚但是发展飞快,目前广告和艺术设计行业中受过正规专业教育的从业人员严重缺乏,因此中国广告和艺术设计作品难以在世界上拔得头筹。广告和艺术设计专业人才缺乏已经成为制约中国广告事业发展的主要瓶颈。

近年来,随着"一带一路、互联互通"经济建设的快速推进,随着世界经济的高度融合和中国经济国际化的发展趋势,我国广告设计产业面临着全球广告市场的激烈竞争。随着世界经济发达国家广告设计观念、产品营销、运营方式、管理手段及新媒体广告的出现等巨大变化,我国广告和艺术设计从业者急需更新观念、提高专业技术应用能力与服务水平、提升业务质量与道德素质,广告艺术设计行业和企业也在呼唤"有知识、懂管理、会操作、能执行"的专业实用型人才;加强广告设计行业经营管理模式的创新,加速广告和艺术设计专业技能型人才培养已成为当前亟待解决的问题。

为此,党和国家高度重视文化创意产业的发展,党的十七届六中全会明确提出:"文化强国"的长远战略、发展壮大包括广告业在内的传统文化产业,迎来文化创意产业大发展的最佳时期;政府加大投入、鼓励新兴业态、发展创意文化、打造精品文化品牌、消除壁垒、完善市场准入制度,积极扶持文化产业进军国际市场。党的十九大提出"坚定文化自信推动社会主义文化繁荣兴盛"号召,鼓励扩大内需、发展实体经济,对做好广告艺术设计工作提出新的更高要求。

针对我国高等教育广告和艺术设计专业知识老化、教材陈旧、重理论轻实践、缺乏实际操作技能训练等问题,为适应社会就业急需,为满足日益增长的文化创意市场需求,我们组

织多年从事广告艺术设计教学与创作实践活动的国内知名专家教授及广告设计企业从业人员共同编撰了本系列教材，旨在迅速提高大学生和广告设计从业者的专业技能素质，更好地服务于我国已经形成规模化发展的文化创意事业。

 本系列教材作为高等教育广告和艺术设计专业的特色教材，坚持以科学发展观为统领，力求严谨、注重与时俱进；在吸收国内外广告和艺术设计界权威专家学者最新科研成果的基础上，融入了广告设计运营与管理的最新实践教学理念；依照广告设计的基本过程和规律，根据广告业发展的新形势和新特点，全面贯彻国家新近颁布实施的广告法律法规和行业管理规定；按照广告和艺术设计企业对用人的需求模式，结合解决学生就业，加强职业教育的实际要求；注重校企结合、贴近行业企业业务实际，强化理论与实践的紧密结合；注重管理方法、运作能力、实践技能与岗位应用的培养训练，并注重教学内容和教材结构的创新。

 本系列教材包括《广告学概论》《广告设计》《广告策划》《广告文案》《艺术概论》《字体设计》《版式设计》《包装设计》《企业形象设计》《招贴设计》《会展设计》《书籍装帧设计》等专业用书。本系列教材的出版，对帮助学生尽快熟悉广告设计操作规程与业务管理，对帮助学生毕业后能够顺利走上就业岗位具有积极意义。

<div style="text-align: right;">

教材编委会

2021 年 4 月

</div>

前言

广告和艺术设计产业作为国家文化创意产业的核心支柱产业,在国际商务交往、促进影视传媒会展发展、丰富社会生活、拉动内需、解决就业、推动经济发展、构建和谐社会、弘扬博大精深的中华传统文化等方面发挥着越来越重要的作用,已经成为我国文化创意经济发展的重要产业,在我国产业转型、经济发展中占有极其重要的位置;广告和艺术设计产业以其强劲的上升势头已成为全球经济发展中最具活力的绿色朝阳产业。

民间美术起源较早、历史悠久,是所有美术形式中群众性最广泛、与社会生活关系最密切、历史文化内涵最丰富、地域最广阔、民族地域特征最鲜明、最具代表性的文化形态。经过长期发展已经形成了自己独特的艺术语言,有着深厚的文化底蕴。民间美术既是一种传承历史和人类文明成果的手段,也是陶冶性情、提高文化含量的上佳方法。民间美术不只是作品,而是一种文化,更是一种人生智慧的结晶。

在艺术设计中,"中国特色的创意"是最核心的部分,要想学好设计必须掌握民间美术的基本知识。保障我国艺术创作的顺利运转,加强设计师专业综合素质培养能力,增强核心竞争力,加速推进设计民族化、风格化的进程,提高我国艺术设计应用水平,更好地为我国文化创意产业服务,这既是设计行业可持续快速发展的战略选择,也是本书出版的真正目的和意义。

本书作为高等教育视觉传达专业的特色教材,坚持科学发展观,以学习者应用能力培养为主线,严格按照教育部关于"加强职业教育,突出实践能力培养"的教学改革精神,针对民间美术课程教学的特殊要求和就业应用能力培养目标,既注重系统理论知识讲解,又突出综合技能培养,力求做到"课上讲学结合,重在方法掌握;课下会用,能够具体应用于实际工作之中",这对于学生毕业后顺利就业具有特殊作用。

民间美术是高等艺术院校重要的专业实践应用课程,也是广告艺术设计人员必须学习和掌握的知识技能。本书共八章,全书从概念、分析、赏析、方法、训练等多个方面进行阐述,结合我国民间美术的演变发展与应用,具体介绍:中国民间美术概述、民间美术的艺术体系、民间美术的艺术思维与艺术表现、实用类民间美术赏析、装饰类民间美术赏析、民俗类民间美术赏析、民间美术的创作实践、民间美术的发展现状与前景展望等基础知识,并注重通过强化实践训练提高学习者的应用技能与能力。

由于本书融入了民间美术最新的实践教学理念,力求严谨、注重与时俱进,具有内容丰

富、案例经典、继承传统、深挖内涵精髓、弘扬中华文化、强化民间美术实际应用等特点。因此，本书既适用于高等教育本科及高职高专院校艺术设计专业的教学，也可以作为文化创意企业和广告艺术设计公司从业者的职业教育岗位培训教材，对于广大广告和艺术设计从业者也是一本必备的创新设计基础训练指导手册。

本书由李大军筹划、并具体组织，孟祥玲和孙薇主编，孟祥玲统改稿，富尔雅、温丽华为副主编，由具有丰富教学实践经验的吴晓慧教授审订。编者编写分工：年惟仲编写序言，温丽华编写第一章和第八章，孙薇编写第二章和第六章，孟祥玲编写第三章和第四章，富尔雅编写第五章，张宇编写第七章，刘海英、张宇、肖禹臻、白斌、王冲提供了部分资料和图片，李晓新负责文字修改、版式调整、制作教学课件。

在本书编写过程中，我们参阅了大量民间美术的最新书刊、网站资料，精选收录了具有典型意义的优秀作品，并得到有关专家、教授的悉心指导，在此一并致谢。为配合教学提供了教学课件，读者可以从清华大学出版社网站（www.tup.com.cn）免费下载。因编者水平有限，书中难免存在疏漏和不足，恳请专家和广大读者批评、指正。

编　者

2019年4月

教学课件

目录

第一章　中国民间美术概述　001

- 001　第一节　民间美术的艺术特点
- 011　第二节　民间美术的类型

第二章　民间美术的艺术体系　014

- 015　第一节　中国民间美术的思想起源
- 024　第二节　中国民间美术的造型
- 027　第三节　中国民间美术的色彩

第三章　民间美术的艺术思维与艺术表现　037

- 038　第一节　灵活的艺术思维
- 039　第二节　完美的美学表现
- 045　第三节　表现内容常常带有吉祥的寓意
- 046　第四节　善于运用对称与均衡的造型手段
- 047　第五节　高超的工艺技法
- 049　第六节　丰富的材料语言

第四章　实用类民间美术赏析　051

- 052　第一节　漆器
- 067　第二节　陶器
- 074　第三节　瓷器

第五章　装饰类民间美术赏析　084

- 084　　第一节　雕刻
- 099　　第二节　刺绣
- 104　　第三节　布艺
- 105　　第四节　首饰

第六章　民俗类民间美术赏析　111

- 111　　第一节　木版年画
- 116　　第二节　风筝
- 117　　第三节　剪纸
- 122　　第四节　泥塑
- 126　　第五节　面塑

第七章　民间美术的创作实践　129

- 130　　第一节　民间美术创作素材的积累
- 132　　第二节　民间美术创作的方法
- 142　　第三节　民间美术的构图设计
- 145　　第四节　民间美术的分类表现
- 149　　第五节　民间美术的风格化表现

第八章　民间美术的发展现状与前景展望　153

- 153　　第一节　民间美术传承的意义
- 154　　第二节　民间美术的发展现状
- 156　　第三节　民间美术的发展方向

158　参考文献

第一章

中国民间美术概述

学习目标与知识要点

了解民间美术的基本概念、艺术特点、审美特征以及类型划分,为后期的深入学习奠定必要的理论基础。

课前引导

民间美术也是深沉的艺术表现形式。民间美术与百姓生活密切联系,是经济和文化的双重载体,外在表象下蕴含的是风土人情、民族情怀。民间美术的"民间"二字并不是指生产的场所或地域,它代表的是创作行为中的精神内涵,这些内涵才是区分民间美术与其他美术形式的基本标准。

第一节 民间美术的艺术特点

一、民间美术的概念内涵与外延

"民间美术"是一个相对狭窄的概念,它是指各个历史时期所特有的一种艺术形式,延续至今且形成了自身特点。美术源自于远古先民对于美的追求,诞生之初就带有美化环境、坚守信仰、追求理想与愉悦民众的功能。随着原始社会的解体和阶级的出现,不同阶级群体的审美需求逐步出现了分化,美术的服务对象也大致分化为统治阶层与被统治阶层。因此,我们一般把美术分为"民间美术"与"宫廷官府美术"两大类。

中国民间美术是美术分类的一种特殊范畴,特指那些在历史发展过程中,主要由身处社

会下层的普通劳动群众根据自身生活需要、信念和理想而创造，经由集体传承和历史积累而不断发展起来的美术形式。

广义上说，民间美术是劳动者为满足自己的生活和审美需求而创造出来的艺术，包括了造型艺术和工艺美术的多种表现形式，需要引起我们关注的是这两种美术类型在艺术表现形式和等级上并没有高低的区别。

民间美术的服务对象是普通百姓，因受等级制度的限制，它的材料选择与表现形式具有局限性，但是民间美术涉及了百姓生活的诸多领域，其中不乏令人惊艳赞叹的各种"绝活"，例如泥塑、风筝、竹编、剪纸、糖人、狮舞等，这些与普通百姓生活息息相关的美术形式传承至今，成为代表中国名片的艺术瑰宝，如图 1-1 ～图 1-3 所示。

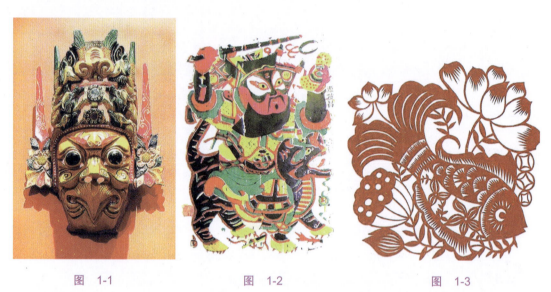

图 1-1　　　　　　　　　图 1-2　　　　　　　　　图 1-3

在中国艺术发展的历史上，普通劳动人民心灵手巧，创造出了形态各异的艺术形式。在古代，民间美术相对于宫廷和士大夫美术，具有不同的审美表现性质；在近现代，民间美术更多地停留在世代相承的传统技艺表现，与受过学院式艺术教育的专业作者在创作重点上有着明显的区别；而在当代艺术中，随着信息交流的频繁与活跃，民间美术手口相传的艺术表现形式得到了更好的发挥。

前面提到民间美术起源于原始美术，诞生于古代先民的生活实践，最先具有的是实用性的特征。原始人处于文化启蒙阶段，他们对于事物的探索与创造是缓慢而坚定的。劳动可以获得食物和安全，是原始人保证自己生存下去的必要手段。因此，对于劳动工具的创造与改造成为他们生活中最重要的一项技能。在漫长的探索与实践中，原始人发现匀称、光滑、锐利的工具使用起来既顺手又高效，具有特别好的实用性，因此各种工具的制作都按照这种标准发展。

对实用性的追求慢慢使得均衡、对称、提炼等朦胧的审美观念开始建立。原始人开始在实用造物活动的基础上萌生出审美活动，并进一步升华出了对视觉愉悦的美感追求，要求造物既能满足实用的需要，又能满足审美的需求。

例如新石器时代的远古人类发明了钻孔技术，他们把这种技术应用于工具和武器制作，随后逐渐开始尝试用于穿孔贝壳和兽骨，以制作项链来装饰自己、突出自己、吸引异性的同

时也达到愉悦自己的目的。

　　精美的原始陶器也是这种朴素审美观念的产物,例如仰韶文化所遗存的带有各种纹饰图案的彩陶,它们不但带有巫祭的色彩,在造型上也具有对称感、和谐感与韵律感。这些原始时期的石珠、穿孔兽牙、项链、彩陶等都是民间美术的最初形态,它们以其稚拙、俭朴的形式介入了当时人们的生活,如图1-4～图1-6所示。

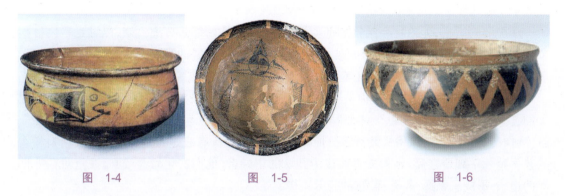

图 1-4　　　　　　　　　　图 1-5　　　　　　　　　　图 1-6

　　随着文明的进步,生产力的发展与社会分工的细化,原始美术开始逐步发展,它不仅分类增多,做工也愈加细致多样,对实用性的要求也慢慢从单纯的物质方面进化到了精神领域,产生了审美要求。

　　物质生产与精神生产的进步带来了社会结构的改变,朴素平等的原始社会开始解体,高低贵贱的等级社会慢慢形成,原始美术也开始针对不同的服务阶层,产生了裂变与分化,民间美术的雏形开始出现。

　　但是,此时民间艺术与原始艺术的分界并不清晰,它们在发生、发展,和艺术的范围、特点、规律等方面还有着千丝万缕的联系。事实上直到现代,很多民间美术依然残留着原始艺术的遗迹,例如傩戏里的服装与面具、陕北地区的民间剪纸和泥塑等,就明显地保留着很多原始陶器上带有的充满巫术色彩的图腾符号,如图1-7～图1-9所示。

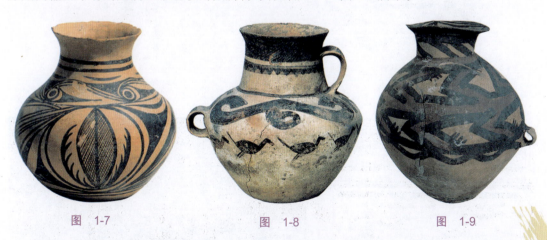

图 1-7　　　　　　　　　　图 1-8　　　　　　　　　　图 1-9

　　民间美术的真正形成是在原始社会末期和阶级社会初期,确切地说是开始于殷商时期。伴随着原始社会的解体,奴隶社会开始出现,人们在社会中被划分为贵族、平民与奴隶等阶层。这些阶层之间等级森严,无论住宅建筑装饰、服装装饰、车马装饰,还是行为规范等,诸

多方面都有着清晰明确的界限与要求。

　　这种阶级的划分也明确体现在对各种艺术形式的审美追求上，贵族美术与民间美术因此出现了鲜明的风格分化。贵族是统治阶层，他们的审美强调的是威严、高大、强势、显贵，例如青铜器就很好地表现出了贵族艺术的威严与震慑。民间美术的服务对象主要是平民，平民的生存状态普遍艰辛，所以古朴、简练、实用、选料低廉成为它主要的艺术特点，考古发掘的草席纹理遗迹就是民间美术特点的突出表现。

　　从殷商到近代，无论社会结构如何变迁，处于多数的始终是普通大众，以满足平民百姓审美和使用需求为主要目的的民间美术因此出现了兴旺发展的趋势，它以其强大的生命力渗透到了人们的衣食住行之中，在美化生存环境的同时也在丰富人们自身的精神生活。

　　民间美术作为我国古代一种主要的艺术形态，在几千年的古代文明历史中显示出了强大的艺术魅力。战国时期色彩浓郁厚重的漆器，秦汉时期雕琢简洁大气的石雕、陶俑、画像石、画像砖等，其造型、风格沿袭了部分原始美术的特质，具有表达直接、寓意清晰、用料朴素的艺术特色；魏晋之后，士大夫贵族成为画坛的主导者，他们文化修养较高，注重对精神世界的追求，形成了飘逸、隽秀、儒雅的艺术风格。

　　但是大量的版画、木雕、雕塑、壁画的创作则以民间匠师为主，而流行于普通民众之中的泥塑、竹编、剪纸、刺绣、印染、服装缝制等更是直接来源于底层百姓之手。这些艺术形式造型简洁、用色明快、寓意吉祥，表达了市井百姓的心理、愿望、信仰、追求和道德观念。融实用性与审美性于一体的民间美术，借此装饰、美化、丰富着社会生活，如图1-10～图1-13所示。

图　1-10

图　1-11

图　1-12

图　1-13

二、民间美术的审美特点

民间美术是普通百姓为了满足自身社会生活需要而创造的视觉形象。不同于华贵绚烂的贵族美术或风雅俊逸的文人士大夫美术,它扎根于寻常百姓的生活中,蕴含着淳厚质朴、率真大方、明快艳丽的艺术韵味,具有浓郁的乡土世俗气息。民间美术涉及了我国各民族和各地区的婚丧嫁娶、节令庆典、礼仪宗教等社会生活,具有独立的美学风格,体现了百姓的虔诚信仰和美好愿望。

中国民间美术的创作活动随着社会的进步和发展不断演变、创新、延续、传承。民间美术作品兼具审美性和实用性,喜闻乐见是民间美术创作的重要内涵。这需要创作者在生活实践中的观察、体验和认知基础上进行创作,而且必须遵循民间独特的审美习惯、审美尺度和审美规律。

民间美术需要展示自身的审美功能和实用功能,一般情况下要做到功能特征和审美特征的和谐统一。例如,在民间服饰的制作中,设计合理的裁剪居于首位,上面附加的刺绣纹样和色彩搭配也需要恰到好处,娇嫩的图案与艳丽的色彩相得益彰,装点出引人眼球的视觉效果,这就是自觉地把审美价值和实用价值很好结合的表现。

民间的建筑构件和陶瓷用品更是实用性与观赏性的完美结合。富裕的百姓拥有雕梁画栋的民居,花团锦簇的杯碟,而最贫苦的百姓也会用朴素的年画和具有粗糙质感的土陶来装点生活,努力地于苦难中表现出对幸福与美的热切追求,如图1-14和图1-15所示。

图 1-14

图 1-15

民间美术的审美创作活动和其他功能活动有着明显的区别,这种审美创作活动往往与创作心理和创作目的相结合,因此审美创作活动独立于其他功能活动。在不断加强的审美观念和审美意识,不断丰富审美经验,不断提高审美创作的技能和技巧的过程中,民间美术的审美特征越来越丰富与成熟。民间美术的审美活动有以下鲜明特点。

1. 实用性居于主导地位

民间美术的产生、发展均与普通百姓的劳动与生活息息相关,相伴相随,它既是人们生活中不可缺少的实用品,又是具有审美价值的艺术品。从人类文明发展的进程来看,在美的创造过程中,最先被考虑的一定是实用价值,即美的创造物首先要满足物质生活的需求,实现其使用价值;只有当使用价值被实现,才会进一步引申出满足精神愉悦功能的艺术价值,用来满足人们的精神生活。

中国民间美术同广大人民的生活关系极为密切,就其主流来说,主要带有实用性的特点,始终遵循着实用性与审美性紧密结合的创作原则,注重物质与精神的共存与统一。尽管民间美术琳琅满目、形式多样,充满了艺术魅力,但是它的第一特征仍然是它的实用性。民间美术是实用性与审美性的辩证统一,二者关系中首先指向的是使用价值,因此实用性始终居于首位,换言之,审美性从属于实用性。

民间美术的服务对象一般是平民百姓,他们的文化修养一般不高,又面临着极大的生存压力,所以民间美术的艺术功能往往依赖于其实用功能。也就是说,民间艺术品首先要满足人们的物质生活需求,然后才是满足人们的精神生活需求,所以民间美术的艺术宗旨是集实用性与审美性为一体,是物质追求和精神追求的和谐统一。

普通百姓的生存环境决定了民间美术的实用性原则,而民间美术的实用价值基本上是通过生活中的使用器物进行展现,和人们的衣食住行息息相关,紧密围绕着社会化的世俗生活。对于大多数的劳动民众来说,器物重要的功能不是其审美意义,而是适应于社会生活的实用意义,无论是日常生活中的工具、餐具、建筑构件,还是时令节气的年画、香囊,乃至婚丧嫁娶的服饰用品,所有这些都是百姓生活里必不可少的实用性艺术品。

虽然少部分精品也会带有"不食人间烟火"的观赏艺术特点,但是受到阶级社会等级制度和财力的限制,在材料的选择和工艺的使用上都有很大的局限性,依然不会脱离实用性的特点。这些作品都是首先基于实用目的而创作的,而同时又融入了审美目的,在数千年的古代文明历史发展中显示了强大的艺术生命力,成为我国民族艺术的重要组成部分,如图1-16和图1-17所示。

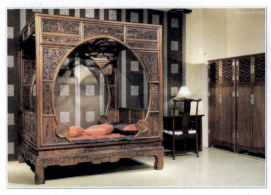

图　1-16

图　1-17

2. 朴素单纯的审美追求

民间美术通常把现实生活中的生活需求和生命需要作为自己的审美理想,以自身的功利意愿和要求作为审美判断和审美选择的首要标准,将征服客观世界、改造世界和向往美好生活的愿望和理想诉诸审美形式。与此同时,民间美术还深深蕴含着中国文化创造的道德评判标准。民间美术中的艺术形象和形式都体现着普通民众对于幸福、圆满、富庶等美好生活的追求与渴望,表现出对真、善、美的直接创意。

《国语·楚语》曰:"大美也者,上下、内外、大小、远近皆无害焉,故曰美。"由此可见古

人最早认同的美即是无害,这不仅体现了劳动人民美好的心愿,也是中国民间美术对于"美"的一种诠释,即"美"是具有功利性的。这种观念与德国康德美学关于美的"非功利性"观点直接对立。中国民间美术创作时表现美的意识是非常简洁、鲜明、强烈的。这里面需要引起注意的是,对于"美"的深刻内涵。

生存在社会底层的民间手工艺人受思想认知的局限,自身不可能具有抽象思维表达的高度和自觉,他们对于美的理解往往是简单而直接,带有天然的自在意识和不容反思的自为特性。例如民间建筑中常见的各种雕花窗棂,就来源于百姓对田间地头、山林原野中随处可见的花卉的喜爱,这种喜爱自然产生,没有附加其他价值,引发了单纯热烈的审美感受。

民间美术对于至善的追求诞生于人们对美好生活的渴求与对祥和世界的殷切向往之中,美与善在主体意识中是尚未分裂的原始统一,对于真善美的追求是其持续发展的无尽动力。通过长久的文化积淀和民族审美心理、审美意识的调适,关注与表达真善美的艺术评判标准自然而然地融合在民间美术的艺术创作中。以人为本,以善为根,表现人性的真是民间美术的艺术价值取向,这决定了民间美术不是对客观世界简单概括的临摹与表现。

平民百姓的现实生活和民间匠师对"真"与"善"的评价与认同为民间美术的"美"提供了保证,他们通过经验的直觉把握了美的意蕴,在求善中抵达了真,在真与善的统一中表现出美,而美又启示着真,存储了善。这种单纯朴素的审美追求使得民间美术作品中往往没有高瞻远瞩的说教,没有晦涩难懂的理念,民间社会的所有祝愿、所有期盼、所有福祉都可以直接表现,真善美在富有情趣和憧憬的和谐之中尽情表现,如图1-18和图1-19所示。

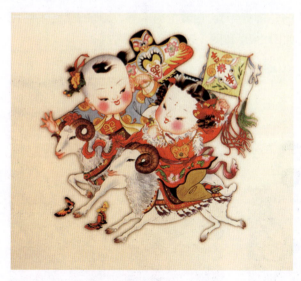

图 1-18

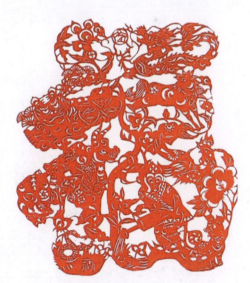

图 1-19

3. 古朴稚拙的艺术表现形式

民间美术是扎根于底层社会生活的艺术形式,具有与现实生活紧密联系的性质。民间美术的创作者大多是处在社会底层的劳动人民,他们对生活的感受和追求带有较强的自发和自在的原发性,决定了民间美术一直保持着类似原始艺术的古朴品质,即稚拙、自然、朴实

等特征。

民间美术的原发性不仅在于民间美术的产生是自发和自在的,更重要的是它显示了广大民众对生活的直接需求,这种需求使得民间美术的创作本身不是一种纯粹的艺术审美表现。民间匠师在创作民间美术作品时凭借的是自己的智慧和技巧,既不炫耀工艺的精巧,也不刻意追求意境表达的深奥,他们往往尊重生活原型的特点,远比其他艺术更贴近现实生活。

民间美术基本表现的都是社会生产和日常生活的情景,任凭情感的自然流露,造型简单、直接,一般不做过多的雕琢与修饰,用直观的艺术语言来表达自己的愿望与追求,保持着清新、质朴的特质,具有一种超越时空的艺术魅力和审美价值。在现代社会,由于科学技术的发展,尤其是社会生产的工业化、流水化、快捷化,使得很多民间美术形式逐渐被淘汰,但是民间美术单纯、质朴的艺术特点仍然被保存下来,并展现出强大的生命力。

4. 个性鲜明的地域和民族特色

我国地域辽阔,民族众多,因此不同地区和民族有着不同的文化特征,民间美术的形式和风格与不同地区和民族的风土人情息息相关。区域性和民族性对民间美术产生了极大的影响,这将不可避免地导致民间艺术的多样性和其他艺术形式的差异性。

民间美术反映的是各地区、各民族人民的情感生活和生活追求,蕴含着社会生活、历史文化、风俗习惯、宗教信仰和审美观念等方面的丰富内涵。不同民族、不同地域都会拥有个性鲜明的文化特质,这种文化特质影响和制约着人们的生活习惯,塑造着区域和民族文化的性格,最终必然会形成差异明显的艺术风格。独特的艺术造型和艺术形式成就了民间美术的丰富多彩和千变万化。

例如山东的泥塑、东北的鱼皮画、天津的杨柳青年画、西藏的唐卡等,展现的就是不同民族、不同地区的地域民俗特征和民族文化,如图1-20和图1-21所示。

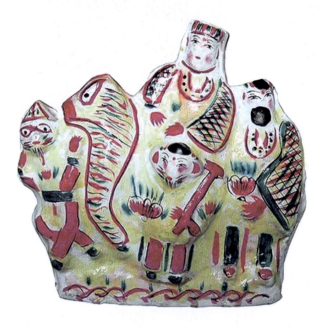

图 1-20

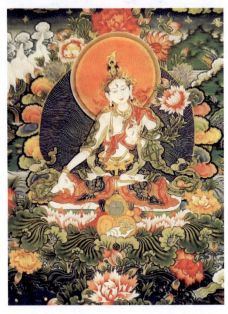

图 1-21

5. 关注人伦的道德教化

从民间美术的创造本意来看，它主要是为了满足社会生产、世俗生活、人际交往、宗教信仰、节令风俗等社会生活的需求，并不需要像贵族艺术那样体现出明确的社会政治需求，这也是其自身存在价值和相对独立发展的内在动力。但是民间美术的艺术表现并不能脱离整体文化发展的脉络。

中国的传统文化注重的是伦理教育，体现的是严谨的礼仪规范和严格的道德标准。这种中国传统文化所确立的人生价值理想，侧重的是纲常伦理，塑造了整个中华民族的文化基因。所以作为文化载体的民间美术也必然要担任道德启蒙教育的责任。民间美术具有天然的亲和力、凝聚力，它借助木雕、泥塑等艺术形式把弘扬人伦道德的思想融入艺术形象中。

在民间美术作品中，多数题材都是在彰显忠孝节烈、古圣先贤以及侠肝义胆。流传已久的民间传说、历史典故、传奇演义和戏曲人物都是常见的表现对象。"桃园结义""孟母三迁""荆轲刺秦"等题材是宣扬宗教信仰和道德观念的物化形式，它们在年画、木雕、砖雕、石雕、泥塑中时有表现。

民间艺人用质朴的情感，自发地将审美表现在日常使用与娱乐中宣道施教，以简单直接、喜闻乐见的方式寓教于艺，对人们的道德观念、行为准则、人生价值、是非观念、审美情趣等给予道德的引领和潜移默化的影响，展现出欣赏、审美和教化的社会功能，如图1-22和图1-23所示。

图 1-22

图 1-23

6. 具有民俗性特征

民间美术诞生于劳动人民之中，它与百姓的生活、生产、风俗习惯有着紧密的关联，民间美术服务于百姓生活，以简洁的造型、实用的功能、美好的情感追求满足劳动人民多层次、多方面、多内涵的需要，其通俗性形式受到广泛的欢迎和喜爱。民间美术是中华民族传统文化的一个重要组成部分，蕴含着各民族、各地区的风俗特征和文化特质，体现着个性鲜明的审美观念。

民间美术反映的是中国民间社会生活的真实场景，是民俗文化的艺术展现。民俗是指人们在日常生活中，通过语言和行为所传承的喜好、风尚、习惯和禁忌等，是一种特殊的社会文化现象，表现的是人们对于群体生活的认同与理解。

民俗学家张紫晨先生认为"民俗"就是下层人民创造的、用来自我教化或传袭已久的东西。民俗是一种地域性、民族性比较明显的群体性行为，是一个国家或民族在漫长的文明进化过程中不断发展、演变、传承、丰满起来的民间文化现象。

民间美术是民俗文化的天然载体，包含着丰富的民俗文化精神内容和价值取向，民间美术作品展示的是中华文化中带有传承性的生活习惯、道德行为、思想意识、审美爱好。在民间美术漫长的发展历程中，正是紧密依附于民俗活动的创作实践才令其代代相传、生生不息。

在平常百姓的祭祀庆典、婚丧嫁娶、生子祝寿、时令节气等活动中，民间美术作品随处可见，百日宴上的虎头帽、虎头鞋、长命锁、百家衣；婚礼上的凤冠霞帔、喜花、花轿、幔帐、鼓乐演出；除夕夜的剪纸、桃符、年画、春联、花灯；端午节的香囊、五彩线、五毒布艺、彩船龙舟；中秋节的花馍、河灯、泥塑；泼水节的绣花荷包、织锦服饰；晒佛节上的唐卡、帷帐、塑像……形式多样的民俗活动为民间美术的创作提供了大量原始素材和创作动力，而民间美术又丰富了民俗的表现内容和形式。

民间美术深入渗透在寻常百姓的日常生活中，民俗是民间美术生存与发展的生态环境和文化沃土；民间美术则是民俗文化和社会习俗的视觉形象载体，二者互为表里、相辅相成、互相成就，如图1-24和图1-25所示。

图 1-24

图 1-25

第二节　民间美术的类型

民间美术根植于普通百姓生活的日常，无论是苦寒塞外的粗陶、布艺；还是温润江南的瓷器、刺绣，勤劳的民间匠师用自己的巧手装点着平凡的生活。由于中国地域广阔、民族众多，在地域环境、风俗人情、文化传承等方面互有差异，因此民间美术形成了丰富多样的表现形式。生活中的服装服饰、灯具、食器、家具，装饰和美化环境的年画、幔帐、窗花……这些作品既具有实用的经济价值，又具有直观的审美价值，表现出百姓对美好生活的创造和追求。

民间美术的制作材料也极为多样，竹木、布帛、皮纸、泥石、金银被民间匠师信手拈来，回避了自然主义的物象模拟，借助高超的制作技巧、奇巧的构思，宣泄大胆的想象和夸张热烈的感情。民间美术的制作工艺更是纷繁复杂，雕刻、堆塑、剪刻、缝制、揉捏、烧制、印染，精巧的技艺使得民间美术展现出千变万化、巧夺天工的精彩。民间美术本身蕴含的这些特质令其类型的划分有了诸多的标准。

民间美术的品种繁多，用途和制作工艺也不尽相同，既可以通过制作工艺来划分类别，也可以通过使用材料来分类，在百度词条中对民间美术的类型划分如下。

（1）绘画：包括版画、年画、建筑彩画、壁画、灯笼画、扇面画等。

（2）雕塑：包括彩塑、建筑石雕、金属铸雕、木雕、砖刻、面塑、琉璃建筑饰件等。

（3）玩具：包括泥玩具、陶瓷玩具、布玩具、竹制玩具、铁制玩具、纸玩具、蜡玩具等。

（4）刺绣染织：包括蜡染、印花布、土布、织锦、刺绣、挑花、补花等。

（5）服饰：包括民族服装、儿童服装、嫁衣、绣花荷包、鞋垫、首饰、绒花绢花等。

（6）家具器皿：包括日用陶器、日用瓷器、木器、竹器、漆器、铜器及革制品、车马具等带有装饰及艺术价值的用品。

（7）戏具：包括木偶、皮影、面具、花会造型等。

（8）剪纸：包括窗花、礼花、挂笺等。

（9）纸扎灯纸：包括各种花灯、各种纸扎。

（10）编织：包括草编、竹编、柳条编、秫秸编、麦秆编、棕编、纸编等。

（11）食品：包括糕点模、面花面点造型、糖果造型等。

本书从民间美术的实用功能出发，大致将其分为实用为主的工艺品和观赏为主的陈设品两大方面。

一、实用为主的工艺品

（1）服装服饰：包括各种首饰、汉族及少数民族的服装鞋帽、香囊荷包、披肩手帕、绒花绢花等。

（2）家具器皿：包括桌椅床凳、茶具酒器、木器竹器、陶器瓷器、漆器、金属器、皮革制品等。

（3）建筑构件：包括泥塑彩塑、石雕石刻、木雕木刻、砖雕砖刻等。

二、观赏为主的陈设品

(1) 装饰绘画:其中包括版画、年画、建筑彩画、壁画、灯笼画、扇面画等。
(2) 节令用品:包括各种花灯、纸扎、风筝、龙舟、木偶、皮影、面具等。
(3) 祭祀庆典用品:包括窗花礼花、花馍面点、灯烛幔帐等。

民间美术不但类型丰富,而且体现的都是活泼向上、健康长寿、富贵有余、儿孙满堂等吉祥的寓意,广泛存在于居家日常、传统节日、宗教活动、婚丧嫁娶、体育赛事等社会生活中。民间美术流传广泛、寓意清晰,体现着中国传统文化的教化和日常活动的精神内涵。民间匠师通过百姓喜闻乐见的艺术形象表达出对美好生活的憧憬、向往,表现着乐观、积极的人生态度,带有鲜明的浪漫主义情怀,如图1-26和图1-27所示。

图 1-26

图 1-27

本章小结

民间美术贯穿于普通百姓现实生活和精神世界的各个领域,涉及生产劳动、日常生活、衣食住行、行为礼仪、节日风俗、宗教信仰、道德禁忌等诸多方面,直接反映劳动人民的思想感情和审美趣味,显示出他们的艺术天赋和聪明才智。民间美术诞生于中国原始社会,伴随中华文明发展的整个过程,不可避免地反映着各个历史发展阶段文化艺术的个性特点,体现着民族文化的发展性、延续性和传承性。民间美术在本质上还是一种群体艺术。原始人类为自身需要创造了劳动工具与生活用具,部落内部与部落间的相互交融使得这种创造得以传递,并逐渐获得了普遍认同,这就赋予了民间美术是群体艺术的特性。

阶级社会出现之后,艺术分化为贵族艺术和民间艺术两大类别。贵族艺术的缔造者主要是处于统治阶层的贵族、士大夫和文人,他们普遍受过很好的文化教育,注重个性表现,强调的是艺术的高雅性和教化性;民间艺术的创造者是处于社会生活底层的工匠,他们数量众多,社会地位低下,生存艰辛,创作时注重

的是群体的接纳性,表现的是艺术的实用性与功能性。中国艺术的创作主体,主要就是由这两部分构成的。这里面需要注意的是民间美术虽然是被统治阶级创造的,但是并没有完全从属于贵族美术,两者基本是在相互影响中平行发展的。

1. 如何正确判断民间美术与贵族艺术的本质区别?
2. 如何看待民间美术蕴含的社会价值?

第二章

民间美术的艺术体系

学习目标与知识要点

深入理解构成民间美术体系的诸多要素,通过对其思想体系的分析明了文化承袭的重要性,通过对民间美术造型体系与色彩体系的细致剖析明了其艺术语言的特点。

课前引导

五色观衍生于中国传统文化的沃土,奠定了民族色彩观念的基础,既是中国传统绘画用色时的依据,也是民间美术用色时的根本,成为中华民族传承千年的用色理念。随着社会的发展,五色的含义也在不断地被完善,从单纯的代表社会等级、宗教权威、风水崇拜,到对于世界观具象化的体现。

五色观具有纯粹的象征性和用色的简约性,这与现代艺术追求单纯、简洁、醒目的设计要求非常吻合,而现代艺术理念的介入,令五色观具有了更为饱满的人文内涵。

中国民间美术诞生于中华文化的怀抱,中国的哲学思想和民俗风尚使其茁壮成长,数千年来,不同地域、不同民族、不同时代的文化相互融合共鸣,滋养着民间美术,使其不断地传承与发展。民间美术的艺术表现不可避免地反映和体现着中国文化中的哲学体系、艺术体系,其中就包括艺术创作的造型体系、色彩体系等。留存至今的民间美术瑰宝在民族文化之林中自成一派,显示着勃勃生机和无穷魅力。

第一节　中国民间美术的思想起源

中国民间美术的创作者与使用群体都处于中华文化的熏陶下,是大一统思想下的化内之民,中国文化中的宇宙观、道德观、价值观、审美观、心理结构等民族精神必然对其产生深厚而久远的影响。因此,具有广泛群体性的民间美术门类反映了中国文化的深刻内涵。所有民间美术的美学思想起源都包含以下因素。

一、远古文化的滋养

原始艺术是民间美术的母体。原始艺术是指人类在史前社会所创造的艺术形式,它产生于人类文明早期的社会生活中,在人类文明进入到奴隶社会以前,先民们就已经开始脱离野蛮与蒙昧,拥有了相对高级的审美意识和创造意识。原始人依赖和敬畏自然,风雨雷电、山洪猛兽都是强大于自身的存在,挣扎求生的努力使得原始宗教和图腾崇拜开始形成,这些原始文化所形成的宇宙观、世界观、人生观成为原始艺术发展的内驱力。

考古学的研究表明,无论是在广袤的非洲大地还是在富饶的亚洲平原,无论是西班牙的阿尔卡米拉洞穴壁画还是中国的将军岩岩画,几乎所有原始美术早期表现的都是采集、狩猎或者渔猎等题材。

尽管由于部落群体的生存环境、物种构成、生产方式和生活状况的差别,各地区原始美术的艺术表现也会显现出形象和风格上的差异,但是原始美术都普遍保留了原始思维的痕迹和原始宗教信仰的影响。万物有灵、多神崇拜、自然崇拜、灵魂不灭等观念紧密关联,使得很多原始美术直接成为原始巫术礼仪和图腾崇拜活动的组成部分,体现出原始文化强大的影响力。

在人类社会进入文明时代后,文化的发展经历了几个鲜明的时代,渔猎文明、游牧文明、农耕文明、工业文明,在这些文明历程的基础上,诞生了丰富的民间美术形式。我们提过,民间美术源于原始美术,它们在发生、发展以及范围、特点、规律等方面,具有天然的联系性,民间美术与原始美术一样具有实用价值与审美价值共存的性质。原始美术是原始人类思维创造活动的结晶;民间美术是对前者的合理继承和延续。

随着人类智力和文明程度的提高,原始美术中大量的形象思维和表象思维逐渐被文明时代的逻辑思维、抽象思维和概念思维所代替,艺术表现开始了超越直观和表象的跨越式发展。但是这种发展并不意味着否定了原始思维方式,在漫长的历史阶段成长起来和发展着的民间美术中,还大量残留着原始时代的神秘思维方式的碎片和文化遗迹。

原始美术伴随着文明的进化而发展,慢慢地展现出智慧的光华。它们的发展既受到实用目的的鼓舞,又受到原始人审美意识的激发。随着头脑对外在客体审美感受的积累,原始美术建立起了模糊的审美体系,平衡与对称、线条与块面、素色与彩色的观念逐步形成,如图 2-1 ～图 2-4 所示。

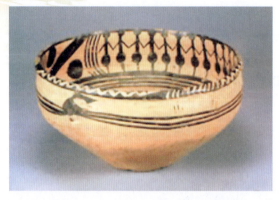

图 2-1

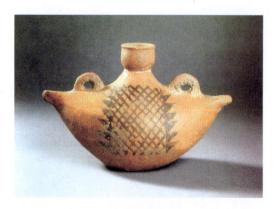

图 2-2

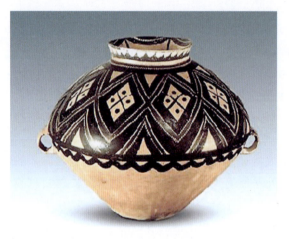

图 2-3

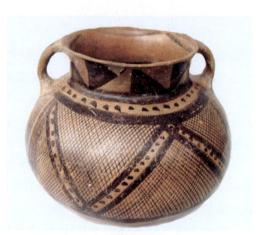

图 2-4

二、哲学观念的介入

纵观中国艺术的发展,无论是龙飞凤舞的远古图腾、儒道互补的先秦哲思、激昂浪漫的楚辞汉赋、逸风高雅的魏晋画风,还是简洁儒雅的宋代家具、奇巧精致的元明瓷器、富丽堂皇的清代建筑,展现的都是艺术技巧与哲学意蕴的完美结合。

民间美术受制于思想的引导,它本质上是一种意象思维的表现活动。哲学的深度与艺术的广度是推动人类创造精神文明的原动力之一。马克思说:"哲学是时代精神的精华。"哲学研究的主要形式是逻辑思维和理性思维,思考的范畴涵盖了所有的人类文明,灵动的感性思维是其发展的必要补充,没有悟性、直觉、灵感,智慧之光就不会闪烁,离开了想象力和创造力就不会诞生新的哲学思想。

从某种意义上说,哲学是科学与艺术的升华,是人类文化的精华,它表现的是一种带有超越性质的社会意识,是对自身的存在与自身和世界关系的思辨,是对宇宙人生的终极关怀。哲学启迪了智慧,使得人类可以摆脱自然与小我的限制,有了超越有限性、自在性和现实性的愿望,获得了追求无限性、规律性和终极价值的机会。正像诗人海涅所说,"哲学是一种力,一种间接的力,然而又是伟大的力,把人类提升到新的境界的力。"

没有哲学的指引,人类就只能认识那些具体的事物和暂时的现象,而不能感知与把握未

来的无限性,更不能体验外部世界与内心世界的关联,进而无法获得终极的幸福。很难想象没有柏拉图、老子、释迦牟尼、耶稣、康德、黑格尔、马克思、胡塞尔,人类的文明将会前进到何方?

艺术的发展与哲学的指引密不可分。艺术表现的是美,而哲学引导着美的发展高度和方向。无论中国还是外国,几乎所有伟大的哲学家都曾经对艺术与美有过深刻的论述,他们或者撰写过专门的美学著作,或者在传经说法时进行过深刻阐述。

孔子整理了《诗经》,黑格尔写下了《美学》,世界上一流的艺术家都具有哲人的思辨和忧虑,而一流的哲学家都具有艺术家的灵性和纯真,哲学家与艺术家互为知音。艺术与哲学最终通往的都是人类的精神层面,哲学家通过思考而体验自己的存在,艺术家通过艺术创作展现自己的心灵,而观赏者则是通过对艺术品的感悟来理解现实生活和解剖内在的自我!

哲学诉诸理性,艺术诉诸情感;哲学注重逻辑,艺术张扬灵感;哲学启迪智慧,艺术追求意蕴。有了哲学和艺术,人类才会有灵性的感悟、自由的想象、美好的追求、理性的指引。这里需要注意的是,哲学和艺术既是对社会生活的理解,更是对现实生活的升华,超越现实、展望未来是哲学与艺术的共同追求。没有超越就不会有创造,就不会有灵感,更不会有艺术表现的千变万化。净化心灵的超越使得被抑制情绪得到缓解,灵魂获得平静。

艺术家通过创作释放压力成就自己,并进一步体验到自己作为人的价值;欣赏者通过审美体验内省自己的人格,体验到内心情感的自在与真实。在这个过程中,我们每个人独立地进入审美体验,获得一种个体对于世界本质和人性本质是否"同一"的经验,独立地面对自我、人性和世界的本原,这既是艺术创作和艺术欣赏的心理机制,同时也是艺术哲学的基本原理,如图2-5和图2-6所示。

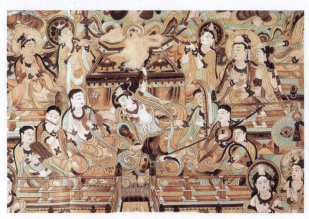

图 2-5

图 2-6

艺术创作是情感或情绪的宣泄,是潜意识的净化和升华,是对心灵起治疗作用的灵丹妙药。艺术作品的生命来源于生活,体现的是艺术家的现实感悟,而艺术家对现实的感悟来源于哲学思想奠定的宇宙观和人生观。原始陶器的单纯质朴、古典建筑的顺应自然,体现的是天人合一思想的宽厚;青铜器的恐怖威严、萨满服饰的狰狞霸气表现的是君权与神权的不容撼动。

艺术的哲学化与哲学的艺术化是人类文化发展的必然趋势。对于社会底层的民间匠师

来说，哲学使他们模糊地感知了世界，其创作必然要透露出对宇宙、人生、情感和价值的理解和审视，他们观察得越深刻，反映的角度越独特，越有思辨精神，作品的感染力就越大。

尽管中国古代的美学观是以人为本，又贯通天人、融通物我、总揽宇宙生命的"大美观"，可是对于民间匠师来说现实世界是残酷的，饱含着无尽的苦难和艰辛，他们只能借助音乐、绘画、雕塑、建筑、诗歌来缓解、抑制、转化并超越。所有对美好情感的向往、对富庶生活的期盼，都在情感得到满足、情操得到陶冶、精神得到升华的艺术创造中得以实现。

三、多种文化的融合

兼容并蓄的美学思想形成了民间美术丰富创作层次的精神内涵。从理论的高度上说，艺术作品是完整人性的表达，是艺术家对宏观宇宙的内在观照、诠释以及理性上的审视、表述，是深层次的理性思维合理具象化的表现过程。

民间美术的创作者虽然是来自生活底层的手工艺人，但是他们作为被引导的一方，其审美同样也会受到贵族艺术的影响。因此，民间美术所表现出来的美学感染力也是基于丰盈的精神内涵所迸发出的热烈情感。

浩瀚的宇宙、微妙的认知、细腻的情绪以多种多样的形式在艺术空间里交织、碰撞，美学上的抽象因素逐渐具体化、细节化，并最终得以"分解并观照"，从而满足了人们对爱与美的渴求，以及对自我世界的感性认知。当精神内核与艺术表现完美结合时，民间美术的创作就自然地表达出人性的本质，构筑出精彩纷呈的精神世界。

（一）中国传统美学铸就的内在风骨

中国文化浑厚广博的底蕴也催生了中国美学雄浑大气的内涵。中国的民间美术最少绵延七千年历史，伴随着中国民族从蛮荒的远古到复兴的现代，经历了神话时期、君权时期、人性时期，展现了前哲学时期的朴素思辨、唯心思想的内省观照和唯物思想的人性感悟。

中国的民间美术是诞生于中国文化沃土中的艺术形式，不可避免地要迎合中国民众的审美趣味，民间美术的创作者也根植于中国的文化底蕴进行创作，自然也会反映出中国文化的审美意识和理念。因此，中国美学铸就了民间美术的内在风骨。

一个民族文化的美学观念与该文化对待宇宙的终极态度密不可分。中国文化的终极宇宙观是由儒、道、禅三家的思想作为精神主干共同构造的，三种思想在艺术文化中交织并存，既表现出互有差别的美学倾向，又共同铸就了中国文化的基本美学观念，构成了中国美学的主流，形成了区别于西方文化的美学追求。

中国美学本质上关注的是人与自然的关系，总体上持着"天人合一"的终极宇宙观。与人神悬殊的西方文化相比，它倾向于把自然与社会、心与物、超越与内在视为一个连续的整体。在此，我们可以把宇宙视为"家"，又把"家"视为中国文化结构的基本隐喻，然后根据三种思想对待"家"的不同态度，分析与解构它们如何共同构造中国文化的美学意义。

1. "家天下"的儒家美学

儒家文化对"美"的认识是注重亲情伦理，维护道德与秩序，强调的是内在德行的感化，认为如果内心丑恶、人伦崩坏，则外表再漂亮也不能称之为美。

在中国文化早期的夏、商、周，就已经建立了一种朴素的、以"家"为中心并逐层扩展的宇宙观。孔子开创的儒家学说承袭这种远古文化的血统，逐步建立与完善了中国封建文化的正统意识形态。儒家文化的理想是在社会政治生活中圆满地实现"天下一家，世界大同"的天地之道。它的宇宙以父权体制为中心，强调的是宇宙间一切关系的普遍和谐。因此，儒家美学首先会注重"中和"之美。

"中和"的宇宙是一个以现实政治和人伦社会为中心的整体和谐的宇宙，是儒家文化的理想，更是儒家美学的极致。民间美术中经常会用到的传统图案往往采用中轴线为中心，向两边或四周对称展开的形式，就集中体现了儒家文化的这种"中和"之美；而儒家对和谐人际关系的重视，则把中国人的审美心理引向注重亲情人伦的"吟咏情性"，导致中国艺术"助教化，成人伦"的美学倾向；由于儒家美学环绕着父权体制和现实政治展开，需要一种与父权体制的庄重、威仪相适应的"充实""雄健"之美，所以儒家美学又特别注重艺术表现的"气魄""气势"以及"慷慨以任气"的"风骨"，其中"气势"的含藏与潜隐又导致艺术苍劲稳健的风格之美。

嵇康的《广陵散》、杜甫的诗歌、柳公权的书法即是儒家美学观念影响下的典范作品。此外，儒家的美学思想还集中体现在"怀天下"的人文精神上。它关注整体宇宙秩序的和谐，为中国文人提供了普遍关怀一切存在的心灵，倡导精神与灵魂的美感，决定了中国艺术中"散点透视"的空间构造和"以意为主"的审美趣味，如图2-7和图2-8所示。

图 2-7

图 2-8

2."道法自然"的道家美学

道家文化源于中国文化的早期，延续了神话时期的诸多理念，是中国本土文化的产物。不同于儒家关注伦理道德，制造与维护秩序的人为之美，道家提倡的是"效法自然、率性而为"的理想美。

老子的《道德经》称："人法地，地法天，天法道，道法自然。"他认为人、地、天中的一切都是以"道"为规则，而"道"则以无限广博的"自然"状态为规则，"自然"即"精神运行与物质存在的总体规律"，是"不以人意志为转移的自然而然"。因此，道家美学轻易便将审美对象的领域无限地扩展为客观与非客观存在的一切，成功地为中国艺术提供了一种

超越普通经验的审美标准。

宇宙洪荒、情欲思潮,精神与物质领域的一切都可成为审美对象,光怪陆离、荒诞不经,中国艺术的表现因此获得了巨大的解放。道家美学还为中国艺术提供了新的审美意境,由于道家文化中具有朴素的辩证关系,因此对美的认识同时也是客观的、相对的。

在道家的美学理论中,没有绝对的"虚",也没有绝对的"实",在这种审美思想的影响下,中国艺术表现出积极利用空白和虚无营造具有无限生机的灵动空间,表现出"似无似有""若隐若现""虚实相间"的美学意境。道家文化里的阴阳关系还体现出对立与统一的美学观念,认为事物之间的关系都是在一种相对对立的条件下,保持着一种自然的、和谐的统一与平衡的关系。

不均衡是一种必然的形态,均衡是一种主观营造的形态,所谓均衡是双向选择的结果,它可以丰富美学表现,促进事物发展,达到艺术表现的完美与统一。这种和谐与平衡之美融合了儒家文化倡导的"中和"之美,形成了中国美学"兼容并济、气韵灵动"的理论基础。

民间的手工艺者虽然很难接受到系统的美学教育,但是他们对于光怪陆离的神话世界依然充满了向往。他们在观摩贵族艺术的同时,会不知不觉地受到影响,会在潜意识中认同并运用这种美学思想。中国木版年画独到的艺术构思方法和具有中国美学特点的构图理论就是这种影响的体现,如图 2-9 所示。

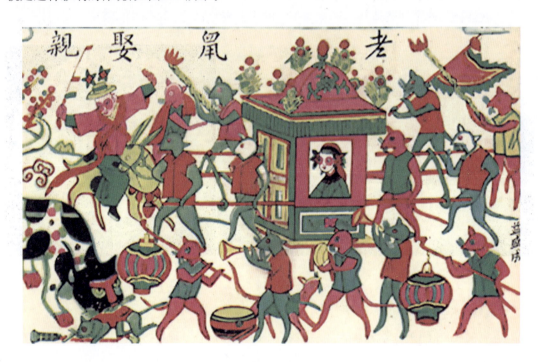

图 2-9

3. "性本空"的佛家美学

佛教传入中国之后,获得了远胜于印度本土的发展规模,当其与中国本土的文化相互交融后,形成了影响深远的禅宗文化。中国禅宗思想的形成,反过来又对中国传统文化,包括绘画、诗歌乃至宋明理学都产生了深刻影响。

中国禅宗以人性的自觉为核心命题,将印度佛教所主张的出世内省转化为中国式的入世修行,把历史上中国文化所具有的注重和谐、自然、气韵、灵性的观念推向一个崭新的境界,为中国艺术提供了"无心"和"静照"的美学意境。

"无心"作为一种美学观念,一方面区别于儒学的"刚劲""充实",另一方面区别于道家的"空灵""虚静",它往往会状似无意地选择平淡无奇的世俗景象充盈画面,表现的却是与世俗感受无关的解脱与顿悟。

维摩居士王维的诗画体现的正是这种"花落无言,人淡如菊""对境无心""无住为本"的艺术情怀;而"静照"涵盖着极端彻悟的本体对于存在的静默与观照,与艺术创作的思维形式有着天然的沟通与联系。禅宗心法的修习要求摒弃一切分别相、有情相,使心灵归于"空寂"的本真,而艺术的创作需要的也是抛弃一切差别的体验与感悟,然后才能获得"本源"的画道,即"我师我心""心源物化"。

同时,禅宗"静照"的"色、空"论,与道家学说的"虚、实"观如出一辙,对"动静结合""虚实相生""虚怀寂灭"等美学思想产生了巨大的影响,形成了禅宗艺术的独特审美。

事实上,儒家、道家、佛家的思想体系既相互差别,又相互交融,共同构筑了中国传统哲学的基本框架,对中国艺术的发展与转变起着重要的指导作用。中国传统哲学的三大美学观点具有整体上的共同特点,即无论是儒家、道家还是佛家,都是把审美主体与终极的美学价值之间的同一关系视为审美和艺术的最高境界,即艺术创作必须表达某种宏观宇宙。无论是哲学思辨的世俗表述,还是材料与技法的现实选择,这种美学思想都是融入民族文化血脉的基因密码。

民间美术根植于普通大众,注重文化与技艺的传承,是中国文化与社会需求交互融合的产物,离开中国"美"的艺术概念,民间美术也就成了无源之水、无根之木,创作也就无从谈起。只有立足本土文化,用中国传统的美学理论与思想传承民间美术,才能真正体现出中国艺术的魅力,使这些古老的艺术种类得到持续的发展。

(二)现代人文特征丰满其外在表象

现代社会思想交流的深度与广度空前壮阔,各种意识流的交融与碰撞宽泛且活跃,这导致整个世界的审美文化都发生了剧烈的分化,并引发了审美文化中本源要求的民族性与客观要求的世界性之间的冲突。民间美术必须针对这些具有现代人文特征的意识形态进行深入的研究、理解与深化。

1. 民间美术审美的理想化与商业化的对抗

当今文化的现代性既包括体现关注科学精神、人文思想的理性层面,也包括体现张扬、释放欲望的感性层面,在思想高度交融的背景下表现出了一种普遍的对抗性。审美作为超越文化的载体,与现代人文既有通融的一面,又有冲突对立的一面。当审美文化与高雅文化相结合,以断裂的形式对现代文化进行深刻的批判,就产生纯粹艺术的审美文化;当审美文化与通俗文化相结合,以感性的方式表达对现代文化的理解,就产生商业性审美文化。

现代的中国社会没有阶级压迫,民众普遍受到了较好的教育,整体的国民素质都在提高,所以,传统意义的民间美术在审美意义上发生了巨大的变化。纯粹实用性的功能逐步弱化,对民族文化中纯粹审美部分的表现越来越深入。

文化的发展虽然带来了社会生活的进步，同时也引发了精神领域的波动。现代人文思想肯定了人的价值，确立了人本主义的主体性，但是也导致个体生存根据的丧失，引发其对生存意义的深度迷惘。科学主义对自然的征服导致人与自然关系的紧张，技术的进步也催生了人的退化与被禁锢，现代文明正在某种程度上深层次、多角度地威胁着人类的精神自由。现代人文思想的这种消极面需要一种反思批判的力量，以唤起人类对于生存的自觉自省和保持精神的自由，现代审美的超理性形式即纯粹艺术的审美文化承担了这个任务。

纯粹艺术的审美文化有别于商业审美文化的大众性，它以小众群体内的艺术交流、实践、欣赏和交融为主体，展现的是超越世俗情感的纯文学、高雅艺术，以及其他形式的高雅文化，与商业审美文化的分裂是思想撞击的必然产物。

纯粹艺术的审美文化继承了古典社会贵族审美文化的品格，保持着"超然世外、不与俗同"的精神追求，同时也保持着本土艺术的不朽格调。纯粹艺术的审美文化关注精神世界的深层表述，以其脱离欲求、宽泛自由的格调，反叛着文化的现代性；它超越大众审美文化的局限，反思现代性的失控，批判现代性的破坏；它企图解决现代人所面临的精神困扰，挽救人类在现代化过程中陷入丧失自我精神沉沦的境地，从而成为一种更高层次的拯救力量。这种拯救力量能量巨大，深入地介入到艺术生活的诸多方面，民间美术不可避免地受到波及和影响，慢慢展现出模糊的民俗性与实用性的特征。

但是在市场经济的刺激下，感性消费的浪潮兴起，它不仅体现在物质消费领域，也体现在精神消费领域。审美文化与社会性相互交融，表达出感性层面上的理解与支持，迎合的是大众化的情感体验，满足的是人类诸多欲望需求，这就形成了商业性的审美文化。

商业性审美文化具有"世俗性""功利性"等诸多特点，其中，"世俗性"体现在艺术品表现形式和手段的直白浅显，直指消费者内心的情绪与渴求，刺激其渴望拥有的欲望；"功利性"是指事物属性和社会满足之间的关系，即对生存和实用性需求的完成。商业审美认为审美活动应该伴随着功利目的发生，要在"实用"的基础上完成审美。这些特征又恰恰是民间美术本源的特色，所以民间美术会在理想化与商业化的对抗中谋求自己的未来，如图2-10～图2-12所示。

图 2-10

图 2-11

图 2-12

2. 民间美术的民族性与世界性

民间美术也是一种审美文化。审美文化指的是人类作为审美主体对客观存在的事物进

行审美价值的认识、反映、判断或评价,它一般诞生于地域和血缘形成的种族文化中,具有鲜明的民族特性。

每个民族都会在长期的审美实践中形成自己的审美文化传统,塑造个性的审美形式,这种审美文化传统会代代相传并且不断发展,体现着一个民族独特的审美理想、审美兴趣、审美习惯以及审美风格,形成民族文化最直观鲜明的性格表述。保证民族审美文化的特殊性和稳固性,使其不至于在文化演变中遭受外来思想的冲击而丧失自身特点,成为各个民族普遍关注的文化软实力着陆点。

世界性的审美文化体现了不同民族审美义化的相通性、交流性、共同性和融合性。审美文化的世界性与审美文化的民族性事实上是相辅相成、对立统一的辩证关系。审美文化的世界性古来有之。早在人类文明早期,伴随着人类的迁徙和征战、探险活动,各个民族的文化就开始互相交流、沟通、融合,具有了世界性的特点。

在现代社会高效快捷的交流形势下,文化交流的世界性更是成为一种不可遏制的潮流,达到了高度繁荣、飞速发展的程度。现代社会审美文化的世界性表现出了与以往不同的两个发展趋向,一个是信息全球化导致的审美文化高度趋同化;另一个是审美文化的民族性诉求对审美全球化的本能抵制。

对民间美术而言,同样面临着审美民族化和世界化的冲突与融合难题。向世界审美文化开放,展示民间美术中民族审美文化的独特魅力是其谋求创新和发展的有效手段。但是现阶段的中国还是发展中国家,国家的整体经济实力与文化软实力不能在世界范围内获得普遍的重视与关注,纯粹民族性的艺术品难以在世界文化的展厅中获得必要的尊重与认同,冲击世界文化市场的能力与动力严重不足。这就要求民间美术的创作必须主动引用和借鉴发达国家的审美文化,打破固有思维模式的限定,以积极的姿态面对全球化的客观现实。当然这种转变并不意味着对民族审美传统的摒弃与放逐。

民间美术创作的现代化发展既不是拒绝向世界审美文化开放的保全守缺,也不是放弃本民族审美文化传统的崇洋媚外,而是在以中国传统美学为基础的前提之下,有机地融入和谐并新颖的西方哲学与美学思想。在有吸收、有摒弃的开放中建设有中国特色的现代审美文化,创作出既不失民族文化传统,同时又符合现代美学理念的艺术作品,并以"只有民族的,才是世界的;也只有世界的,才是民族的"独特的民族性艺术形式融入现代世界审美文化的大环境中去。

中国的民间美术具有丰富的精神内涵。深入研究本民族审美文化的深刻寓意是其创作能否立足于世界艺术之林的首要任务,只有深层次地理解了中国审美中的"中和""雄健""自然""观照",才能在持续的发展与完善中保持鲜明的民族特点。艺术发展的最好形式是催生艺术观念的更新,只有突破民族性文化思维的固有模式,尝试接受与融合外来观念的冲击和影响,才能带来艺术观念的更大突破。

民间美术的创作者要不断探索和积累创作经验,积极寻求多种艺术形式与开放观念。在形式风格方面,无论装饰或写实,无论具象或抽象,无论表现或再现,无论倾向传统或倾向前卫;在题材内容方面,无论历史或现实,无论风花雪月或社会人生,无论富有思想内涵或重于视觉愉悦,要尽可能融合多重审美经验和视觉体验,在大量尝试的基础上求得厚积薄发的艺术展现,如图2-13和图2-14所示。

图 2-13

图 2-14

第二节　中国民间美术的造型

造型是艺术的基本构成要素,是指通过一定的物质材料和工艺手段创造的可视空间。它关注的是各种形体之间的相互关系,涵盖了平面与立体两个方面,包括建筑、雕塑、绘画、民间美术、戏曲等艺术种类。

一、造型艺术的溯源

中国民间美术起源于史前文化,一直保持着人类文明早期识图时代的鲜活、生动的特点,一代一代的手工艺人父子相承、师徒相继、手口相传着带有文化记忆的图形、符号和立体形态,最大限度地保留了原始艺术中对于现实物象的理解与表现。例如民间美术中流行广泛、历史悠久的龙、凤、虎、蛇、鱼、鸟等图案,其造型和组合形式都能够在原始艺术中找到同根同源的例证。

在民间美术漫长的演变过程中,中国传统文化的内涵也在持续注入。随着社会结构的变革、美学思想的进步、技法表现的丰富,民间美术的造型体系也在不断地变化与发展。时至今日,我们透过质朴纯真的泥塑、精巧雅致的刺绣、细密严谨的唐卡,依然会发现对多子多福的企盼、对生活富庶的期待、对健康长寿的追求、对美满幸福的歌颂,所有这些对于生命的礼赞都在以浓郁的象征寓意和约定俗成的表现形式延续着,如图 2-15 和图 2-16 所示。

图 2-15

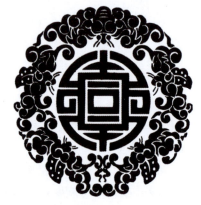

图 2-16

二、民间美术造型的基本特征

（一）简朴单纯

民间美术终归是以表现真实物象为主的，其造型常常是对客观现实的再现，但是这种再现并非是完全的模仿与照搬，它的造型手段简洁明了。民间美术有别于西方绘画艺术对体量关系的关注与表达，用线造型是中国传统绘画艺术，也是民间美术最基本的艺术表现语言。民间匠师删繁就简，灵活地运用铁线描、兰叶描、钉头鼠尾描、橄榄描、曹衣描、撅头钉等线条表现形式，借助重复、渐变、均衡与对称等美学规律，塑造形体间的相互关系，富有表现力的线条在承转衔接中表现出意象表达的张力，这方面的典型例子就是年画。中国地域广阔，国家统一的时间较长，所以文化的传承性也比较强。伴随着除夕的民俗，年画的使用范围十分广泛，无论是偏僻的山村还是热闹的城镇；无论是悠闲的农耕时代还是快速发展的现代社会，几乎每位中国人的记忆中都会有关于年画的印象。

中国年画的造型特征趋于平面化，饱满的植物、肥硕的动物、正面表现的人物与规整的建筑，都以简洁的面貌和明确的寓意出现在画面中，既有主观倾向的概括综合、写意传神等特点，同时又兼有原始造型的遗韵，表现出主观意象的倾向。至于在立体的塑造类型中，民间美术多以团块感的结构出现，不追逐细节，也不过多修饰，有的甚至只是在体面的基础上稍加勾勒，就完成了人物或动物的造型。这种单纯简朴的手法，与民间美术天真率性的本质是完全一致的，如图2-17和图2-18所示。

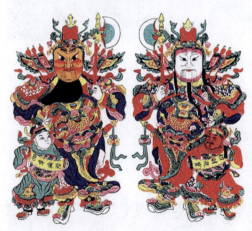

图 2-17

图 2-18

（二）变形夸张

变形夸张是民间美术最常见的表现手法之一，是指造型并不围绕自然物象真实的结构和比例，而是带有极强的主观意识，是遵从主观知觉的感受进行的艺术表现。以陕北凤翔地区的泥塑门神为例，其造型在人体结构、比例关系上没有解剖和透视的关系，人物的肢体造型是"S"形缩短的形象，表现出威武矫健；人物的面部表情是夸张到极点的瞠目欲裂，表现出狰狞凶悍的性格特征。这种变形夸张不是依据自然物象的实体，而是服从于对神祇威力无穷的崇拜心理和门神驱邪、避鬼、镇宅的功能。唯其造型异于常人才能与传说中神祇的

认知形象相吻合；唯其面目恐怖、形象凶悍，方能威力巨大可以拒鬼魅于门外。

具有同类造型特点的还有石刻或者泥塑的金刚力士、十八罗汉等，这些隐匿于宗教场所的美术作品，同样具有概括夸张、取意传神的倾向，究其原因主要是源于对神像降妖逐魔功能的主观强化。这种夸张的造型手法来自匠师们对人间武将的认知与感受，是长期经验的总结，意象的夸张变形打破了比例透视关系，呈现出原始造型的意趣，使造型具有很强的装饰效果，如图2-19～图2-21所示。

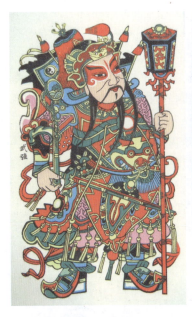

图 2-19　　　　　　　　　　图 2-20　　　　　　　　　　图 2-21

夸张变形表现鲜明的还有黔东南地区的苗族刺绣，由于地理的局限性，该地区的文化交流并不频繁，所以大量蕴含着苗族远古文化底韵的造型一直存在于他们的服饰刺绣中。造型古朴、形象奇特的人与兽的合体、人与植物的合体、动物与动物的合体构成了各种图案，给人以原始神秘的感觉。这种原始状态的文化基因是人类远古文化特征的表征，体现并延续着神话时代的文化内涵，如图2-22和图2-23所示。

图 2-22　　　　　　　　　　　　　　图 2-23

第三节 中国民间美术的色彩

与造型艺术一样，民间美术的色彩选择也不是纯粹客观的，与现代艺术色彩表现的张扬个性不同，民间美术的色彩使用并不是随心所欲的，总体来说是以伦理化和宗教化的色彩习俗作为主要依据。阴阳五行说和趋吉避凶的世俗心理铸就了古人的色彩观念，制约着华夏民族的色彩选择，也赋予民间美术色彩以多重的表现功能和丰富的文化意蕴。

一、色彩艺术的溯源

考古的证据表明，人类对色彩的认知始于原始社会，当山顶洞人在死者周围洒上红色赤铁矿粉末时，就显示出色彩已经脱离表象，开始深入介入人类的精神领域和情感世界，变成了艺术表达的一种手段。

虽然色彩客观存在，但由于历史文化背景的不同，各个国家和民族都会赋予色彩独特的文化内涵。人类善于运用色彩来表达意愿、以色彩来划分等级、以色彩来评判事物，当先民们开始关注并认知色彩时，色彩便被作为一种象征手段加以使用了。所谓象征，就是用某一特定物体、图形、符号或者颜色来代表另一种特定事物，这种艺术表现手法一直延续至今。

新石器时代的彩陶用天然的矿物质颜料进行描绘，用赭石和氧化锰作呈色元素，入窑烧制后橙红色的胎地上呈现出赭红、黑、白等多种颜色的精美图案，可见当时的人们不仅注意了生活的实用、造型的美观，还根据审美目的的不同进行了尝试性的色彩装饰，如图 2-24 ~图 2-26 所示。

图 2-24　　　　　　　图 2-25　　　　　　　图 2-26

中国民间美术的色彩表现是由原始社会的"单色崇拜"逐渐发展到"五彩彰施"。《周礼·冬官考工记》载："画缋之事，杂五色。东方谓之青，南方谓之赤，西方谓之白，北方谓之黑。天谓之玄，地谓之黄。青与白相次也，赤与黑相次也，玄与黄相次也。青与赤谓之文，赤与白谓之章，白与黑谓之黼，黑与青谓之黻。五采备，谓之绣。土以黄，其象方。天时变。"这种观点认为变化万千的色彩中，唯五色独尊，五色为本源之色，民间美术的用色同时也受到了哲学和宗教观念的影响，呈现出多元化的艺术特点。

受儒家正色思想的影响,色彩成为社会秩序的象征,不同的色彩对应着不同的社会等级,而宗教观念的介入也令色彩具有了神圣不可侵犯的特性。中国本土的道家主张"无色而五色成焉",追求色彩的极简化,清淡素雅的黑白二色因此成为标志性太极图形的主色,大量的间色被弃之不用。佛教自汉末传入,就不断与中国文化融合,衍生出新的色彩观念。例如从"救世"的教义来看,佛教以白色和金色为主色的色彩象征,同时受中国传统的阴阳五行说以及五色体系所影响,佛教还崇尚黄色,并视红色为贵。

在漫长的历史进程中,伴随着中华文明的发展,色彩的运用变得更加多元化,在中国传统思想与文化的背景下,慢慢形成了风格独特、民族文化底蕴深厚的色彩体系,如图2-27和图2-28所示。

图 2-27

图 2-28

二、五色观念的内涵

色彩的朦胧意识萌生于人类原始的蛮荒时代,中国文化的早期并没有清晰的色彩观念。先秦文化涉及的色彩观念仅作为一种观念性的阐释和象征性的比喻,印证了阴阳二极的辩证关系,属于变化思考事理的思维范畴。随着秦始皇统一六国,中国进入了大一统的时代,思想、文化、社会结构都开始了整合,"五色"体系开始在先秦五行说的基础上不断发展和完善。

"五色"是中国古代阴阳五行说的衍生物,中国传统文化中的"五行"思想赋予其深厚的文化内涵。"五行"最早被记载在《尚书·洪范》中:"五行,一曰水,二曰火,三曰木,四曰金,五曰土。"万物有"五行"。在对神秘感的追逐和对未知事物探究心理的驱使下,古人把金、木、水、火、土变成五种象征符号,并以五行为中心,将各种具体的、抽象的、经验的、神秘的、自然的社会事物一一对应,组成一张包罗万象的宇宙结构图,几乎所有的事物都被纳入五行体系,音乐分五声、农事分五谷、人体分五官。

五色将五行关系中的金、木、水、火、土对应为色彩中的白、青、黑、赤、黄。五行中蕴含着五色,五色中隐藏着五行,世间万物都有着千丝万缕的联系。以阴阳五行为基础的色彩观由单纯的物化颜色上升到理性符号,引导着民众对色彩功能的理解与接受,如图2-29和图2-30所示。

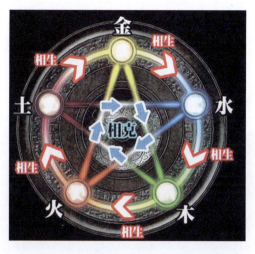
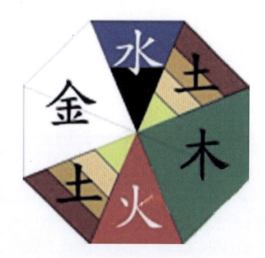

图 2-29　　　　　　　　　　　　　　　　　　图 2-30

事实上建立在阴阳五行说基础上的"五色观"并非只有五种颜色。《淮南子》云："色之数不过五,而五色之变,不可胜观也。"依据五行相生的原理,五色可以复合组成间色,间色按照五行相生的理论继续复合又可以得到再间色,同时随着色相的变化色彩的明度和浓度也在无穷变化,最后形成的是一个可以无限推进的色彩体系。这种色彩体系与西方色彩学的配色原理异曲同工,显示的都是色彩原理的基本规律。

中国文化具有强大的同化作用和不朽的传承性,因此五色的色彩观念几乎渗透到社会生活中的各个领域,影响着人们的日常生产与精神生活。民间美术自然而然地接受了五色观念,并在创作实践中加以应用。端午节的五色香包、五彩线,新房上梁的五色土,色彩借五行相生相克的观念显现出避邪趋吉的意味,对现实生活和审美心理的影响力越来越大。五色学成为华夏民族普遍认可的色彩使用规范,千差万别的个体消除主观差异,形成历代传承的色彩选择习俗,赋予了色彩独特的社会功能和普遍意义,如图 2-31 和图 2-32 所示。

图 2-31　　　　　　　　　　　　　　　　　　图 2-32

第二章　民间美术的艺术体系

三、色彩象征寓意的形成

作为民间美术组成的关键因素，色彩在数千年相对稳定的自然文化环境中，逐渐形成了具有民族特色的表现特征和文化功能。民间美术的色彩是根据中华民族的五色观进行搭配的，但是古代的政治、道德、宗教、伦理等诸多因素也对其产生了影响，特别是后期儒道佛等哲学思想的浸染，更使其显现出强大的象征性。伴随着社会实践的不断深入和新文化理念的注入，色彩最终形成了多重寓意和心理暗示。

五行色彩学在中国的美术体系中占据着重要的地位，随着宫廷画院的建立，儒释道文化的影响和文人画的兴起，五色观念不仅存在于统治阶级的意识形态中，更深入到民间美术的沃土中持续发展。

民间美术色彩的象征意义丰富，受五行观念的影响，民间艺人喜欢用高纯度的色彩表现自己的理念和情感。比如符号概念化的社火脸谱，其用色就是热烈而直接的，"红色忠勇白为奸，黑为刚直青勇敢，黄色猛烈草莽蓝，绿是侠野粉老年，金银二色色泽亮，专画妖魔鬼神判。"是民间艺人传承已久并使用的口诀。在西藏，五行色彩的观念依然存在，但是五色的象征性略有不同。在藏传佛教的唐卡中，蓝色代表"布施"；黄色代表"持戒"；红色代表"忍辱"；白色代表"精进"；金色代表"禅定"，如图2-33和图2-34所示。

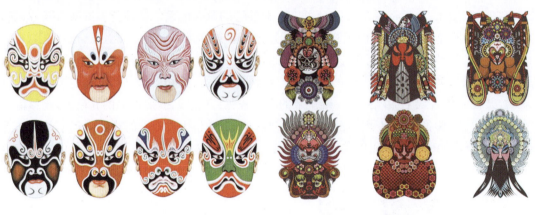

图 2-33　　　　　　　　　　　　　　图 2-34

色彩同时还是社会等级制度的一种象征符号。中国传统的儒家思想对五色观的成熟与发展起到了重要的作用。受"礼"教思想的影响，五色被赋予了等级和尊卑的观念，青赤黄白黑，正色为尊，间色为卑，上下尊卑、官位等级、宗教祭祀等都要选配相应的色彩，也就是说色彩被纳入"礼"的范畴而具有了象征意义。在整个封建社会，这种色分等级的制度一直存在。

例如黄色平和、浑厚，是中原大地的颜色。土地是农耕社会赖以生存的物质条件，具有无与伦比的重要性，黄色因此演绎出社会政治概念，拥有了色彩霸主的地位。黄色是中央之色，不仅代表地域方位，还代表着至高无上的权力，华夏民族的始祖就被称为黄帝。后来的封建帝王也多独享黄色，以此显示皇权的尊贵。封建社会的文武百官等级颇多，不同官位等级配以不同颜色，绝对不允许混淆。在民间，不同色彩的衣着也是等级划分的标志。

中国传统色彩体系中的白色代表着哀思，这并非白色固有的属性，而是由"丧仪无饰"引申出来的象征意义。事实上白色本意是"素"和"无饰"，也就是未加任何渲染的棉麻本色。百姓处于阶级社会的底层，无权使用代表皇权与官威的彩色，因此"素"而"无饰"的本色白就成了他们的固有色、常见色，谓之"布衣平民"。

民间美术色彩观念性的象征寓意都被纳入古代中国宏大的宇宙框架中，与传统的价值观、哲学思想、等级观念、宗法意识相互交融，具有丰富的社会内涵和文化意蕴。民间美术的色彩既是历史的、观念的，又是现实的、审美的，它不仅诉之于视知觉，同时又包含了观念性的含义和文化历史内容，因此对民间美术色彩的认识不能停留在对现象的描述上，必须对其所蕴含的表现功能和文化意义予以充分的领悟和把握，唯有如此，才能更好地传承。

四、民间美术色彩的艺术特征

民间美术的色彩不仅是具有欣赏功能的物质存在，更是创作者与观众进行交流的艺术手段，它代表着具有普遍意义的意识存在，是民族心理、生活感情和文化思想的复合体，体现着民众深层的心理需求。

中国民间美术的色彩运用自成体系，既不同于西方绘画对环境色的考量，也不同于中国文人艺术、宫廷艺术对固有色的偏爱。在上千年的传承中，民间美术的用色形成了完整的体系和严谨的应用法则。民间美术总的赋彩法则是大量使用提纯的原色，少用或不用中间色。其特点是对比鲜明、强烈；主观用色随意、概括、象征性强，能够打破自然色彩的束缚，按照自己的主观心理、情绪和艺术表达的需要来运用色彩，具有装饰、象征等多重意义，显露出个性鲜明的审美特征。

（一）主观用色

受到中国文化影响的民间美术用色，有着注重寓意表现的主观性特点。色彩的审美心理并非孤立地存在，而是受地域环境、生活状态、审美趣味和民族心理的影响，呈现出多样化的发展趋势。民间美术对色彩的运用不法自然，不崇尚固有色，具有随意赋彩的洒脱性，形成了独特的风格，表现出强烈的主观意象特征。

例如在木版年画的设色体系中，就流传着"红靠黄，亮晃晃，精青绿，人品细，红忌紫，紫怕黄，黄喜绿，绿爱红""红要红得鲜，绿要绿得娇，白要白得净"等用色口诀。年画的设色因此热烈、艳丽、醒目、跳脱，装饰意味明显，画面中的人物、动物、花草、鸟兽、鱼虫全都可以脱离本色的束缚转化为饱和度极高的红、黄、蓝、白、紫。

浓郁的红花装点着碧绿的草地，粉装的娃娃怀抱着金色的鲤鱼，这些纯粹的色彩运用原理，脱离了物象本身固有色的束缚，从单纯美好的愿望出发，极力烘托新年期间喜庆热闹、欢乐吉祥的气氛，体现了民间美术用色单纯明快、夸张刺激的特点，展现出中国劳动人民质朴、热烈、积极的情怀，如图2-35和图2-36所示。

由于地域民风、生活环境、教化水平、地理地貌、审美观念等的差异，主观用色也显现出不同的地方风格。民间美术运用最多的是红、绿、黄、蓝、紫、黑等几大主色，此外还有很多间色，除了自古以来形成的红色象征喜庆吉祥，黄色象征皇权富贵以外，其他颜色的色彩表情逐渐丰富。例如在壮族的服饰色彩中，青色与黑色也同样被赋予了崇高与吉利的寓意。

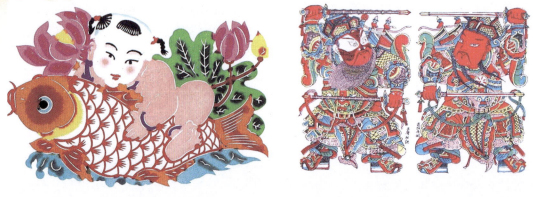

图 2-35　　　　　　　　　　　　　　　　　图 2-36

壮族服色尚青黑是源于壮族先民的图腾崇拜。壮族自古就有对蛇图腾、鸟图腾和蛙图腾的崇拜行为，青蛇、乌鸦、青蛙大致为青黑色，因此成为壮族图腾物的色彩。在文化的教化中，图腾具有驱邪祈佑的功能，图腾物的色彩也因此衍生出了深刻的寓意。壮族先民认为图腾实物的色彩如同图腾实物本身一样拥有神圣的功效，青黑色因此具有了崇高的美学价值，在社会生活与民间美术中都被大量使用，如图 2-37 所示。

图 2-37

（二）对比鲜明

民间美术运用乡土化、自发性的艺术语言体现着百姓内心的美好情感。色彩运用是民间美术艺术表达的基础和灵魂，表现的是积淀于民俗心理深层的思想观念，形成了理性化的色彩审美标准和尺度。民间美术在追求丰富色彩的同时，又极其讲究色彩的各种对比关系，善于通过对比关系营造色彩的各种心理情感。

1. 色相对比

色相是指色彩的区分，是色彩在人类视网膜上形成的影像，例如红色、黄色、紫色、蓝色

等。色相对比是人类绘画历史上出现最早的色彩对比形式,最直接地表达着人类原始时期本质的色彩需要。由于色相具有明确而直接的视觉感受,所以大多数民间美术作品采用的都是色相对比。

中国传统的赤、青、黄、白、黑是最基本的原色,它们的色彩性格鲜明饱满,并列组合时所形成的色彩效果具有强烈的生命张力,使得其他色彩结构黯然失色。民间美术使用色相对比构筑了绚丽、丰富的色彩王国,例如陕北凤翔地区的泥塑坐虎和服装服饰中常见的装饰图案,都大量运用了强烈的色彩对比营造视觉效果,令观者对色相对比所产生的魅力叹为观止。

"红红绿绿,图个吉利"也是民间美术用色心理的鲜明写照。红与绿的强烈对比带来了刺激的视觉体验,可以引发积极、热烈的心理反应。浓烈艳丽、明快响亮的对比效果可以帮助营造时令年节、婚礼寿宴等喜庆场合,吉庆纳福、驱邪禳灾的功利目的使色彩具有了观念上的意义,如图 2-38 和图 2-39 所示。

图 2-38　　　　　　　　　　　图 2-39

2. 补色对比

在现代色彩理论中,补色是指在色相环上相距 180°左右的色彩关系,补色对比其实就是最强烈的色相对比,是最为鲜明的色彩结构。不同程度的色相对比可以满足人们对色彩感的多种需求,但是冲突强烈的高纯度补色对比是民间美术最常见的色彩组合选择,最具典型性的就是民间年画、民间彩塑和戏曲人物的造型。

我们熟知的民间年画一般会在黑底上绘制红色、绿色、黄色、紫色的图案,这些纯度较高、对比强烈的色彩相互之间形成鲜明的对比,达到了引人眼球的目的,如图 2-40 所示。

3. 冷暖对比

色彩的冷暖对比会对观赏者的感情产生巨大的影响。底层民众生活艰辛,能够获得的幸福感比较少,因此表现出对喧闹、热烈、温暖、喜庆气氛的积极追求,冷暖对比所产生的丰富色调风格恰好满足了百姓的这种情感需求。

"红搭绿,一块玉""紫是骨头绿是筋,配上红黄色更新"这些民间口诀中有着红与绿、紫与黄的冷暖对比,其中绿色和紫色为冷色,具有沉静和后退感,而红色和黄色为暖色,具有跳跃和前进感。民间美术中冷暖对比的使用,充分表达了温暖热烈又不失稳重的协调感,如图 2-41 和图 2-42 所示。

图 2-40

图 2-41　　　　　　　　　　　　　图 2-42

4. 面积对比

色彩面积的对比主要是为了控制色彩的视觉平衡。艺术品中色彩面积的大小、相互之间的集中与分散，形成了色彩面积的节奏。面积对比的常见方式是先用相对大面积的主体色彩确定画面的基调，然后穿插小面积的色块形成对抗、反衬和呼应。这种面积对比的色彩表现形式在婚礼服饰上有着明显的体现。

在中国的传统文化中，红色代表着幸福、喜庆、吉祥和热闹，大红色的布料上点缀着金色、黄色、粉色、绿色的刺绣纹样，搭配着金灿灿的首饰，传递着喜乐和顺的婚姻祝愿，如图 2-43 所示。

图 2-43

民间美术的色彩对比虽然夸张刺激、鲜艳热烈,但是并没有完全忽略对于和谐统一的追求。肯定原色的运用,也要巧妙使用间色,对比关系强烈的色彩搭配中也会大量夹杂着温和的间色,表现出朦胧的补色感知,表露出追求统一性的色彩意识。

(三)风格多样

民间美术的色彩表现是为了突出功能、强调美感。由于受工艺、原材料和价格的制约,民间美术作品普遍用料低廉、造型简练概括,这种物质材料的限制反倒成就了民间色彩必须多样性表现的装饰特征。这种多样性受到视觉规律、传统文化思想、民俗观念、历史传承的影响,例如同样表现喜庆吉祥的气氛时,北方的用色比较热烈质朴,而南方则比较淡雅和谐。

民间美术往往会借助用色鲜艳浓丽、爽朗强烈的年画、剪纸、香囊、风筝、龙舟等作品,突出喜庆吉祥的热闹气氛,其中年画受到特定时间、环境、气氛的影响,形成了丰富的风格面貌,有对比强烈、色彩浓重的;也有雅致清淡、温和儒雅的。

山东潍坊年画绘制粗犷、风格豪爽、用色洒脱明快,大红、艳粉、金黄、翠绿、浓紫是最常使用的颜色,其色彩表现手法独特。一是利用红和绿、黄和紫、墨色和空白底色,制造鲜艳强烈的对比;二是极少使用中间色,回避纯度上的对比;三是色块面积较大,不做过于琐碎的对比。色相对比、冷暖对比、补色对比、明度对比的应用都在山东潍坊年画中得到充分的体现。

有别于山东潍坊年画用色的质朴粗犷,杨柳青年画在使用对比强烈的色彩后,常以粉蓝、粉绿、灰色、金色等加以调和,并配以墨线勾勒来协调画面的色彩冲突,取得雅致温润的效果,如图 2-44 和图 2-45 所示。

图 2-44

图 2-45

本章小结

民间艺术的造型和色彩不受客观现实的束缚，强调的是单纯和质朴，不追求精细复杂，注重主观、情感和心理感受的表现与传达。民间美术造型善于突出人物、动物的形态和体貌特征，常以夸张、变形的手法表现对象，例如关帝庙的关公、寺院的千手千眼观音、八大金刚和民间的镇宅石狮子，往往借助的是头、眼、身、尾等地方的表现，突出了精神气势。民间美术的色彩在持续传承的文化环境中形成了具有民族特色的表现特征和文化功能。虽然不是来自于高深的色彩理论，却恰当地表达了民间审美思想和传统文化观念。

民间美术色彩不仅具有视知觉的欣赏功能，同时也是创作者与观众进行对话的艺术语言，反映着民众的心理需求和文化习俗。民间美术的色彩观念深受五色观和求吉心理的影像，具有多重的社会文化功能，具有很强的象征性，如脸谱中用红色象征关公的忠义、白色象征曹操的藏奸、黑色象征包拯的公正无私、朱砂色象征钟馗的法力强大。

民间美术的造型与色彩无论采用哪种创作法则，本质上都是写意不写形的，都是在真实的基础上自由发挥，不仅满足视觉上的愉悦，更有深层次的精神传达。

课后思考

1. 中国传统文化对民间美术巨大的影响力有哪些？
2. 民间美术用色的特点是如何形成的？
3. 课后搜集中国传统五行观念的知识，关注其对现代中国人生活的影响还有哪些？

第三章

民间美术的艺术思维与艺术表现

学习目标与知识要点

本章是理论学习的重点,涉及灵活宽泛的设计思维活动,需要学生理解与掌握思维活动与艺术表现的关系,明确只有正确的设计思维才能促成良好的艺术表现。

课前引导

民间美术的魅力在于绚丽的地域色彩、丰富的艺术表现和精湛的制作工艺。浓郁的民俗风情勾勒出时代与民族的文化心理,是中国传统文化孕育出的精华。

随着中国综合国力的提升、科技的发展和艺术语言的演进,内涵浩繁、形式多样、适用范围广泛的民间美术开始焕发出别样的光辉。

中国的民间美术是在具有中国文化特性的环境中长期积淀形成的,与特定的生活习俗和社会心理息息相关。无论在观赏性作品的雕琢上还是在日常用品的设计上,民间美术都已经过历代工匠艺人的传承和发展,形成了稳固化、规范化、程式化、符号化的艺术表现手段。它们整合了时代的技术水平和审美情趣,超越了修饰或粉饰的表面价值,其深层意义就是具有中国特色的美学特征。

所谓中国民间美术的美学特征,不仅是表象层面的图案寓意和色彩暗示,还包含通过形式而表达的思想意识和审美观念等精神内涵,它异于外族艺术的风格和特点,源于对客观世界及其规律的不同观察方式,代表了一种民族文化心理与素质。

第一节　灵活的艺术思维

民间美术与其他美术形式一样，都是艺术思维物质化的过程，创作时需要打破常规、运用开拓性的思维模式，在具象思维、抽象思维的基础上将各方面的知识、信息、材料加以整理、分析，并从不同的思维角度、方位、层次思考。要对各种事物的本质的异同、联系等方面展开丰富的想象，打破束缚，启动理论积累，深入刻画与描绘，最后才能完成创作行为。

一、具象思维

具象思维是指在整个艺术的创作过程中，创作者始终围绕着现实生活中的具体形象进行思考，不舍弃具体的、感性的形象，通过对具体真实的生活素材进行分析、概括、加工、提炼，直到完成艺术形象的塑造。

具象思维一般具有突出的审美创造功能，主要通过审美想象和联想发挥对民间美术创作的指导作用。具象思维过程中审美想象和联想是主要的活动方式，是积极的、能动的和创造性的动力，民间艺人对要创造的对象展开丰富的想象和联想，创造性地建构出独具魅力的艺术意象和形象。

只有在艺术创造中发挥想象的作用和利用联想的手段，艺人们才能把分散的、零星的生活素材集中概括起来，熔铸成完整的艺术形象。另外，想象和联想还可以化虚为实，使抽象的、虚幻的变为具象的形象。所以，具象思维中形成的艺术形象既同生活中的真实形象相联系，又同设计者意象中的虚拟形象相联系，二者交相融会，实中有虚，虚中有实，最终创作出瑰丽多姿的民间美术作品。

二、抽象思维

抽象思维也叫逻辑思维，是指人们在认识事物的过程中，借助于概念、判断、推理等思维形式反映客观现实的过程。它是用科学的抽象的概念揭示事物的本质，表述认识现实结果的思维活动。

抽象思维在由感性认识上升到理性认识时，一般都摒弃了感性的、具体的形象，尊重客观事实，遵循严密的逻辑推理，运用抽象的概念进行推理、论证，最后以抽象的公式、定理、原则来反映客观世界。艺术创作中抽象思维模式的最大贡献是帮助建立更为科学和完善的理论体系，从而使艺术创作变成有章可循的实践活动。例如对称、均衡等装饰图案构成的基本法则，就是在抽象思维模式的基础上发展与建立起来的有效的艺术创作指导理论。

三、具象思维与抽象思维的关系

民间美术的创作主要依靠匠人们的具象思维，但是抽象思维也不可或缺。抽象思维是人类最普遍的思维形式，它贯穿于人类的各种理性活动中，民间美术的创作也不例外。抽象思维与具象思维虽然性质和作用不同，但二者在思维活动中相辅相成、相互渗透、相互补充、

联系密切。

在民间美术的创作中,理性太弱就驾驭不了形象,具象思维太弱会使思想直露,损害艺术性的深入表述,抽象与具象的思维模式在同一作品中应该取得内在的协调。抽象思维的介入,可以提高匠师的整体思维能力,使理性思考与具象思维达到平衡。

具象思维是民间美术创作的主要思维形式,对作品的形成起着至关重要的作用。具象思维的对象不是抽象的概念、数据,而是感性的、具体的形象,其目的是要创造出富有生活气息的艺术形象。

匠师们创作作品时是出于使用、美化与修饰的艺术本位目的,因此不可能保持超然物外的冷漠态度,往往会把自己的爱憎、褒贬、喜怒哀乐等情绪渗透于作品中。而抽象思维则是冷静的,不带感情色彩的,它只在艺术创作的一些关键地方发挥作用。

例如,在创作的准备阶段,抽象思维可以帮助匠师树立明确的创作目的,进行创作思路上的指导和知识上的准备。在搜集素材、选择题材的过程中,抽象思维可以进行分析、综合,有助于匠师摆脱表面的、偶然的具象现象的迷惑,从而抓住事物的本质,发掘出某些处于幽微状态的深刻美感;在作品主题的提炼、基调的确定上,抽象思维可以发挥比较、判断和抉择的重要作用,帮助民间匠师把握创作的大体方向。抽象思维对艺术形象的创作起着指引、规范的作用。

在艺术创作过程中,具象思维有时会出现中断现象,有时又会出现创作者改变初衷、对艺术形象做出重大改变和调整的情况,这时,需要通过抽象思维和理性分析来指引创作意向的最终完成。

在创作基本完成后,抽象思维可以协助具象思维对艺术形象进行修改和补充。优秀的民间美术作品无不经过匠师们反复多次的修改、润色。修改、润色的过程其实就包含一个通过理性思考进行判断、评价、分析、比较的过程,小至细节的改动,大至动态、形态的变化,都需要有理性认识作为依据。

由此可见,对于民间美术的创作来说,虽然具象思维是根本的、主要的,但抽象思维也不可缺少,二者应当有主有次、互相渗透、互为作用。只有具象思维,排斥抽象思维,会影响作品的思想高度和深度;反之,抽象思维过多介入主宰了具象思维,则会喧宾夺主,使艺术形象沦于公式化、概念化,变得枯燥无趣。

所以整个民间美术的创作过程应该既包含丰富的感受,又包含深刻的理解;既包含具象的表现,又包含对本质的提取。这种具象与抽象、感性与理性同时进行的思维过程应该贯穿于民间美术创作的始终。

第二节　完美的美学表现

我国的民间美术是中国文化的一部分,它起源于原始社会的岩画和彩陶;兴盛于商周时期的青铜器;浪漫于秦汉的漆器和画像石、画像砖;富丽于隋唐的金银器、服装服饰与佛教艺术;华美于宋元明清时期的生活全景。中国民间美术虽然在发展的不同时期会有审美风格的调整;在不同的地域表现手法和艺术风格上也有不同,但从总体来说还是一直保持

着持续的发展过程,形成了突出的美学特征。

一、善于运用线的造型手段

点、线、面的造型是民间美术最主要的设计手法和基础。从世界范围的美学认知来看,点、线、面的概念和作用以及其同形体的关系使人们对形体的认识变得科学而考究,既提高了人们在视觉感官上认识世界的能力,又提高和促进了造型设计思维的发展。

中国的传统民间美术有着与世界同步的设计理念,但是在点、线、面的共同作用中,更倾向于对线的运用,注重以线为主的表现形式,形成了鲜明的民族风格和地域特点。马王堆汉墓器物图案说明中国人对线的运用在数千年前就已经达到了灵活自如的地步,如图3-1和图3-2所示。

图 3-1

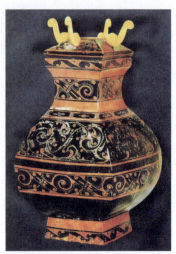

图 3-2

线在中国民间美术的艺术表现中有两种不同的形式,一种是直观的、具象的线;另一种是虚无的、隐性的线。直观的线比较具体,有实际的可视性和可触性,可以形成具体的图形概念;隐性的线则是指形体与外部空间相邻接部分的轮廓,一般变化无常,形成类似的效果,如图3-3～图3-6所示。

图 3-3

图 3-4

图 3-5

图 3-6

中国民间美术中线的种类很多,可以是立体的,也可以是平面的,其中曲线造型由于变化最微妙、形态最丰富而运用得最为广泛。曲线中的 C 形线和 S 形线是最主要的表现形式。C 形线本身单纯,而且它的每个曲度变化都可以不同,因此 C 形线设计产生的视觉效果是微妙的,可以表现出单纯、明朗、充实饱满的气息,如图 3-7 和图 3-8 所示。

图 3-7

图 3-8

S 形线是 C 形线的变体,包含了两个不同方向的 C 形线,造型上柔中带刚、流畅贯通,具有优美光滑之感,如图 3-9 和图 3-10 所示。

图 3-9

图 3-10

二、表现形式上抽象与具象的自由转换

"具象"是一种写实性的艺术,是表现自然现状的具体形象,而"抽象"则不再描绘我们视觉里所熟悉的自然物象,取消了对真实物象的模仿,转而去关注构成艺术形象本身的纯粹造型意义上的美感。简而言之,具象艺术"模仿"自然物,与现实世界有密切关系,而抽象艺术则是"创造"人们视觉经验中的"陌生"形象。

中国民间美术的表现题材或直接、或间接取自于自然界的风云变幻和百姓的市井生活,但是造型中又不受这些具体形象的限制,往往脱离物象的形体而服从视觉上的快感,剥离物象的表面特征追逐意境空间的自由发挥,体现出抽象艺术的形式美感。

传统图案中的卷云纹和云雷纹就是具象形式抽象表现的极好典范,马王堆汉棺上灵动的卷云纹铺满四壁,自由婉转、酣畅淋漓,张扬着"天问"般的浪漫情怀。中国民间的这种具象形式抽象化表现的方式表现出中国人艺术思维的活跃与宽泛,如图3-11~图3-14所示。

图 3-11

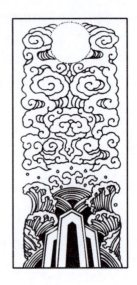

图 3-12

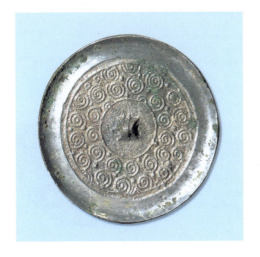

图 3-13

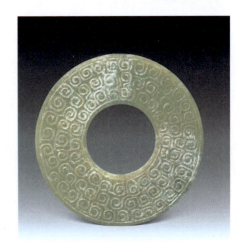

图 3-14

三、形成了特殊的图案意义

民间美术往往与图案结合使用。中国的装饰图案起源于古人对自然界风霜雪雨、电闪雷鸣的敬畏与膜拜,"在通神明之德,以类万物之情"观念的影响下,古人常以一种泛神论的角度去面对自然,自然形象本身所带有的"神性""灵性"给了他们丰富的启示和体验。

当一个民族对某一物象有了比较稳固的、普遍的主观意识,与其意识相适应的装饰纹样就会出现某种特定的含义。例如中国传统图案中的龙纹样,龙在中国传统文化中是权势、高贵、尊荣的象征,又是幸运和成功的标志。

在中华文明的远古时代,古人对大多数自然现象无法做出合理的解释,于是便希望自己民族的图腾具备风雨雷电那样的力量,像群山那样雄伟,像鱼一样能在水中游弋,像鸟一样能在天空飞翔。因此许多动物的特点都集中在龙身上,龙成了骆头、蛇脖、鹿角、龟眼、鱼鳞、虎掌、鹰爪、牛耳的图案。这种复合结构意味着龙是万兽之首、万能之兽、万能之神。

龙纹样就这样浓缩和积淀了先人们的思想感情、期望与信仰,成为中华民族的原始图腾。随着先民的迁移和历史的进展,龙不断地演变和升华为一种共同观念和意识形态,逐渐成为中华民族文化和民族精神的象征。于是,围绕龙产生了"感天而生"的传说,黄帝、炎帝、尧等中华民族的始祖都成了龙的化身,中国人成了龙的传人,龙纹样从此衍生出代表中华民族全体的特殊意义。

当历史的车轮跨进大一统时期,天下的政权开始集中到皇帝一个人手中,国家成为皇帝的私人财产。作为整个中华民族象征的龙,自然转变成九五至尊的皇权象征,龙的图案从此成为皇帝的代表和符号,普通百姓只能对其顶礼膜拜,再也不能随意使用。

与龙纹样类似的具有特殊意义的装饰图案还有代表皇后的凤纹、代表政权威严的饕餮纹、象征佛教的圆融和完满的法轮等,这些具有特定意义的图案由于其本身蕴含的深刻社会学内容,成为研究民俗、民族文化的百科全书,如图 3-15 ~ 图 3-22 所示。

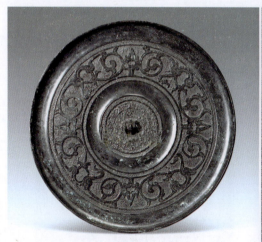

图 3-15

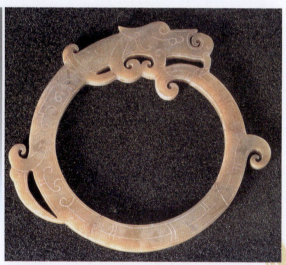

图 3-16

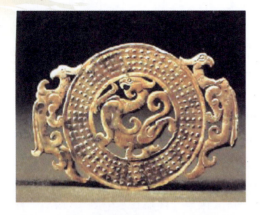

图 3-17

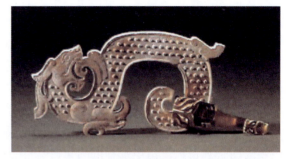

图 3-18

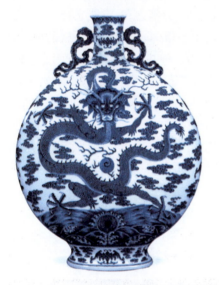

图 3-19

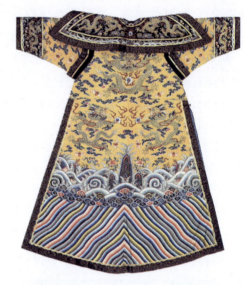

图 3-20

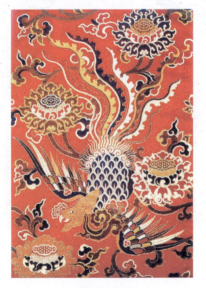

图 3-21

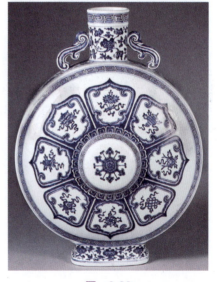

图 3-22

第三节 表现内容常常带有吉祥的寓意

图案几乎是所有民间美术作品中重要的组成要素,可以说图案的表现是民间美术作品的精华。图案的设计原则是"图必有意,意必吉祥"。中国的民间美术经常巧妙地运用人物花鸟、日月星辰、风雨雷电等艺术形象,以神话传说、民间谚语为题材,运用谐音、比拟、借喻、双关、嵌字、符号、象征等表现手法,采用传统的适合纹样、二方连续等构图式样,传递福善之事、嘉庆之征等审美意蕴。这种具有历史渊源、富于民间特色又蕴含吉祥企盼的图案被称为传统吉祥图案,如图3-23～图3-26所示。

图 3-23

图 3-24

图 3-25

图 3-26

民间美术中对于吉祥寓意的取材范围十分广泛。自然界的各种动植物由于生态、环境、遗传等因素，形成了各种不同的生态属性，人们借物喻志，附会象征。例如利用鸳鸯雌雄成对、形影不离的特点创作出"鸳鸯戏水"图案，寓意夫妻恩爱美满。另外，中国人还擅长利用汉语的谐音作为某种吉祥寓意的表达，例如婚庆中常用的由红枣、花生、桂圆、莲子组合而成的传统图案就有"早生贵子"的吉祥寓意。

民间美术中的吉祥寓意是中华民族传统文化的重要组成部分，是表现民族历史的一套完整的艺术形式，先人们通过这些直观的完美形式表达出对幸福美满生活的向往和对金钱财富的热切期盼。时至今日，这些寓意吉祥的民间美术品还在中国广泛流行，成为一种蔚为风气的民俗现象。

第四节　善于运用对称与均衡的造型手段

在自然界中，到处都可以发现对称与均衡的形式，比如人和动物的形体、昆虫的翅膀、对生的树叶等。从心理学角度来讲，对称满足了人们生理和心理上对于平衡的要求，容易使人产生稳定与安全的感觉。

中国的民间美术作品中一般存在或明或暗的线条，这种线条成为图形安置的骨骼，在其左右、上下或四周配置同形、同色、同量或者不同形、不同色，但量相同或近似的造型，这种组成形式就是对称。中国人擅长对称的造型手段源于中国传统文化中的审美情趣，古代中国尊崇儒家学说，儒家学说作为中国封建文化的正统，对政权维护和社会生活的各个方面都产生着深刻久远的影响。儒家学说强调以父权体制为中心的宇宙间一切的普遍和谐，因此，儒家美学的中心概念即是"中和"之美。

民间美术中对称的造型手法集中体现了儒家文化的这种审美。由"中和"之美衍生出来的对称与不对称是依据形体所占据空间位置的状况而言的，它交代了传统民间美术造型组织单元的布局，体现了庄重、严肃、规整、条理、大方、稳定等情绪，富有静态的、条理的美感，如图3-27和图3-28所示。

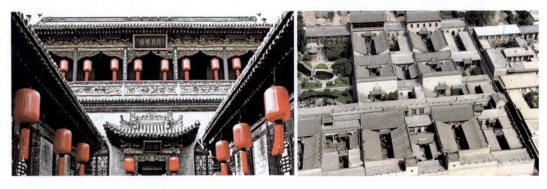

图　3-27　　　　　　　　　　　　图　3-28

均衡是相对于对称而言的，是指中轴线或中心点上下左右的纹样等量但不同形，即虽然分量相同，但是造型各部分的纹样和色彩不同。作品中的各种形象是依中轴线或中心点保

持视觉心理上力的平衡,并非是形象与数量的等量分布。

均衡造型不是通过简单图案与色彩的对称量化实现平衡,而是通过画面不同的疏密留白等达到意象的和谐与平稳。大与小、多与少、疏与密、浅与深、黑与白等原本矛盾的要素,通过在维度空间的经营布局达到平衡,最后出现"动中有静、静中有动"的秩序,表现出活泼生动的条理美、生动轻巧、富有情趣和变化感。敦煌艺术中的藻井,很多都采用了这种构图手法。初唐最具代表性的藻井图案是第329窟的"莲花飞天藻井",如图3-29所示。其象征大空的方拱中心描绘着一朵装饰性的五彩大莲花;在蓝色方拱的四角,绘有与中心大莲花相似的切割成四分之一大小的莲花;此外,还有四名手捧莲花的飞天,如流云般飞翔在蓝色的天空中;图案最外层的四角是另外几名手持不同乐器的飞天,他们环绕着中心自由飞翔。这些载歌载舞演奏乐器的飞天,为整幅藻井增加了流动的节奏感。转动的彩笔、飘旋的流云、舞动的飞天共同构造了一个既有音乐旋律又有生动画意的佛国天界,如图3-29和图3-30所示。

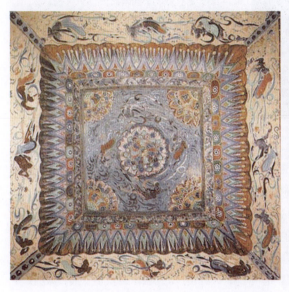
图 3-29

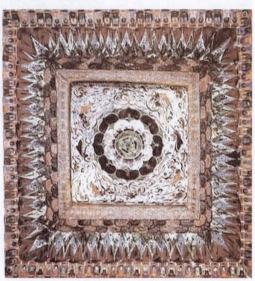
图 3-30

第五节　高超的工艺技法

民间美术与其他艺术品一样,都是物质产品,必须通过一定的材料组合和制作工艺才能得以展现,充分反映着一定时代、一定社会的物质生活水平与科技发展水平。民间美术具有物质与精神的双重属性,既要把握人们的精神世界,以表现出特定的情趣、格调等生活趣味和精神面貌,同时也要通过剪刻、雕塑、烧制、刺绣、髹饰、描绘等工艺技法使其具有符合使用功能要求的物质形态。它本质上就是借助材料手段,通过思考与施工工艺才能最终呈现的艺术品。

工艺是指设计者制造产品的方法,包括工艺过程、技术参数和材料配方等。先秦典籍《周礼·冬官考工记》中记载:"百工之事,皆圣人之作(发明)也。烁金以为刃,凝土以为

器,作车以行陆,作舟以行水,此皆圣人之所作也。天有时,地有气,材有美,工有巧,合此四者,然后可以为良。"

书中还大量记录了百工之事、百工之法及百工之制。认为虽然是"智者创物",其制作却需要"一器而工聚",需要通过工匠们"循天时、守地气、求材美、树工巧"才能最终完成作品。这里面的百工就包括了大量的民间匠师以及他们创造和传承的工艺,反映出中国古代就开始了对工艺造物文化的关注。

明代的科技著作《天工开物》里详细叙述了蚕丝棉麻的纺织和染色技术,砖瓦、陶瓷的烧制技术,车船的建造技术,金属的铸锻技术,以及造纸的技术。此外,明代的《髹漆录》详尽地记载了漆器的制作工艺与技法,如图3-31和图3-32所示。

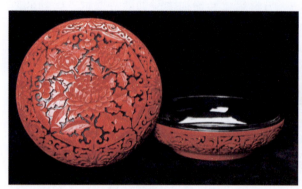
图 3-31

图 3-32

勤劳智慧的民间艺人们,在数千年的传承中,共同创造了无比精湛的制作工艺与表现技法,纷繁复杂的木雕、巧夺天工的缂丝、细密精致的刺绣、高贵典雅的雕漆、憨态可掬的泥塑,组建了丰富的民间工艺宝库,使得民间美术成为中国传统艺术宝库中最具华彩的一章。

民间艺人智慧高超,有些技法即使是在科技如此发达的现代社会都无法被完好地复制,例如龙山文化的标志性器物蛋壳陶。蛋壳陶是专为祭祀等礼仪活动制作的高柄杯,它精巧规整、器壁均匀、造型小巧、色泽漆黑光亮、陶质细腻、器胎薄如蛋壳,最薄处仅为0.2~0.3毫米。薄陶胎是制作工艺上的一个重要特征,最薄部位在盘口部分,一般在0.5毫米左右。柄部和底座因要承托上部重量,陶胎略有增厚,但常见的也不超过1~2毫米。器身高度不超过25厘米,重量多数为50~70克。

考古研究表明,加工这样的陶器需要用刃口极锋利的刮刀类工具,边旋转边刮修坯泥,使器壁达到极薄,待晾干后再进行磨光,并在杯身上加刻镂孔和纤细的刻划纹作为装饰。薄胎黑陶之所以光亮无比,是因为用磨光石对胎体表面做长时间打磨,导致胎体中的石英、云母、绢云母等反光物质的颗粒顺着一个方向排列,对光线由漫反射变为平行反射,才使得器物表面熠熠发光。

虽然陶杯胎体极薄,但质地却极为细腻坚硬,被赞为黑如漆、亮如镜、薄如纸、声如磬。它的制作工艺达到了中国古代制陶史的顶峰,可是由于制作技艺的失传,现代人已无法再现这种工艺了,如图3-33~图3-35所示。

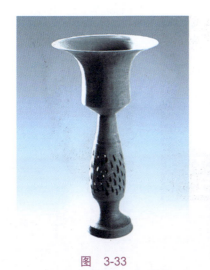
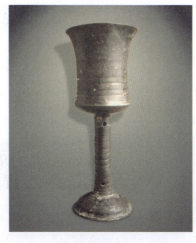
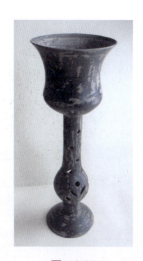

图 3-33　　　　　　　　图 3-34　　　　　　　　图 3-35

第六节　丰富的材料语言

　　物质材料具有自身的物理特性与视觉美感，或粗糙或润泽，或艳丽或朴素，材料语言具有无限的艺术表现可能。对材料自然美的巧妙利用是民间美术的主要特征。民间美术选用的材料很普通，往往是廉价而易得的，如泥土、竹木、石料、金属、贝壳等。民间美术的创作过程始终包含着对材料的开发和充分利用，体现出对材料自身的肌理、纹饰、硬度、光泽等自然形态特征的理解、尊重与巧妙利用。

　　自然界的物质五花八门，千奇百变，取之不竭，几乎一切物质材料都可以作为民间美术的使用对象，即使是被人认为废品的材料，通过民间匠师的巧手也会变废为宝，创作出朴实无华的艺术品，例如流传于农村的麦秆画、柳条筐。

　　令人赞叹的是，民间艺人们在利用原材料的同时，还善于识别、保持、发扬物质材料固有的色泽、肌理、质地等自然美。他们创作时会依据这些材料的自然美感进行创作，反映出中国文化中特有的天人合一宇宙观和淳朴、自然的审美意识，在作品中流露出浑然天成的韵味，如图 3-36～图 3-39 所示。

图 3-36

图 3-37

图 3-38

图 3-39

本章小结　中国民间美术留下了大量带有文化符号的作品，是蕴藏华夏文明的巨大宝库。优秀的民间匠师不仅善于运用具象与抽象的思维模式，还善于总结、善于借鉴前人的经验，开拓自己的思路、扩展自己的视野、提高观察判断的能力，创作出更富有艺术感染力的作品。我们通过对民间美术艺术表现方法的分析，可以窥见七千年中华文明的发展轨迹和文化信息。它的文化内涵和艺术形态代表着中国民族文化群体的宇宙观、美学观、感情气质、心理素质和民族精神，反映了中国文化的哲学体系、艺术体系、造型体系和色彩体系。由此衍生出了丰富的制作工艺，如与百姓的衣食住行和民俗社会生活紧密联系在一起的面花、剪纸、服饰、刺绣、染织、面具、民间绘画、年画、皮影、木偶、玩具、风筝、纸扎与灯艺。当我们了解与掌握了中国文化体系下民间美术的发展特点与规律时，我们才有可能创作出符合当代审美主流的作品。

课后思考

1. 课后阅读抽象思维的相关书籍，扩展理性思考的空间。
2. 思考哲学观念对于民间美术设计的影响。
3. 分析艺术表现与制作工艺的关系。

第四章

实用类民间美术赏析

学习目标与知识要点

了解实用性民间美术的特点,深入了解漆器、陶器、瓷器的发展历史及审美特征,通过赏析开阔视野,增加学习的热情。

课前引导

有别于宫廷美术的华贵富丽和文人士大夫美术的风骨高雅,民间美术扎根于普通百姓的日常生活中,蕴含着质朴、率真、大方、健康等艺术特色,具有浓郁的乡土气息。民间美术能够世代传承、历久弥新都是源于其具有实际的实用功能,实用功能使得民间美术在满足人们物质生活的同时也能满足精神生活的需求,所以民间美术是物质性和精神性的和谐统一。

在几千年的传承中,社会的进步和科技的发展、创新,提高了人们的生活质量;而人们对精神世界的不懈追求又给民间美术提供了保障与发展的基础性。因此,中国的民间美术包含了劳动人民独特的精神和美学风格,体现了中国人民的真诚愿望和对美好生活的追求。民间美术广泛深入生活,分布在各民族和各地区人民的日常劳作、节日庆典、战争狩猎、礼仪宗教等各个方面。

从功能上看,民间美术包括了侧重欣赏性和精神愉悦的民间美术作品,也包括了侧重实用性和使用功能的器物和装饰品。作品的题材和内容充分反映了社会大众的审美需求和心理需要,造型饱满粗犷,色彩鲜明浓郁,既美观实用,又具有求吉纳祥、趋利避害的精神功能。

民间美术是中华民族文化的一个重要组成部分，表现了各族人民的心理素质和精神素质，反映其纯朴的审美观念。在中国历史上，广大劳动人民创造了形态各异的灿烂文化，民间美术造型简洁、实用功能强，是劳动人民创造出的生活文化，它与老百姓的生活、生产、风俗习惯有着密切的联系。

在中国文化漫长的演变过程中，民间美术扎根于百姓的日常生活中，形成了不胜枚举的艺术表现形式与精湛的制作工艺，在精神上和物质上满足了劳动者多层次、多方面的需要。

第一节　漆　　器

所谓漆器，是指用漆髹涂在各种器物的表面所制成的日常器具及工艺品，具有鲜明的艺术性。漆器所用的漆是天然大漆，大漆是从漆树割取的天然液汁，主要由漆酚、漆酶、树胶质及水分构成。用它作涂料，具有防潮、耐高温、抗腐蚀等功能。大漆还可以和各种金属、矿物质颜料组合，配制出千变万化的色漆，描绘出绚丽多彩的装饰图案。

中国从新石器时代起就认识了漆的性能并用以制器，历经商周直至明清的不断发展，逐步深入百姓生活，至今已有七千多年的历史，是中国传统工艺美术中重要的艺术门类。现有的考古资料证明，中国漆艺起始于新石器时代的朱漆木碗、漆绘陶器；商、周、春秋时期出现了嵌螺钿与彩绘漆器；发展至战国、秦汉时期拥有繁盛的髹漆工艺；魏晋、南北朝开始了晕色新技法的尝试；唐、宋、元时期雕漆工艺到达巅峰；明、清时期多种髹饰结合运用创造出诸多的传世精品。

漆艺的发展贯穿了整个中华文明的发展，是创造者们对思想情感和精神生活的全面表达，既是艺术载体，又传承和发扬了文化的价值，体现出我国博大精深的文化内涵，取得了辉煌的艺术成就。

一、漆艺的发展历史

漆器自夏代开始，经过春秋、战国的发展，到两汉时期达到空前的繁荣。两汉时期漆器生产规模很大，是国家重要的经济收入，有比较科学的生产和管理方法。无论是达官贵人还是平民百姓，漆器的制作与使用都是在国家操控的范畴下完成的。汉代漆器在日常生活中广泛使用，品种繁多，多为生活用品，如杯、盘、盒、奁、壶、案、几、屏风等。不仅用于装饰家具、器皿、文具等艺术品，而且还一定程度上取代了青铜器，开始广泛应用于乐器、丧葬用具、兵器等社会生活领域。

汉代漆器虽然以器物的形式出现，但已开始了对于当时意识形态超越的尝试和努力。它们大多融实用与审美于一体，是汉人精神历程的物化形式，包含着巨大的文化容量。汉代漆器的艺术表现中人文与自然并存、神话与现实并存、抽象与写实并存。

崇尚不是细节的修饰与夸张，而是在随顺自然的思想体系中表现出刚柔相济、自强不息的精神。汉人的文化性格是积极乐观的，这种乐观的生命态度源于汉人对精神生命的执着与热爱，以及对神秘的未知世界和自由精神境界的忘我追求。

汉代漆器的造型和审美追求表述出人神交融时代人与自然关系的生动写照。作为"有意味形式"的纹饰，线条流畅、情感外向，富于抽象的形式美感，强调天人合一、"神人以和"；作为"情感符号"的色彩，黑红互置、气势恢宏，在红与黑交织的画面上，形成富有音乐感的瑰丽风格，展现了人神共在、流动飞扬、变幻神奇的世界，如图4-1和图4-2所示。

图 4-1　　　　　　　　　　　　　　　　图 4-2

由于瓷器的迅速发展，魏晋、南北朝时期的漆器在日常生活中逐渐被瓷器所代替，漆艺开始与佛教艺术相结合，出现了夹纻佛像。"夹纻胎"轻薄、坚固，造型具有一定的随意性，被运用到了"佛教造像"中，满足了出行佛像既要高大又要轻便的要求。唐代疆土辽阔、国力强盛，是我国经济和文化发展的一个鼎盛时期。

工艺美术空前发展，髹漆品种和技法积极创新，漆器开始向工艺品方向发展，制作更加精益求精。漆艺广泛应用于建筑装饰、室内家具、生活用品、脱胎佛像等方面。金银平脱、螺钿镶嵌和雕漆技法使唐代的漆器更加绚丽多彩、金碧辉煌。

五代时期的漆器工艺沿袭了唐代的平脱技法，风格转向实用，更加细腻精致。成都王建墓出土了金银平脱朱漆册匣、镜奁等。册匣盖面嵌贴鸟纹构成的金属团花，其间以忍冬纹间隔，再以狮纹环绕四周，精雕细刻，纤巧玲珑，体现了当时高超的技艺，如图4-3和图4-4所示。

 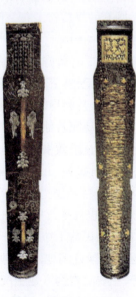

图 4-3　　　　　　　　　　　　　　　　图 4-4

宋代社会经济繁荣，商贾众多，漆工艺在继承传统的基础上有了新的发展。宋代崇尚精美的食器，有"美食不如美器"之说，因此，漆器的设计从富丽堂皇的奢侈品发展到贴近百姓生活的实用品，广泛应用于家具、建筑、园林中。宋代漆艺的成就主要表现在素髹、螺钿镶嵌、戗金以及雕漆等方面，最能体现时代特点的是一色漆器。一色漆器，顾名思义指的是通体一色的漆器，又称无纹漆器。

漆器胎骨用圈叠法制成，即将木片裁成条，水浴加温弯曲成圈，经烘干定型后，累叠胶粘成型。一色漆器多为日用器物，有奁、盒、盘、碗、瓶等，器形多样。虽无华美的纹饰，但其制作工艺十分讲究，漆器多为花瓣形，轮廓线和比例极为经典，造型美观、端庄典雅，如图4-5和图4-6所示。

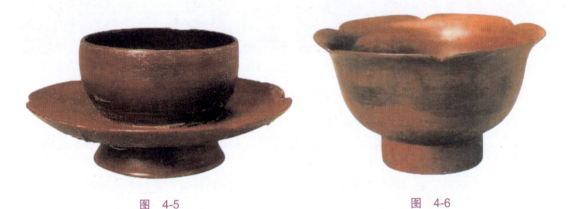

图 4-5　　　　　　　　　　　图 4-6

元代是中国漆艺发展的重要时期，雕漆、薄螺镶嵌、戗金三大工艺都得到了一定的发展。中国漆艺也在这一时期广泛传入南亚、波斯、阿拉伯等地区，促进了漆艺的交流与繁荣。雕漆艺术到元代达到了登峰造极的高度，出现了雕漆巨匠张成与杨茂。

故宫博物院藏品张成造《剔红栀子花纹圆盘》，圆盘以黄漆为地，以写实手法在盘中雕刻一朵硕大盛开的双瓣栀子花。间有四朵含苞欲放的花蕾，枝叶舒卷自如，构图饱满，生机盎然，是元代雕漆的精品，代表了当时雕漆工艺的最高水平，如图4-7所示。

北宋开始出现的薄螺钿镶嵌，到了元代工艺更加成熟。北京元大都遗址出土的《广寒宫图嵌螺钿黑漆盘残片》，用螺钿镶嵌出楼阁建筑、树木花草，云气缭绕宛若仙境。这件螺钿漆盘无论从技法上，还是艺术效果上都达到了很高的水平，具有工艺精细如画、五彩斑斓的装饰性，如图4-8所示。

明清政府很重视手工业的发展和手工业原料的生产，官办与民营工坊齐头并进。官办漆器生产场所遍布全国许多地区，如明朝果园厂、清朝造办处等，主要负责为宫廷生产漆器；民间私营作坊如明末扬州江千里、清朝福州沈绍安等，

图 4-7

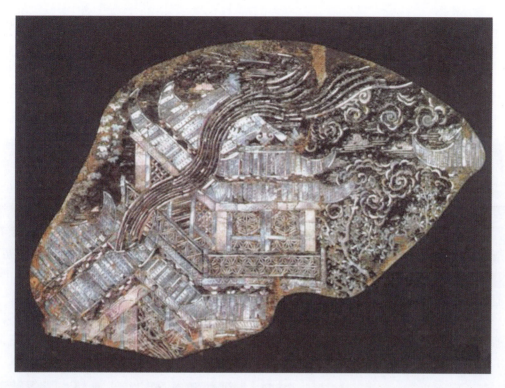

图 4-8

主要生产民间精品。

明代隆庆年间,著名漆艺大师黄成写下了现存唯一的漆艺专著《髹饰录》。明代天启五年的漆艺大师杨明为《髹饰录》撰写序言并逐条作注。全书分为《乾集》《坤集》两册,共18章,186条,《乾集》讲述制造方法、原料、工具、设备、修补、仿古及常出现的弊病等。该书是中国乃至世界第一部存世的漆艺专著,堪称漆艺经典,对中、日、韩及东南亚各国、欧洲漆艺的发展产生了巨大影响。

明清漆器最大的特点是将两种或多种技法综合运用,突破了以往单一技法的局限。髹漆品种日渐增多,表现效果丰富多彩,工艺技术更加高超,是中国漆艺史上"千文万华"的全盛时期。

二、现存漆器

(一)成都漆器

1. 成都漆器的由来

四川是我国著名的漆器产区,早在战国时期,成都就因为盛产漆器制作的主要原料——生漆和朱砂,成为著名的漆器制作基地。古蜀时期,成都的漆器工艺就已经达到了很高水平。

举世闻名的湖南长沙马王堆汉墓和湖北江陵凤凰山汉墓中出土的精美绝伦的漆器,大多烙有"成市草""蜀都西工""成市府"等戳记,经考古研究证明,这些名号是当时成都市

府所辖的漆器作坊标记。这批出土漆器历经两千多年的岁月侵蚀，依然光鲜亮丽、纹饰斑斓、完整如新，堪称世界奇迹。

2. 成都漆器的艺术特点

中国的非物质文化遗产目录中，有四大名漆器的身影，这四大名漆器指的就是扬州漆器、福州漆器、成都漆器和平遥漆器。其中，扬州漆器以螺钿镶嵌为特色；福州漆器以脱胎工艺见长；平遥漆器以推光收尾为特点；而成都漆器，则以雕花填彩、银片丝光、镶嵌描绘等传统手工技艺独树一帜。成都漆艺工序繁多、制作精细、耗时长久，尤以雕嵌填彩、雕填影花、雕剔丝光、拉刀针刻、隐花变涂等极富地域特色的修饰技艺著称，具有浓郁的地方特色和审美价值。

2000 年 7 月，成都发现一座蜀国晚期的王族墓，当时出土的最有特色的器物就是漆器。这些漆器均以木胎为底，黑漆髹涂，上面加绘鲜亮的朱砂红彩，其纹饰变化自如，内容丰富活泼，龙纹、鸟形纹、卷云纹交相辉映，色彩亮丽，纹饰斑斓，虽然历经数千年黑暗岁月，但仍然光洁如新、亮可鉴人。

现代的成都漆器与当代艺术思想互补交融，器物造型丰富多彩、美观大方、工艺精巧，平面漆器漆面透明如水、光亮如镜；立体漆器雕花填彩、暗花、隐花、描绘等工艺手段丰富，形成了千变万化、精巧瑰丽的艺术风格，如图 4-9 ～图 4-12 所示。

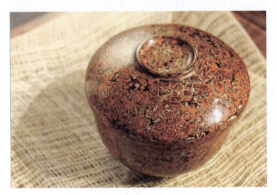

图 4-9

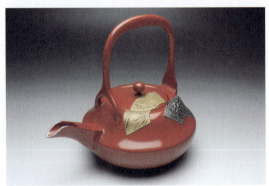

图 4-10

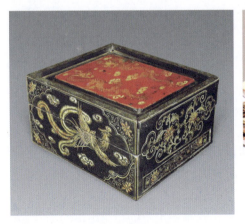

图 4-11

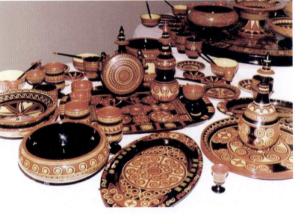

图 4-12

3. 成都漆器的工艺特点

历史悠久的成都漆器和其他传统流派漆器一样,经历过多次技术革新。西汉时期,发明针划填金法、堆漆法和器口、器身镶金属的做"器"法;唐代出现用贝壳裁切造型、上施线雕并镶嵌于漆面的螺钿漆器,还出现了用金银片镶嵌而成的金银平脱器;明清时期,成都漆器的工艺更加复杂,广泛使用一色漆器、罩漆、描金、堆漆、填漆、雕填、螺钿、犀皮、剔红、百宝嵌等技法,创造出雕花填彩、拉刀针刻、隐花变涂等特色工艺。

现代成都的漆器工艺各有千秋,韵致也不尽相同,玉石镶嵌层次清晰、玲珑剔透;金漆彩绘色彩艳丽、灿如锦绣;雕填戗金线条流畅、富丽堂皇;刻灰润彩刀锋犀利、气韵浑厚;虎皮漆五彩斑斓、状似天然;断纹仿古古韵悠然。这些精妙绝伦的工艺技法充分展示了中国民间技艺的精巧及创新能力。

1) 用料特点

"无漆不成器",使用土漆是中国古代的独特技术。所谓土漆就是天然大漆,蜀地自古就是土漆的重要产地之一。成都漆艺用漆非常考究,所使用的生漆原料主要采自属地内的上等漆树,通过特种工艺熬制后使用。木是胎,漆是魂,漆器对漆的要求很高,生漆要用纱布过滤,滤过的漆要"清如油,明如镜,扯起金钩子,照尽美人头",方为优质生漆。

2) 雕花填彩

成都漆器擅长雕花填彩,雕填是成都漆艺在秦汉时期的雕填工艺基础上发展而成的最具特色的技艺形式,工艺复杂精妙。实际上雕填雕的就是胎器上的那层漆,所以用雕填装饰的漆器在制作漆胎时需要多上几层底漆。装饰图稿拷贝到胎体上以后,雕填艺人们运刀如笔,把线稿以阴刻的方式雕刻完成。

雕填工艺中使用的刻刀必须锋利,同时雕刻者用刀的娴熟和用力的均匀也是制作精细与否的关键。其刀法要求流畅刚劲、富于变化,线条轻、重、缓、急、顿、挫、抑、扬各自成趣。"雕花"完成以后,接下来就是"填彩"了。

填彩用的彩漆是天然生漆加矿物颜料炼制而成的,研制好的漆料要尽量填入勾好的凹槽中,要求浓淡适宜、纹质齐平。由于漆有时会渗透到漆地中,所以,填漆的过程需要重复很多次,填完磨平,漆干了之后再填,还需用头发或棉花蘸植物油摩擦,经多次抛光使漆器表面光泽华丽、平整如镜。以此种技法制成的漆器古朴浑厚、高雅丰腴、光亮如镜、历久弥新。

3) 雕锡丝光

雕锡丝光是成都漆艺在汉代贴金、银箔片、唐代金银平脱的基础上发展而来的工艺,其特点是在雕好的纹样上用特殊工具戗花刻线。该工艺讲究行刀角度与走向,要求点、线、面均衡结合,用该工艺制成的漆器既有金银平脱的镌刻情趣,又有雕漆的抑扬顿挫;既显金属材质的高贵富丽,又含漆料的柔和细腻。其熠熠闪烁的光泽将漆器艺术的超凡脱俗、高雅素洁、清丽照人的魅力发挥到了极致。

4) 拉刀针刻

拉刀针刻是起源于汉代的一种装饰技法,成都漆艺在这方面有独特之处,其特点是在已推光的黑漆或朱漆上一次成型刻画花纹,完全依靠线条的粗细、疏密来组织动人的画面。这种特点导致对工艺师的要求非常高,不仅要有动刀之前便已胸有成竹的艺术素养,而且要求

刀工娴熟、用刀准确、线条流利、匀称,并有变化起伏。高超的髹漆与完美的刀刻相结合产生的漆器,远看气势磅礴,近看情趣盎然,含蓄沉着、隽永回味,具有非凡的艺术感染力。

(二)福州漆器

1. 福州脱胎漆器的由来和技术特点

福州脱胎漆器是以泥土、石膏、木模等材料制成产品的坯胎,然后用夏布(麻布)或绸布和生漆在胎上逐层裱褙,阴干后利用敲碎或者水浸的技法脱掉原胎,只保留下漆布器形,最后在器物上刮灰地、打磨、罩漆研磨,绘制上各种装饰纹样,便制成了光亮绚丽的"脱胎漆器"。

福州脱胎漆器的质地结实轻巧、装饰精致、色泽鲜艳、耐热、耐酸、耐碱、绝缘,有不怕摔、不掉漆、不褪色等优点,它继承了我国古代优秀漆艺文化并发展起来,具有独特的民族风格和浓厚的地方特色,与北京的景泰蓝、江西景德镇的瓷器并誉为中国传统工艺的"三宝"。

谈到福州的脱胎漆器,就不能不提到一个里程碑式的人物,这个人就是清代乾隆年间的沈绍安。沈绍安(1767—1835年)早年在福州杨桥路双抛桥附近从事油漆加工业。据说有一次他偶然到官府修复牌匾,发现尽管牌匾的表面斑驳,但是夏布裱褙的底胎却完好无损。他由此受到启发,开始钻研中国失传已久的汉代夹纻技法。在了解夹纻技法的基本材料与成分后,沈绍安经过不断挖掘、尝试、发展,还原了夹纻技法,并在手法、材料上有所创新,形成了别具风格和具有地方特色的脱胎漆器,沈氏脱胎漆器也由此成为福州漆器的绝对代表。

沈绍安所钻研的夹纻制作技术是佛教造像的重要方式。它源于战国,兴于西汉,魏晋时期走向成熟。晚唐时期的两度灭佛,导致漆艺佛像被毁坏殆尽,佛教造像的夹纻技术也逐渐衰败直至失传。

福州脱胎漆器的原理与汉代的夹纻技术一脉相承,其核心技术是漆器胎骨的成器方法,一般要经历①细泥塑形;②胶料隔膜;③麻布裱糊;④生漆定型;⑤技术脱模;⑥细灰找平;⑦上涂成器七个步骤。完成后的漆器作品具有胎薄、体轻、纹饰精美的特点。

2. 福州脱胎漆器的成就

在历史上,福州脱胎漆器曾被收藏为宫廷珍品,新中国成立后又被列为珍贵的国家礼品赠送外宾,受到国内外人士的青睐,产品不仅畅销国内各省市,而且远销世界七十多个国家和地区。

福州脱胎器早在秦汉、唐宋时代就已闪烁光辉,但是后来由于战乱的影响出现失传的悲剧,直到清乾隆年代,沈绍安才将脱胎漆器工艺恢复起来。沈家脱胎漆器在脱胎成型技术和表层髹漆技术等方面具有鲜明的艺术特色。

1898年,沈氏后人沈正镐首次选送脱胎漆器作品参加巴黎国际博览会并一举夺冠,从此福州脱胎漆器开始在国际市场崭露头角。后来一些福州脱胎漆器世家的产品先后被选送参加加拿大多伦多、柏林、伦敦等地的国际博览会展出,荣获各种奖牌,国际声誉大震。

1900年，福州脱胎漆器受到清政府的奖赏，沈正镐受赐"四等商勋、五品顶戴"，次年又得御赐官衔。1910年，沈家两兄弟以沈绍安镐记、沈绍安恂记为牌照，将脱胎漆器《桃盘》《福禄寿禧人物》及瓶、盒、茶具等数十件产品在南京三牌楼举办的南洋劝业会中展出，除获奖状外，又得"一等商勋、四品顶戴"荣誉官衔。一种民间工艺品获得如此殊荣，说明了它的制作技巧领先于同行业的各类产品。

　　新中国成立后福州脱胎漆器依然是出口创汇和夺取国际大奖的国粹艺术，其漆器作品不仅装饰于人民大会堂等重要的政府场所，也广泛收藏于国内外各级美术馆、博物馆中，如图4-13～图4-16所示。

图 4-13

图 4-14

图 4-15

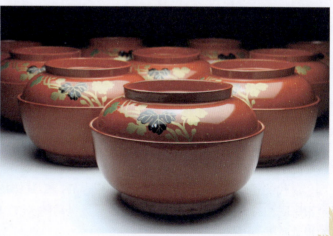

图 4-16

3. 福州漆器的美学沿革

福州的脱胎漆器质地坚固轻巧，造型别致，装饰技法丰富多样，色彩明丽和谐，具有非凡的艺术魅力。中国著名文学家郭沫若曾作诗赞誉福州脱胎漆器："漆从西蜀来，胎自福州脱。精巧叹加工，玲珑生万物。或细等毫芒，或巨逾丘壑。举之一羽轻，视之九鼎兀。繁花着手春，硕果随意悦。天下谅无双，人间疑独绝。"

脱胎漆器本身就具有质地坚固、轻巧异常、造型清晰的特点。沈绍安创制脱胎漆器后，又发展金银彩绘技术，将金箔、银箔研成细粉，调和后掺入色漆，利用金属的光泽调出一系列明快的浅色调，破除了传统漆器色彩过于沉闷的弊端。彩绘技法分厚料法与薄料法两种，厚料以发刷上漆，磨研而成，看起来稳重深沉；薄料技艺则是沈绍安独创，以手掌蘸料薄拍漆色上彩，具有明亮华丽的艺术效果。

由沈绍安开创的福州脱胎漆器，在沈氏族人及弟子们的传承中，进行着艺术的沿革与创新。到第一次世界大战结束时，沈正镐、沈正恂继承祖传漆艺，研制出天蓝色、葱绿、苹果绿、古铜色等彩漆，创造出"台花""印锦""闪光"等福州脱胎漆器特有的表现技法，使漆器表面装饰更加绚丽多姿、丰富多彩。

到了 20 世纪 60 年代，福州漆器的代表人物李芝卿在我国传统的"彰髹""刷丝""蓓蕾漆""犀皮"技法的基础上，吸收日本的变涂，创造出一百多块髹饰样板，福州漆器业将他的创造归纳为"沉花"（花上罩明）、"描花"（画漆）、"流花"（仿窑变）、"浮花"（堆漆）、"台花"五朵金花。沉花闪光、描花犀皮起皱、流花漆彩缥变、浮花铁锈铜斑、台花锡箔嵌丝以及漆粒细砂、冰裂蛇断，这些修饰技法色纹奇巧，变化多端，形成了福州脱胎漆器精美绝伦的美学新风尚。

福州脱胎漆器发展到现在，出现了更为绚丽的艺术效果。利用传统髹饰技法的黑推光、色推光、薄料漆、彩漆晕金、朱漆描金、嵌银上彩、台花、嵌螺钿等手段，可以形成漆器典雅高贵的古典美；宝石闪光、沉花、堆漆浮雕、雕漆、仿彩窑变、变涂、仿青铜等技法的推陈出新，玉雕、石雕、牙雕、木雕、角雕等艺术形式的介入，使漆器的表面灵活生动，形成了千变万化的美学风尚。

（三）扬州漆器

1. 扬州漆器的发展历史

扬州是我国木胎漆器的发源地，也是全国漆器的重点产区。2006 年，扬州漆器列入国家级非物质遗产保护名录。

据史书记载，扬州漆器在战国时期就具有相当的生产规模和较高的制作水平。扬州漆器起源于战国，兴旺于秦汉，鼎盛于明清，发展于当代。

汉代的扬州漆器生产规模大、范围广、品种多，制作技艺也精湛、高超。当时流行彩绘和金银平脱相结合的装饰工艺，善于描绘活泼灵动的云纹、鸟兽纹，作品极具动感，表现出极强的视觉感染力。

隋唐时期的扬州手工业发达，巧匠云集，经济繁荣，是我国著名的经济发达城市和重要对外港埠。当时的扬州漆器普遍采用彩绘、剔红（雕漆）工艺，夹纻脱胎和金银平脱等

漆器制作的形式更加精致，螺钿镶嵌工艺也有很高水平。当时扬州漆器高超的技艺随着大唐和周边国家频繁的交流活动对日本、韩国、朝鲜等东方国家的髹漆艺术产生了极大的影响。

例如现存于日本奈良唐招提寺的"本尊毗卢舍那佛坐像""药师如来立像""千手观音菩萨立像"，就是鉴真的弟子扬州兴云寺和尚义静制作的夹纻胎漆器，现在已经成为日本的国宝。

宋代的扬州漆器在继承传统的基础上有了新的发展。雕漆的工艺由最初的剔红发展为剔黄、剔绿、剔犀（剔彩）等多种手法，技艺水平不断提高。现存于故宫博物院的张成款剔红观瀑图圆盒、剔红花卉圆盘和杨茂款剔红山水八方盘、剔红花卉渣斗，就是宋代雕漆工艺的经典之作。

元代的扬州成为全国漆器制作的中心，漆器作坊林立，品种繁多，规模庞大，雕漆技艺更加精湛。元末时，出现了漆器制作的新技法——点螺工艺，丰富的艺术表现力和创造力推动了扬州漆器的持续繁荣和发展。

明清时期是扬州漆器的鼎盛时期，当时漆器大家迭起，器物设计精湛。表现技法除了彩绘和雕漆外，平磨螺钿、骨石镶嵌、百宝镶嵌等新工艺开始发展；八宝灰、波罗漆、刻漆、堆漆、戗金等工艺技法开始兴起；点螺工艺开始兴盛；许多失传的工艺也到了恢复。

2. 扬州漆器的工艺特点和制作形式

扬州漆器总体的艺术特点是技法巧夺天工、造型隽秀精致、画面富丽雅致，具有色彩绚丽、古朴庄重、造型多变等艺术特点和"清秀雅致""丰满豪放"兼而有之的艺术特点。

扬州漆器擅长制作点螺工艺、刻漆工艺、平磨螺钿工艺、骨石镶嵌工艺、雕漆工艺、雕漆嵌玉工艺、彩绘（雕填）工艺、楠木雕漆砂砚工艺和磨漆画制作工艺，其中的点螺工艺是国家重点保护的高档工艺。扬州的雕漆工艺具有刀法圆润、纹样精美、图案生动的艺术特点；彩绘工艺色彩雅致、气韵生动，富有工笔重彩画般的独特魅力；镶嵌工艺具有构思巧妙、天工偶成、精巧富丽的画面语言。

1）点螺工艺

传统的扬州漆器是在精致髹漆的基础上，选用翡翠、玛瑙、珊瑚、碧玉、白玉、象牙、紫檀、云母、夜光螺及金银等八百种名贵材料镶嵌制作而成。点螺指的就是将其中自然色彩美丽的夜光螺、珍珠贝、石决明等精制成薄如蝉翼、屑小精细的螺片，然后用特制的工具粘贴在平整光滑的漆坯上，最后利用精致的髹漆工艺，使点螺漆器具有图案精致、闪烁变幻、绚丽异常、明亮如镜的艺术特点。

点螺技艺曾失传于晚清时期，直到1978年扬州漆器厂才恢复了这一扬州独有的珍贵漆器品种，现已被国家列为对外保密工艺。

2）刻漆工艺

刻漆先要制作特殊的软质漆胎，然后运用各种刀具镌刻画面，镌刻完成还可以根据画面要求添加各色彩漆，乃至使用贴金箔、撒螺屑等装饰手法完成艺术品，其工艺归纳为刻、铲、批、作、贴、撒六大程序，具有刀法纯熟、线条流畅、色彩生动、富丽堂皇的艺术风格。

3)平磨螺钿工艺

平磨螺钿是具有浓郁扬州地方特色的工艺产品,一般选用优质的珍珠贝、云母、石决明等材料,经打磨成不同色彩的薄片,平磨螺钿所用的薄片要大于点螺所用的薄片,再根据画面需要将螺钿切拉成各种块面,平嵌在器物漆坯上,最后经过精致的髹漆工艺,使产品出现光亮如镜、清丽照人、黑白分明、高雅素洁的艺术效果,如图4-17和4-18所示。

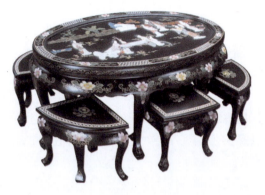

图 4-17

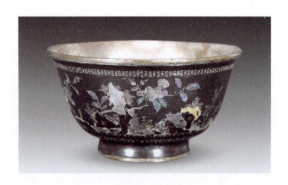

图 4-18

4)骨石镶嵌工艺

骨石镶嵌是扬州漆器的传统品种,为明代扬州人周著独创。该装饰工艺采用象牙、牛骨、云母、珍珠贝、石决明、寿山石、青田石等材料,运用浮雕、圆雕、镂空、包镶、镶嵌、画金等技法综合制作,产品具有色彩丰富、雕刻精致、图案优美、立体感强、自然生动的艺术特色。

5)雕漆工艺和雕漆嵌玉工艺

雕漆工艺是把天然漆料在胎上涂抹出一定厚度,再用刀在堆起的平面漆胎上雕刻花纹的技法。由于底胎色彩的不同,可分为"剔红""剔黑""剔彩"等不同的种类。作品造型精致,富于变化,颜色较多,并且还可与玉石镶嵌相结合。在构图上绵密多层次,具有华丽、严谨、精致、立体感强的特点,如图4-19所示。

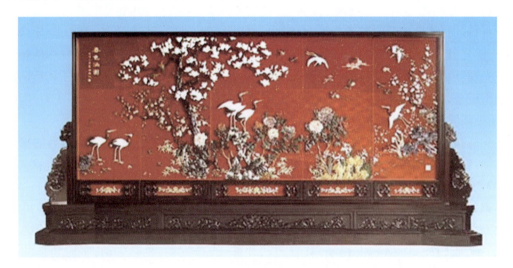

图 4-19

6）彩绘、雕填工艺

彩绘是指用毛笔蘸色漆直接在器物表面勾画的工艺，是最常见的漆器制作技法。雕填工艺是在特制的髹漆坯件上，彩绘各种图案纹样，将画面每个部位的外轮廓以刀代笔勾出轮廓槽线，戗以金粉，使画面更加丰满，具有色彩华美缤纷、图案线条流畅、富丽堂皇的艺术效果。

7）木雕漆砂砚工艺

漆砂砚是以一种轻细金刚砂调和适度的色漆髹涂于木质砚上制成的，具有轻便和美观实用的特色。现在的扬州漆砂砚多与点螺工艺和楠木雕刻相结合，成为扬州名贵的漆器产品之一。

8）磨漆画工艺

磨漆画是以漆作颜料，运用漆器的工艺技法，经逐层描绘和研磨得来的艺术作品。扬州的磨漆画在借鉴传统漆器技法的基础上，融入现代绘画艺术手法，将"画"和"磨"、"技"与"艺"有机地结合起来，制作出来的画面具有色调或明朗、或深沉，艺术性高远，绘画性高超，表面平滑光亮等特点。

（四）平遥漆器

平遥漆器以手掌推光和描金彩绘技艺著称，发源于山西中部的平遥县，后来广泛流传于晋北地区。它始于唐开元年间，盛于明清，距今已有一千两百年的历史，是中国民间工艺品中的四大名漆器之一。

平遥漆器以家族式生产方式为主，从业者多为父子相承、师徒相承的民间手工艺人。这些手工艺人们扎根于民间，感知着普通百姓的审美倾向，传承着普通百姓喜闻乐见的艺术形式，形成了平遥漆器浓郁厚重的民俗艺术风格。

1. 平遥漆器的艺术特点

平遥漆器外观古朴雅致，器物造型简单实用，纹饰浓郁艳丽，漆面光洁如镜，手感细腻润泽。平遥漆器的器物种类多为各式屏风、大小首饰盒和实用家具等。器物造型一般简单实用，无奇巧别致之处，体现出民间艺术实用性第一的艺术特点。平遥漆器是传承于民间的艺术，体现着普通百姓对色彩的喜好，因此它的用色浓郁艳丽。

具体来说，平遥漆器的底漆以中国民间偏爱的墨黑、霞红、杏黄、绿紫四色为主，上面描绘具有民族风格的图案，例如古典小说、戏剧中的人物，代代相传的吉祥意味的纹样，花鸟鱼虫等民风浓郁的传统图形，或描金彩绘，或刀刻镶嵌，推光打磨、反复修饰，形成了线条流畅、色调和谐、富丽堂皇的艺术效果，如图4-20和图4-21所示。

2. 平遥漆器的制作工艺

平遥漆器和中国其他地区的漆器一样，制作工艺烦琐复杂。清朝以前，推光漆器为素底描金，中期创造出了增厚漆层、推出光泽的新工艺，最后平遥漆器形成以磨推漆面与描金彩画相结合的独特工艺风格。其制作过程主要包括以下几个步骤。

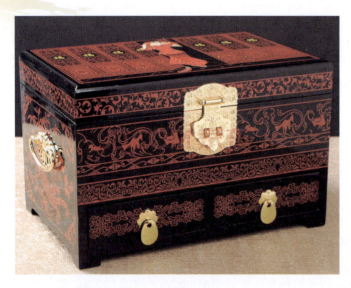
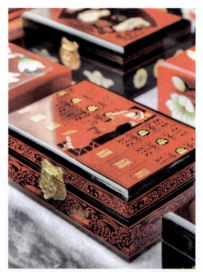

图 4-20　　　　　　　　　　　　　　　　图 4-21

1）施炼制大漆

平遥推光漆器的用料颇有讲究，使用的是在黄土高原广泛分布着的漆树刮掉树皮后流出来的一种天然漆料——大漆。没有处理过的漆树原液被称之为生漆，传统方法的生漆精制加工有两种：自然搅拌晒制和煎煮，现在一般采用搅拌的方法。

具体操作是先将源生漆过滤，先粗麻布过滤，再用细布过滤。然后是搅拌，搅拌的目的是改变原生漆的性能，也就是改良。通过慢慢地搅拌，可以增加生漆漆膜表面的硬度和亮度，同时使生漆各成分更加均匀，增加使用时的流平性。

2）木胎"披麻挂灰"

平遥漆器所选择的木胎一般分为高档木胎和低档木胎两种，高档的木胎选用的是实木原料，低档的木胎选用的是现代合成材料，如细木工板、密度板、胶合板等，甚至还出现了塑料材料的替代品。木胎选好后用白麻缠裹木胎，然后抹上一层用猪血调成的砖灰泥，这叫作"披麻挂灰"。现在出于卫生的考虑，一般不再选用猪血入料。底胎制作的整个工序是非常细致和复杂的。灰胎上每刷一道漆，都要先用水砂纸蘸水擦拭，然后用手反复推擦，直到手感光滑再进行下一次刷漆，多则刷7～10遍，少则刷5～6遍，推擦的工具逐步由粗砂纸变为细砂纸，然后是脱脂棉花团乃至人类的毛发团，一直推到漆面生辉、光洁照人才可以进入绘制工序。

3）以大漆和天然桐油炼制色漆

这里说的天然桐油是熟桐油，分为广油和明油两种，广油稀薄而明油黏稠。一般来说广油在调和色漆时不宜过多，过多会影响推光漆的性能。

4）纹饰绘制

平遥漆器常用的绘制手段包括描金、彩绘、莳绘、堆漆、变涂和镶嵌等多种技法。

（1）描金。描金是以黑漆作底，然后以笔蘸金粉作画，或是贴上金箔，可以达到高贵、典雅、稳重的画面效果。

（2）彩绘。彩绘分平绘与研磨彩绘两种。平绘是指在已完成的底板上直接进行彩色描绘；研磨彩绘修饰的彩漆要有一定的厚度，经罩漆干燥后，再研磨显出所画纹样。由于

漆绘是一种特种工艺，需要绘制者有一定的专业技巧。

（3）莳绘。莳绘即莳粉彩漆，是引进日本的绘制技法。莳粉包括金银丸粉与干漆粉，制作时一般以推光漆或彩漆做底漆，趁湿撒上所需的莳粉，干后罩透明或不透明彩漆研磨。

（4）堆漆。堆漆是指用漆或者漆灰在器物上堆出花纹的装饰技法。堆漆的做法有好几种，一种是花纹与底子颜色不同，不同层次的几种漆色互相交叠，堆成的花纹侧面显露出有规律的色层，效果极像剔犀；另一种是用漆灰堆起花纹，然后上漆，花纹与底子为同一色，具有浮雕般的艺术效果。

（5）变涂。使用不同的材料、工具，趁髹漆未干时，制作随意的、有规律的、变化的自然肌理和纹样，可以形成变化天然的艺术效果。

（6）镶嵌。镶嵌装饰是将螺钿、金、银、锡、铝、铜等金属线、薄片蛋壳或者经选择的玉石作为材料，用漆粘贴在画面所需要的位置，结合其他装饰工艺经过髹漆研磨后，产生材料质感、纹理、色彩等独特的艺术效果。

5）出光

出光是指用砂纸、头发、砖灰、麻油等逐次推光，使绘制好的漆器呈现光亮如镜的效果。出光好不好是平遥漆器产品质量优劣的关键。中国漆器的推光工艺，从底漆到面漆，每髹饰一道大漆都有不同的工艺要求。

平遥漆器的最后一道工序是用手掌推磨抛光，通常的做法是先用细砂纸把漆面打磨光滑，接下来要用优质椴木烧制的木炭块细细蘸水打磨，增加漆面的黑度，再用头发蘸油打磨，最后用手掌蘸上特制的细砖灰和麻油推光。完成后的漆面要达到光亮如镜的效果，适于长期摆放，如图 4-22 和图 4-23 所示。

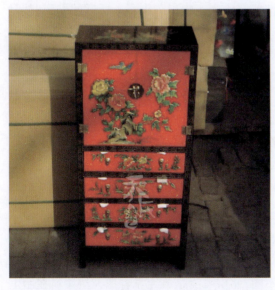

图 4-22

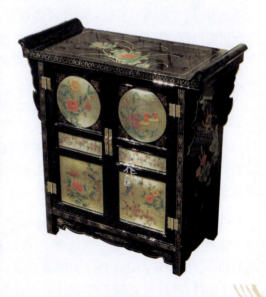

图 4-23

（五）北京雕漆

北京雕漆是一项古老的地方传统手工技艺。始于唐代，兴于宋、元，盛于明、清。雕漆工

艺是中国漆工艺的一个重要门类,元代后期雕漆工艺随着工匠的流动,由浙江嘉兴等地传入了新的政权中心——北京。

明代初期,由于国事日渐强盛,朝廷日用与国家礼仪祭祀等活动的增多,漆器的需求量大幅增加,朝廷的"御用监"在京城设置了专门制作漆器的作坊——果园厂,并召请元代著名漆器大师张成之子张德刚主持。全国各地的优秀工匠因此都被汇聚到北京,他们智慧勤劳,通过技艺的相互切磋,将不同的制造工艺和艺术风格相互融合,使得雕漆技艺日臻完善,最终开创了北京雕漆的独特面貌。

北京雕漆造型古朴庄重,纹饰精美考究,色泽光润,形态典雅,具有防潮、抗热、耐酸碱、不变形、不变质的特点。它体现了我国民间匠师的高超技艺和聪明才智,是中华民族传统工艺的瑰宝,同时也是北京传统工艺美术的精华。

1. 北京雕漆的艺术特点

北京雕漆艺术特点鲜明。果园厂早期制造的雕漆制品注重精细的打磨,具有简洁、润泽、古朴、浑厚的感觉。到了清代,由于乾隆皇帝很喜爱雕漆,带动了民间的审美,大到屏风、几案、脚踏、桌椅,小到花瓶、茶罐、笔盒、果盘,大量制作精美、造价昂贵的雕漆作品进入了高门富户,北京的雕漆艺术因此获得了空前的发展。这一时期的雕漆作品构图严谨,雕工精细,图案繁缛,工艺复杂,形成了雍容华贵、工细柔丽的艺术风格。

整体比较之后,可以发现明清时期北京雕漆的不同特点:明代雕漆漆色暗红,清代鲜红;明代雕漆的胎骨多为木胎,清代则兼有瓷胎、紫砂胎、皮胎等;明代雕漆普遍有磨光程序,所以看起来刀法圆润,清代则很少打磨作品,所以刀痕显露;明代的雕漆花纹浑厚儒雅有书卷气,清代花纹则繁缛细腻有华贵风。

此外,明代雕漆一般就是剔红或者剔黑,清代雕漆则衍生出了剔彩。所谓的剔彩,就是指利用两种或者两种以上的色漆交替平涂,直至形成色层明显的漆底,这样雕刻后的截面就会形成丰富的色彩变化。明代雕漆多表现花卉蔬果等自然题材,清代则增加了许多寓意吉祥、宣扬盛世的内容。

乾隆之后,闭关锁国的政策开始令国力衰退,工艺复杂、成本较高的北京雕漆日益萎缩。到了清末,社会动荡、战乱频繁、民不聊生,北京雕漆制造一度中断,技艺近乎失传。1949年后,北京市人民政府召集分散在民间的雕漆传人成立了北京雕漆生产合作社,这些民间美术大师拯救了北京雕漆,使得北京雕漆工艺得以传承与发展。时至今日,北京雕漆已经成为重要的城市名片。

2. 北京雕漆的工艺特点

雕漆的名称源于工艺技法是雕,主要原料是漆,合称雕漆,考验的是民间匠师们操刀雕刻的功力。北京雕漆在本质上是雕刻作品,与一般漆器要借助木胎、竹胎、皮胎或者布胎塑造基本形体,然后在上面镶嵌、髹涂或者描绘不同,北京雕漆是单纯靠把天然漆料在胎上一层一层反复涂抹,直至形成一定厚度,然后再进行类似木雕、石雕那样深琢浅刻的艺术处理。这种漆胎一般需要涂调色后的大漆几十层、几百层乃至上千层。方法是逐层涂积,涂一层,晾干后再涂一层,直至厚度达到15～25毫米以上。因为这种工艺需要日渐积累,所以耗时耗力。

北京雕漆漆胎的色彩丰富，智慧且富有创新意识的民间艺人们会以黑、红、绿、黄等颜色入漆，现在发展到白、杏黄、茶红、粉红等都可以入漆，这些色漆或者单色平涂，或者多色交替平涂，然后以刀代笔，雕刻出山水、花卉、人物等浮雕纹样，形成了剔红、剔黑、剔彩及剔犀工艺，作品也由单一色彩发展到多种套色。

北京雕漆的工艺过程十分复杂，要经过制胎、烧蓝、作底、着漆、雕刻、磨光等十几道工序，各工序技艺要求都很高。其中雕刻是体现作品艺术性的主要因素，因此是最重要的工序，大多采用平雕的刀法，有浮雕、镂空雕、立体圆雕等形式，如图 4-24 和图 4-25 所示。

图 4-24

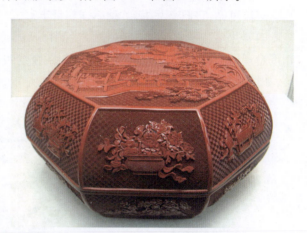

图 4-25

第二节　陶　　器

中国是世界上唯一一个文化传承没有断裂过的国度，因此对于人类社会的进步与发展做出了许多重大贡献。其中，在陶瓷技术与艺术上取得的成就具有举世无双的重要意义。我们的瓷器制作比欧洲最少提前一千多年，所以当欧洲开始尝试瓷器制作时，中国已能制造出相当精美的瓷器。

在我国的艺术发展史上，陶瓷是个相连的概念，二者的区别在于釉料的质量和烧结时温度的高低。所有胎体没有致密烧结的黏土和瓷石制品，无论是有色还是白色，统称为陶器；其中烧造温度较高、烧结程度较好的被称为"硬陶"；烧结的同时还施釉的称为"釉陶"。那些经过高温烧成、胎体烧结程度较为致密、釉色品质优良、色泽光润亮洁的黏土或瓷石制品则被称为"瓷器"。

中国的制陶技艺可追溯到公元前四千五百年至公元前两千五百年，经历过一个相当漫长的历史时期，创造了辉煌的彩陶文化，后期的传承中也形成了不同时代的典型技术与艺术表现。中国古代在科学技术上的成果以及中国人对于美的追求与塑造，是可以通过陶瓷制作来体现的。

考古的证据表明中国原始陶器开始于距今七千年的黄河流域，在陕西的泾河、渭河以及甘肃东部比较集中。甘肃东部大地湾一期文化遗址出土的彩陶，器形规整且绘有简单的纹饰，是世界上现存的最早彩陶文化之一。这一时期的陶器显示出陶轮制作的痕迹，表明当时

的制陶术已经是一种经过研究的技术。

半坡彩陶略晚于大地湾一期文化，器物造型质朴实用，绘有红色或者黑色纹样，纹饰古朴简练，有鱼、蛙、鸟等象形图形；也有编织纹、方格纹、涡纹、三角涡纹等几何纹样；还有可能是早期文字的多种符号，表明当时的艺术思维已经有了从感性到理性的进步。

庙底沟彩陶出土于陕西、河南、山西三省的交界处，陶器的造型多为深腹曲壁的碗、盆，还有灶、釜、甑、罐、瓮、钵及小口尖底瓶等。它的彩陶纹样黑色多红色少，多数是花瓣纹、涡纹、三角涡纹、条纹、网纹和圆点纹等，也有变形的动物纹饰。这些弧线、斜线既不均匀周整，也无规律可循，它们交互组合，动感强烈且丰富。

日常生活中所常见的花卉、鱼、鸟、猪以及人类自身都被作为装饰纹样，手法生动浪漫，布局合理，表现出主观创作的艺术倾向。距今约四千年的马家窑彩陶，是半坡彩陶的一个分支，如图 4-26 ~ 图 4-28 所示。

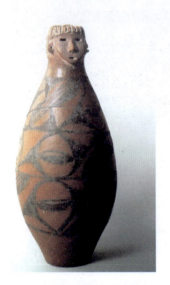

图 4-26

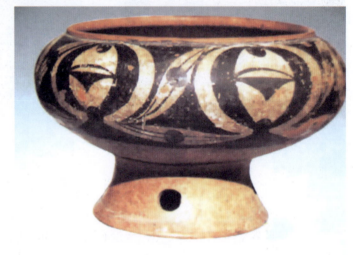

图 4-27

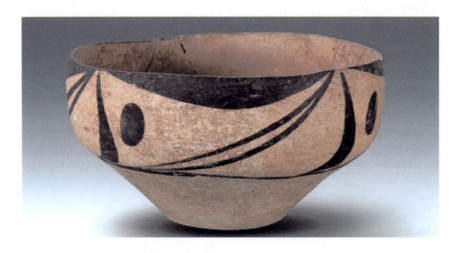

图 4-28

马家窑文化类型的陶瓷显示出文化与技术进步的特点。它的表面光滑匀称,经过细致的打磨处理,多用黑色水波纹加以装饰,图案绘制饱满,直观性强。水波纹的大量使用表明当时是处于崇敬和赞美水的水文化时期。马家窑文化后期衍生出来的半山类型彩陶逐渐由绘制水波纹转变为代表田园和土地的四圈纹,表明这个时期的人民已经从崇拜水逐渐转向崇拜土地,农业文明的曙光开始出现。

在原始时期,氏族部落极为繁杂,在特定的生产条件下形成了独特的审美需求,它们各自有着代表氏族文化的标志性形象,也产生着不可低估的精神凝聚力量。随着氏族文化的衰落,阶级社会逐步形成,彩陶艺术也出现了不同的表现形式,如图 4-29 ~ 图 4-34 所示。

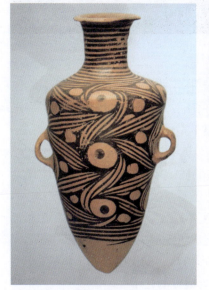

图 4-29

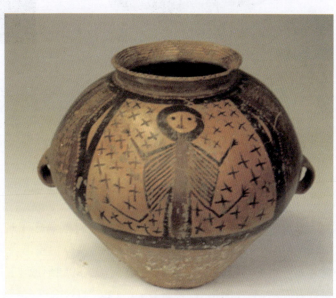

图 4-30

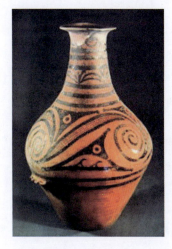

图 4-31

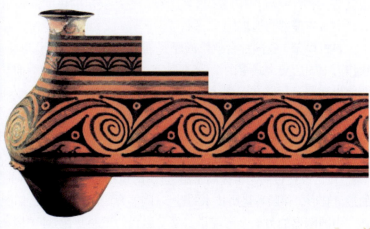

图 4-32

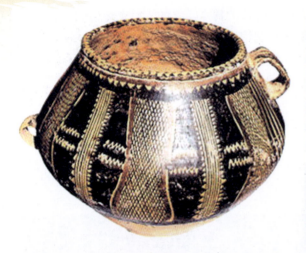

图 4-33　　　　　　　　　　　　　　　　图 4-34

商朝殷墟的遗址中出土了丰富的陶器制品，随着陶器制作工艺的进步，它们已经不能完全划分到原始彩陶的范畴，出现了灰陶、黑陶、红陶、彩陶、白陶，以及带釉的硬陶。这些陶器上的纹饰、符号、文字变得复杂、多变，使用范围也不再局限于盛物的器皿，涵盖了生活用品、建筑构件、殉葬物品与祭祀礼器等多个方面。

在整个奴隶社会，陶器缓慢地发展着，此时釉色青绿，胎质比较硬的带釉的硬陶被称为青器，由于成本较高只能为贵族享用，普通百姓大量使用的还是原始遗风的陶器。

秦汉的统一为中国的科技与文化快速发展奠定了现实基础，陶器的发展也进入更为实用繁荣的时期。除了日常用品，建筑构件、殉葬物品也表现出了鲜明的艺术特征。瓦当是传统建筑中屋檐最前端的一片瓦，是带有花纹的圆形或半圆形挡片。汉代瓦当图案优美，线条如行云流水，有几何形纹、饕餮纹、文字纹、动物纹等，是颇为精彩的艺术品。

汉代社会稳定，百姓生活相对富庶，对美化生活环境的需求增大，建筑构件变得越发考究。除了瓦当，画像砖也大为兴盛起来。画像砖无论是彩绘还是浮雕，图像都生动活泼，线条灵活，图案内容包罗万象，繁复美观。生活安定的民间匠师用乐观积极的心态，表达着对美好生活的理解与追求。

自古以来，我国社会就崇尚厚葬，因为陶器久藏不朽，也就成了最好的陪葬品。秦王嬴政作为中国历史上最早的皇帝，拥有庞大的兵马俑陪葬群，而社会阶级底层的富商，也大量地使用陶器进行陪葬。陶土烧制的模型房舍、乐器、鸟兽、人俑构成了一个生动有趣的地下世界。

汉代的陶器制作技艺持续发展，出现了创新性的铅釉陶，这种陶器以铅为釉的基础，加上少许的氧化就可得到青绿色，它的熔点很低，大概只需要 700～800℃。东汉的中后期就有了青瓷，使用改造过的龙窑提高窑温，选用的也是后来瓷器制作时使用的高岭土，可以算作瓷器的最早雏形。伴随着烧制技术的进步，陶器开始向瓷器过渡，如图4-35～图4-40所示。

中国陶器的另一个辉煌是兴盛于唐代的三彩塑像，即"唐三彩"。唐三彩全名唐代三彩釉陶器，是一种多色彩的低温釉陶器陪葬用品。它以细腻的白色黏土作胎料，用含铅的氧化物作助熔剂，目的是降低釉料的熔融温度。

图 4-35

图 4-36

图 4-37

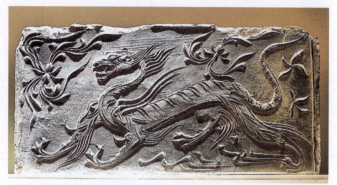

图 4-38

图 4-39

图 4-40

在烧制过程中，先将素坯入窑焙烧，陶坯烧成后，再上釉彩。用含铜、铁、钴等元素的金属氧化物作着色剂熔于铅釉中，形成黄、绿、蓝、白、紫、褐等多种色彩的釉色。再次入窑烧至800℃左右而成。由于铅釉的流动性较强，在烧制的过程中釉面向四周扩散流淌，各色釉互相浸润交融，形成自然而又斑驳绚丽的色彩，是一种具有中国独特风格的传统工艺品。

"三彩"是多彩的意思，并不特指只有三种颜色，许多器物多以黄、绿、白为主，同时还辅以其他颜色，还有的器物只有上述色彩中的一种或两种。唐三彩的精彩之处在于同一器物上，黄、绿、白或黄、绿、蓝、赭、黑等基本釉色同时交错使用，形成了绚丽多彩的艺术效果，如图 4-41 ~ 图 4-45 所示。

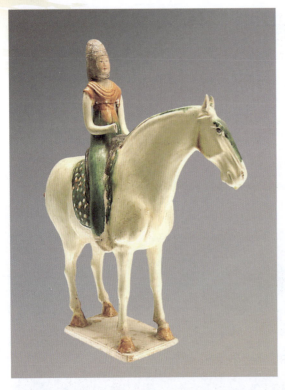

图 4-41

图 4-42

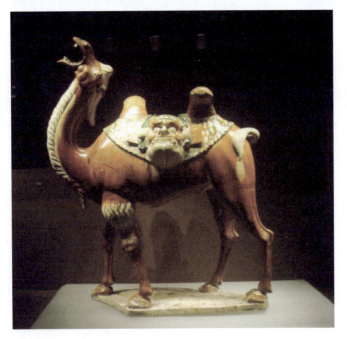

图 4-43

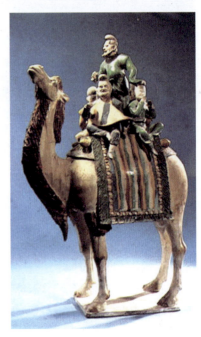

图 4-44

　　唐三彩之后,中国经典的陶艺就基本留存于宜兴紫砂壶的制作中了。紫砂壶是中国汉族特有的手工陶土工艺品。它与中国传承数千年的茶文化相融合,具有了雅俗共赏的艺术魅力。因其产自江苏宜兴,故称宜兴紫砂。紫砂壶的制作原料为紫砂泥,有紫泥、绿泥和红

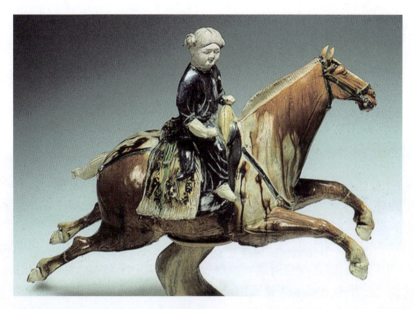

图 4-45

泥之分，在紫砂泥料的制备过程中，所用水的水质十分讲究，水质的优劣会直接影响紫砂壶的质量。

紫砂壶必须在高氧高温状况下烧制而成，一般采用平焰火接触，烧制温度在1100～1200℃。紫砂壶烧制完成后会形成很多坚实而微小的气孔，但是又和瓷器一样不会因温度急剧变化而碎裂。细小的气孔使得紫砂壶具有很好的吸水性，特别适合中国人冲泡饮用茶水的习惯。

紫砂壶是手工制作完成的，技艺高超的民间艺人令每一把壶都具有鲜明的个性特征，同时紫砂使用时间长了壶体的颜色还会变深，光泽油润，拥有更为美好的质感。因为有了艺术性和实用性的双重属性，紫砂壶深受大众喜爱。

紫砂茶具在清代的产量极大，当时名家辈出，造型精湛。除了紫砂壶的制造，日常生活所需的碗盘、花瓶、花盆等也都有涉猎。此外，保持陶胎本色、古意盎然的各种色陶制品也颇具创意，如图 4-46 和图 4-47 所示。

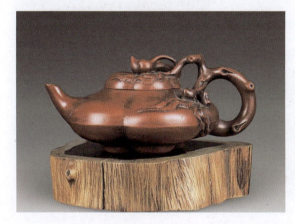

图 4-46

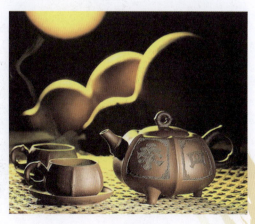

图 4-47

中国陶器艺术的发展，历时近五千年，随着考古发掘工作的持续，可能还会有新的作品出现。不过就目前的实物证据而言，中国陶器不仅是我国古代艺术的瑰宝，在世界文化艺术史上也可以占有一席之地，它是全人类文化的遗产，取得了人类文明史上无比辉煌的成就。

第三节　瓷　　器

中国瓷器举世闻名，"china"一词早期的意思就是瓷器，后来演变成中国的代名词。瓷器脱胎于陶器，是中国古代人民在烧制白陶器和印纹硬陶器的经验中逐步摸索而来的，它的出现是中国对世界文明的巨大贡献。

考古学家在河南郑州等地商代遗址中，发现了很多带釉的瓷尊、瓷碗、瓷罍和瓷罐等，这些器物胎骨细腻坚硬，叩之有金玉之声，推断出当时的烧结温度应该是1000℃以上。实验室进一步的化验证据也表明这些瓷器是用高岭土烧成，与后期中国瓷器胎骨所含化学成分相似；施在器表和口沿内的瓷釉光亮，釉色以青绿为主，少数呈现褐色或黄绿色，与后期瓷器的豆青色釉所含化学成分近似；器物胎和釉结合紧密，釉底极薄，基本采用轮制工艺，中间辅助以手捏和泥条盘筑法，这也与后期瓷器的制作工艺基本相同；器形多为敞口、鼓腹、折肩、小底的尊类，常用细格纹、粗格纹、条状纹和云雷纹等做装饰，在这一点上基本保留着原始陶器的造型特点。

从这些器物的胎骨、施釉和烧制温度上看，已经具备了早期瓷器的特征。但是由于加工过程还不够精细，胎和釉的配料不够准确，釉层的烧制工艺尚显粗糙，烧制温度也相对较低，所以和后期的瓷器相比质量较差。因为这些器物表现出明显的原始性和过渡性，是由陶器向瓷器过渡阶段的产物，因此被称为"原始瓷器"或"原始青瓷"，也有称为"釉陶"。

原始青瓷在中国分布较广，黄河领域、长江中下游及南方地区都有发现。原始瓷器作为陶器向瓷器过渡时期的产物，与各种陶器相比，具有胎质致密、经久耐用、便于清洗、外观华美等特点，因此发展前景广阔，如图4-48和图4-49所示。

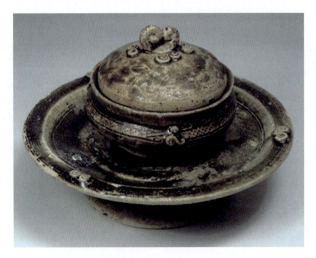

图　4-48

图　4-49

原始瓷器烧造工艺水平和产量的不断提高,为后来瓷器逐渐取代陶器成为百姓日常生活的主要用器奠定了基础。殷墟出土的青釉弦纹尊是原始瓷器的一个典型代表。器口做喇叭状,无肩,深腹束腰,底部有外撇的圈足。胎体坚硬,厚薄均匀,造型规整。器内外均施有青黄色釉,胎体与釉层结合紧密,底部无釉处露出浅灰白色的瓷胎。外壁装饰的纹饰排列整齐、朴素雅致。此尊现藏于上海博物馆,如图4-50和图4-51所示。

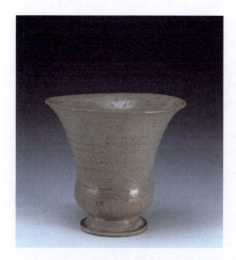

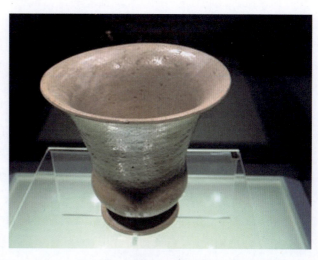

图 4-50　　　　　　　　　　　　　　　　图 4-51

一般情况下,烧制瓷器必须同时具备三个条件:一是制瓷原料必须是富含石英和绢云母等矿物质的瓷石、瓷土或高岭土;二是器物表面必须施用可高温烧结的玻璃质釉;三是瓷器烧成温度至少要在1200℃左右。烧成的器皿必须质地坚硬、吸水率低,敲之能发出金石声。如果按照这样的要求,可以认为东汉末年已经发明了瓷器。

考古发现的汉代瓷器多属青瓷,胎质细腻坚硬,通体施用浓绿色的厚釉。青釉即石灰釉,是中国传统的瓷釉,这种釉已经不同于早期原始施釉薄、颜色淡绿的青瓷,至今仍在使用,是我国瓷釉的独特风格之一。

中国的白釉瓷萌芽于南北朝,发展于隋朝。到了唐代,河北内丘县邢窑的白瓷已经发展为青、白两大瓷系的主流。当时著名的瓷窑除邢窑之外,还有江西景德镇和四川大邑窑。1958年在江西景德镇梅亭出土了唐代白碗,经研究发现,白瓷胎含氧化钙较多,烧成温度已经达到1200℃,瓷的白度也达到了70%以上,接近现代高级细瓷的标准。

宋代是瓷业最为繁荣的时期,官窑、民窑几乎遍布全国,各类瓷器进入千家万户。宋代瓷器在胎质、釉料的选择与使用上、工艺烧制技法上又有新的提高。当时对于选土、粉碎、淘洗、炼泥、配料、制胎、施釉、管火等工艺技术都有明确的分工。这种生产的分工,既标志着瓷业的新发展,又促进了专门技术水平的提高。

例如在河南禹州钧窑就发现了窑变现象。由于釉中含有铁、铜等呈色元素,在窑中烧制时火焰的性质和温度的高低使其发生不同的化学反应,形成了千变万化、光彩夺目的各种釉色,突破了以往青、白两色的色调限制。

此外,其他的名窑、大窑也层出不穷,钧窑、哥窑、官窑、汝窑和定窑被称为最著名的五大名窑,它们出产的器物不仅造型精美,而且釉色变化丰富,烧制工艺精湛,不仅是中国瓷器发

展史上的一个重要代表,也是烧瓷技术日趋成熟的标志,这些精美绝伦的器物被认为是真正开创了瓷器时代。

一、钧窑

河南省禹县明代称钧州,所以当地的瓷器被命名为钧窑。钧窑分为官钧窑、民钧窑,它的传世作品不多,但是评价甚高。

钧窑胎质细腻,釉色华丽夺目、五彩缤纷、艳丽绝伦,有玫瑰紫、海棠红、茄子紫、天蓝、胭脂、朱砂、火红等色。钧窑瓷器的典型艺术特点是发明了窑变技术,所谓窑变,主要是指瓷器在烧制过程中,由于窑内温度发生变化导致其表面釉色发生的不确定性自然变化。钧窑采用的是一种乳浊釉,釉内还含有少量的铜,高温烧制时气化物令红、蓝、青、白、紫等色交相融汇,形成千变万化、灿若云霞的艺术效果,宋代诗人曾以"夕阳紫翠忽成岚"赞美之。

钧窑的窑变不同于耀州窑或者汝窑,烧出的釉色带红,有如蓝天中的晚霞。青色也不同于一般的青瓷,虽然色泽深浅不一,但多近于云雾缭绕的蓝色,是一种蓝色乳光釉。宋代钧窑开创的这种用铜的氧化物作为着色剂,在还原气氛下烧制成红釉的窑变技法,为我国陶瓷工艺和陶瓷美学开辟了一个新的境界,是制瓷工艺的一个创造和突破。

由于钧瓷釉层厚,在烧制过程中,釉料自然流淌以填补裂纹,出窑后形成类似蚯蚓在泥土中爬行痕迹的有规则流动线条,成为其标志性特点的"蚯蚓走泥纹",如图 4-52 和图 4-53 所示。

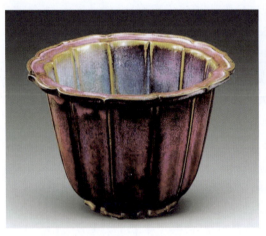

图 4-52

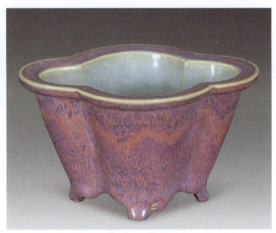

图 4-53

二、哥窑

哥窑是宋代民窑。浙江省处州的章氏兄弟分别建窑,哥哥章生一为"哥窑",弟弟章生二为"弟窑",又名龙泉窑或章窑,其中哥窑取得了极高的艺术成就。

哥窑中釉面光泽如肤之微汗,是为上品。器形以洗、炉、盘、碗为多。哥窑主要特征是釉面纹路交错,有大大小小不规则的开裂纹片,俗称"开片"或"文武片"。这种裂痕是由于釉与胎的收缩率大小不同而形成的特殊肌理效果,裂纹细小的叫鱼子纹,裂纹呈弧形的叫

蟹爪纹，开片裂纹大小相同的叫百圾碎。小纹片的纹理呈金黄色，大纹片的纹理呈铁黑色，故有"金丝铁线"之说。这种表面釉层的开裂本来是一种缺陷，但哥窑却通过人工控制有意用来作为一种装饰，使釉表形成一种残缺美，表现出劳动人民善于发现与创造美的高超智慧。哥窑有瓷胎和砂胎两种，胎骨厚薄不一；釉色以粉青、月白、米黄为主，浓淡不一，但也有淡紫色、黄色。另外，哥窑黑胎厚釉，器物的外观圆润饱满，釉中出现大小气泡，瓷胎呈黑褐色，口沿显出一道褐色边的被称为"紫口铁足"，如图 4-54 和图 4-55 所示。

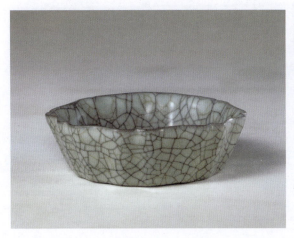

图 4-54

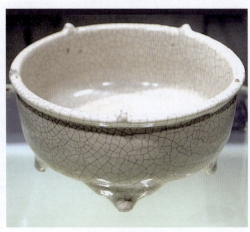

图 4-55

三、汝窑

汝窑是宋徽宗年间建立的官窑，前后不足二十年。受其影响在其周围出现了一些有名的民间瓷窑，今称为临汝窑。

受汝窑审美的影响，临汝窑釉色以青为主，有粉青、豆青、卵青、虾青等色相，多青蓝中闪绿泛灰、如钧似汝。釉色釉质明显酥油感，多呈乳浊、亚光状态。临汝窑瓷胎体较薄，釉层较厚，有玉石般的质感，釉面有很细的开片。留存至今的遗物以各式碗、盘、洗、炉、尊最多。

装饰技法一种是光素无纹，另一种是印花或贴塑。印花纹饰多数是轮廓线凸起较高的阳纹，题材以缠枝、折枝花卉为主，此外，还有菊瓣、水波游鱼与莲池鸳鸯等，叶筋多以点线纹表现。临汝窑的海水纹独具特色，海水布局为圆圈多层波浪式，具有很强的形式感。临汝窑所烧青瓷既有汝窑特点，又有钧瓷特征，存世量相对较少，目前世界各大博物馆也很难见到精美且极具代表性的器物。若器物青蓝底中带几块玫瑰紫色斑，则是临汝窑系陶瓷中的精品，如图 4-56 和图 4-57 所示。

四、定窑

河北省曲阳县的灵山镇，古名定州，最早的定窑就选址在此。宋室南迁之后，一部分到了景德镇，一部分到了吉州。在景德镇生产的瓷器釉色似粉，又称粉定，是最好的白瓷。定窑以白瓷烧制为主，兼烧黑釉、酱釉、绿釉及白釉剔花器，釉色润泽如玉。一般的装饰手法为划花、印花、雕花三种。

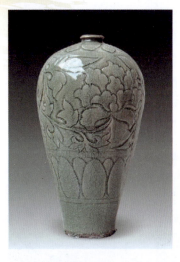

图 4-56　　　　　　　　　　　　　图 4-57

　　刀刻的划花、针剔的绣花,特技制成的"竹丝刷纹""泪痕纹"等纹样千姿百态,丰富与装饰着瓷器表面。定窑造型典雅,制作细腻精致,胎料经过细致筛选,胎质坚细、洁白、轻薄,以碗、盘居多。由于定窑胎薄而圆正,为了避免烧制变形,多采用覆烧之后再镶以金属作缘的技法,如图 4-58 和图 4-59 所示。

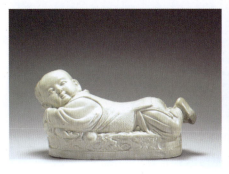 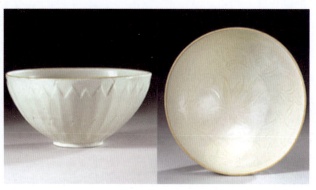

图 4-58　　　　　　　　　　　　　图 4-59

　　元代的景德镇成为主要的瓷器生产基地,其出产的青花瓷是瓷器中的精品。青花瓷釉质透明如水,胎体质薄轻巧,民间匠师在洁白的瓷体上用蓝色绘制图案,烧制以后获得浓淡相宜、层次变化丰富的艺术效果。

　　青花瓷素雅清新,充满生机,简朴而又华美,既复杂又统一,如同蓝印花布一样,具有质朴、淳厚、典雅的特色,传承至今还是风靡依旧,是瓷器中的主要品种。与青花瓷并称四大名瓷的还有青花玲珑瓷、粉彩瓷和颜色釉瓷。另外,还有雕塑瓷、薄胎瓷、五彩胎瓷等,均精美非常,各有特色。

　　此外,元代的釉红也比较兴盛。釉红是利用铜的气化作用形成的,属于釉下彩绘,由于烧制后还原成雪红色,釉透红,故名釉红。釉红是元代继钧窑之后出现的另一种红色瓷器的表现方法,往往呈灰红色或暗褐色,偶然性较强,烧成不易,是烧制瓷器中较难的一种。虽然

元代时间较短,瓷业规模也较宋代衰落,但是青花和釉里红却取得了很高的成就。彩瓷大量的流行很好地带动了明清两代的瓷器发展,如图4-60～图4-63所示。

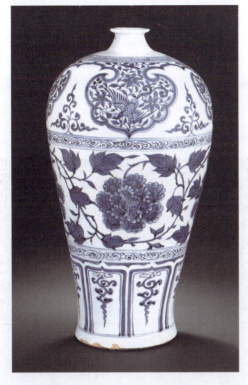

图 4-60　　　　　　　　　　　　　图 4-61

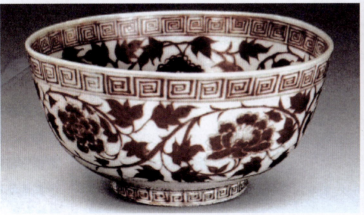

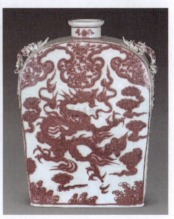

图 4-62　　　　　　　　　　　　　图 4-63

明代的瓷器发展进入了一个新的时代,明代以前的瓷器以青瓷为主,而明代之后以白瓷为主,青花瓷、五彩瓷成为明代白瓷的主要产品。景德镇成为绝对意义上的瓷都,一直延续至今,历时五六百年而不衰。明代的烧瓷技术较之前代又有较大的进步,其突出表现是精制白釉的烧制成功。由于这种白釉所含的氧化铅和二氧化硅成分特别高,并适量增加了氧化钾,所以瓷釉透亮明快,如牛奶般纯净诱人。白釉烧制质量的提高,为单色釉和彩釉的进一

步发展提供了条件。

白釉的成功使得明代的青花瓷更加大放异彩。明代早期的青花瓷清晰明朗、雄浑古朴。明代画工的艺术修养很高,他们利用青料做水墨的散晕处理,大量描绘没骨花卉,利用线条的浓淡产生活泼的变化,画面灵活生动。

明代中期的青花瓷由于绘制所需的青料耗尽,只能改用色彩相对平淡的平等青,画面上浓郁艳丽的蓝色与酣畅淋漓的水墨效果消失,向着加彩或细致的方向发展。此时的民间画工们在白瓷薄胎上细描匀染,产生了细腻精致的效果。嘉靖、万历年间是青花瓷的晚期,回青的使用破除了平等青的平淡,青花的色彩又开始变得浓艳而强烈,并形成了大量远销欧洲的盛况,如图4-64和图4-65所示。

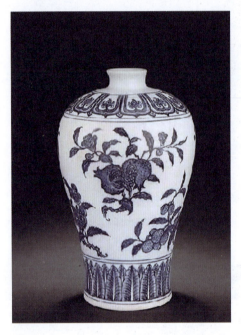

图 4-64

图 4-65

明代瓷器的另一个成就是彩瓷的出现。但是除了青花瓷,无论官窑或民窑还都偏向于制作彩绘瓷器,彩瓷有釉上彩和釉下彩两种。在胎上先画好花纹图案再上釉彩,然后入窑烧结而成的彩瓷叫作釉下彩;在已经上釉后入窑烧成的瓷器上再加以釉料彩绘,然后再炉火烘烧而成的瓷器叫作釉上彩。

万历年间有名的五彩、斗彩是后世彩瓷发展的基础,"万历彩"因此得名。同时又有红地黄彩、蓝地黄花、红地青花、黄地青花五彩、描红等各式彩瓷,这些彩瓷色彩细腻丰富,图案精美,烧制技术精湛。其中的斗彩是先用青花料描出轮廓,釉烧之后,再加上釉上彩填入五色,烧成后的作品色彩艳丽精致,极负盛名,比较有名的斗彩是成化瓷。

成化斗彩图案绘制简练,多为花鸟、人物图案。做法是先用青花在白色瓷胎上勾勒出所绘图案的轮廓线,罩釉高温烧成后,再在釉上按图案的不同部位,根据所需填入不同的色彩,一般是3～5种,最后入彩炉低温烧成。成化斗彩可以分为点彩、覆彩、染彩、填彩等几种技法。器物造型多小巧别致,有盅式杯、鸡缸杯、小把杯等,如图4-66和图4-67所示。

图 4-66　　　　　　　　　　　　　图 4-67

中国瓷器在清朝发展到了登峰造极的阶段。数千年的经验传承、技术积累，加上政治安定带来的经济繁荣，瓷器的成就可谓非凡。清朝的统治者喜爱瓷器，特别是康熙、乾隆二帝，官方的重视与倡导直接带动了瓷器产业的空前繁荣。清代时期，除了景德镇的官窑、民窑外，各地民窑都极为昌盛兴隆。

随着陶瓷外销带来西洋原料及技术的传入，使瓷器出现更为丰富多彩的创新。粉彩是其中的典型代表，粉彩主要特征是色调柔和淡雅，比例精细工整，又称"软彩"。

制作时先用白粉铺垫成立体状，然后再添加色彩，晕染成浓淡相宜、明暗层次丰富、色彩清新透彻的效果。整个作品温润平实，深具工笔花鸟的精致意味及浓厚的装饰性。清代彩绘上最大的成就是珐琅彩，如图 4-68～图 4-71 所示。

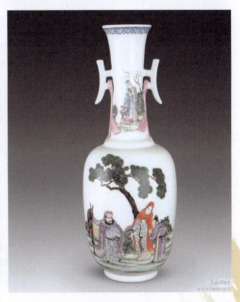

图 4-68　　　　　　　　　　　　　图 4-69

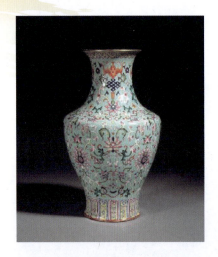
图 4-70

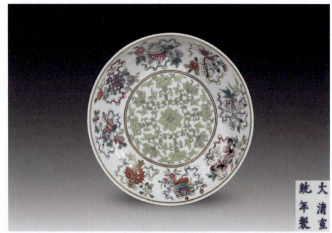
图 4-71

清代的瓷器制作技艺高超,产生了许多精巧秀丽的作品。发展到乾隆时期,工匠们开始不惜资本追求创意,因此很多外来的工艺技法被创造性地运用到了瓷器制作上,珐琅彩因此诞生。

珐琅是对人为加工而成的玻璃化物质的称谓,天然石英、长石等矿物质加入硼砂、氟化物、氧化铜等,经过粉碎、混合、煅烧、熔融后形成珐琅块。将珐琅块粉碎、细磨成为珐琅粉,再将珐琅粉调和后涂施在玻璃胎、瓷胎或者金属胎上,二次烧制就可以形成珐琅彩瓷器。

因为珐琅彩所用的是进口颜料所以珐琅彩也称"洋彩"。珐琅彩烧制后色质晶莹,质地凝厚,花纹有微凸堆之感,极富装饰性。珐琅彩瓷器秉承了中国陶瓷发展以来的各种优点,拉坯、成型、画工、用料、施釉、色彩、烧制的技术几乎都是最精湛的,所以珐琅彩是我国陶瓷装饰艺术中的真正精品。珐琅彩瓷器的制作技艺奇绝,艺术特色鲜明,其诞生的二百年内都是皇家御用瓷器。直至封建王朝的毁灭,曾经秘不外传的皇家技艺才流传到民间,但是由于其工艺的特殊性和复杂性,至今成品较少,如图 4-72 所示。

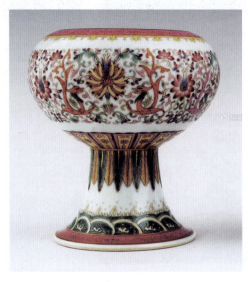
图 4-72

晚清之后，中国进入半殖民地半封建社会，民不聊生的社会现实使得瓷器生产开始萎缩。同时工业革命带来生产技术的变革，机械化大生产代替了传统的手工制作，中国瓷器濒临绝境，逐渐走向衰落。

新中国成立后，通过不断的努力，我国陶瓷业获得了迅速的恢复和发展，精致的瓷器重新回归百姓生活。到了现代，国民生活质量普遍提高，对生活品位的重视程度也越来越高，大量造型精美、做工精细的瓷器获得了百姓的普遍喜爱。

本章小结

中国历史上曾经创造出很多工艺美术的精彩篇章，远古的彩陶、商周的青铜器、秦汉的漆器与明清的瓷器，伴随着科技的发展，它们依次在历史的洪流中进行着替换。时至今日，彩陶与青铜器衰落了，在瓷器和化工产品的冲击下，漆器也出现了衰落的迹象，曾经遍布千家万户的漆盘、漆碗、漆家具慢慢减少，取而代之的是精致的瓷器、廉价的塑料制品或者化工漆家具。但是随着国家对于传统民间美术的保护和人们审美意识与环保意识的提升，漆器艺术与陶瓷艺术正在重新焕发青春。

课后思考

1. 如何理解中国漆器艺术的魅力？
2. 中国瓷器的精湛技艺有哪些？
3. 进一步搜集中国原始社会彩陶艺术的相关知识，深入了解彩陶中蕴含的文化信息。

第五章

装饰类民间美术赏析

学习目标与知识要点

了解装饰类民间美术的基本特征,通过细致的赏析理解与掌握雕刻、刺绣、布艺和首饰制作的美学和技法特点,提高艺术审美的能力。

课前引导

民间美术源于工具制造,当生存的压力变小,追求精神审美的需求就会增加,因此以实用为主的民间美术逐渐衍生出相对更为关注装饰美感的类型。考古证据表明,早在史前时期,人类就开始了对于各种脱离实用功能的装饰品的创造,骨质的项链,雕琢过的石头,无不表现出原始人对于美的本能追求。

第一节 雕 刻

雕刻是中国文化艺术的重要组成部分,它历史悠久,技法丰富,具有强烈的民族特色。雕刻包括雕、刻、塑三种造型方法,一般是利用各种木材、石材、金属或者黏土等天然材料进行创作,具有相对平面或者相对立体两种形式。

雕塑的产生和发展与人类的生产活动紧密相关,同时又受到宗教、哲学等社会意识形态的直接影响,这些具有空间性质的艺术形象既可以反映出社会生活的现状,又可以表达出艺术家的审美感受、审美情感和审美理想。

漫长的发展历程中,雕刻形成了诸多的技法与种类,民间匠师们利用深凿、浅刻、平雕等手法,创作出精致的玉雕、木雕,浑厚的石刻、砖雕,质朴的泥塑、面塑等,极大地装饰了百姓日常的生活,也丰富了中国艺术的宝库。

在所有的雕刻种类中,象牙雕、玉雕等工艺由于材料昂贵,做工精细费时,所以逐渐从实用品转变为欣赏品,并普遍留存于贵族阶层中,具有精致高雅的艺术特点。木雕、石雕、砖雕、石刻、泥塑等因为材料低廉且加工容易,大都流传在民间,具有朴实淳厚的乡土气息。

一、木雕

木雕是木工的一个分支,被称为"精细木工",是常见的民间美术品种。木雕一般选用质地细密坚韧,不易变形的树种,如楠木、紫檀、樟木、柏木、银杏、沉香、红木、龙眼等,有圆雕、浮雕、镂雕等技法,个别还要涂色施彩用以保护木质和美化造型。中国的木雕艺术伴随着人类文明的成长,早期是一种不自觉的行为,后来随着审美意识的产生并发展,木雕开始表现出主观创造性,现已成为专门的艺术门类。

在距今七千多年前的河姆渡文化遗址中出土的木雕鱼,将中国木雕艺术的起源提前到新石器时期。在随后的岁月中木雕技术持续发展,到了秦汉已经趋于成熟,当时的施彩木雕融合了绘画与雕刻,标志着古代木雕已达到很高的水平。唐代国力富庶,很多传统工艺都获得了长足的发展,木雕工艺也日趋完美。

许多保存至今的木雕佛像,具有造型凝练、刀法熟练流畅、线条清晰明快的工艺特点。宋、元时期的木雕作品数量众多,雕花的窗棂、传神的佛像、儒雅的屏风,刀工圆润细腻。这时的木雕开始选用组织细密的木材,不但有利于深入刻画,而且也因此留存了很多的传世精品。

明清是木雕艺术的辉煌期,涌现出大量的经典作品。明清时代的木雕唯美细腻,作品题材多为生活风俗、神话故事等,表现出对幸福美满、吉庆有余、五谷丰登、富贵高升、平安如意、松鹤延年的渴望。清末国力衰退,外强侵略,百废待兴,木雕艺术从此衰落。新中国成立后,民间工艺得到了保护及挖掘,木雕也因此焕发出青春。

中国木雕分布较广,种类纷繁复杂,由于各地的民俗文化和环境资源不同,表现题材与技法也大相径庭,形成了诸多具有浓郁地方特色和工艺风格的流派,这些各有千秋的流派此衰彼兴,交替发展,构筑了木雕艺术的殿堂。

中国木雕一般以地域来区分,最为著名的是泉州木雕、东阳木雕、潮州木雕、徽州木雕、福州木雕等。

(一)泉州木雕

泉州拥有丰富的文化资源,是全国首批历史文化名城。泉州木雕图案精致,种类繁多,平雕、线雕、根雕、花格雕、神像雕等精彩纷呈,独具一格。泉州的民间木雕经历了漫长的发展历史,数量之多、工艺之精令人叹为观止。

泉州木雕兴起唐代。女皇武则天笃信佛教,她登基后要求全国每州都要修建寺庙。当时的泉州因为地处丝绸之路,所以经济繁荣,它修建的开元寺规模宏大,香火旺盛,泉州的木

雕艺人因此开始大规模介入修建工程,开元寺东西两座塔,完全是用木结构和木雕制作而成。在毁于战火后的二塔废墟中出土过两尊罗汉像,表情传神、雕工精美。在开元寺周边还有大小寺庙 100 多座,号称"大开元万寿禅寺"。这些寺庙的兴建为泉州木雕艺术的兴起提供了无比广阔的空间。在其后的岁月中,泉州木雕一直大放异彩,时至今日,更是成为展现地方文化特色的重要名片,如图 5-1～图 5-4 所示。

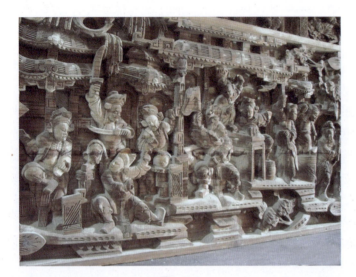

图 5-1

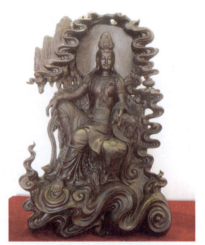

图 5-2

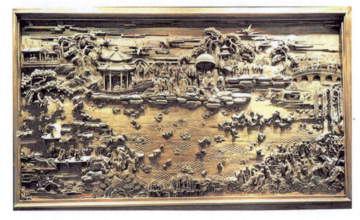

图 5-3

图 5-4

(二) 东阳木雕

东阳木雕诞生于浙江东阳,其发展历史悠久,图案优美,结构精巧。由于东阳木雕做工精湛,从业人数众多,在乾隆年间被誉为"雕花之乡"。

东阳木雕艺术的产生与发展源于该地区盛产适于雕刻的樟木。东阳木雕保留了木质的固有色泽和纹理,雕刻之后经过精细打磨,作品圆滑细腻、精美光润。东阳木雕根据建筑、家具以及多种陈设品的造型特点,通过长期的艺术实践不断发展,慢慢成为一种艺术流派。东阳木雕的雕刻技法丰富,有浮雕、圆雕、透空双面雕、阴雕和彩木雕嵌等多种表现形式。

浮雕是东阳木雕艺术的精华,也是能够体现东阳木雕特色的工艺形式之一。它先是借鉴传统的散点透视或鸟瞰透视法构图,然后采用镂空的双面雕,或者再通过彩木镶嵌来完成。东阳的浅浮雕,画面深度一般都在2～5毫米之间,以富有艺术表现力的刻线来体现形体的主次。这种浮雕往往采用"满地雕刻"的手法,也就是在器物表面满雕纹饰,既有立体感,又密不露地,形成一种独特的艺术风格。浮雕樟木箱就是这一工艺特色的代表。

东阳的木雕作品在圆雕、建筑装饰、器具装饰等领域也有独到的建树。木雕屏风、挂屏是东阳木雕行业在传统浮雕工艺基础上的一个创新。采用中国画工笔写实的手法进行构图设计,制作的挂屏形式也是多种多样,尤其雕刻的花卉、飞禽、仕女等图案最为突出,层次分明,细腻精微,逼真传神,使人耳目一新,如图5-5～图5-8所示。

图 5-5

图 5-6

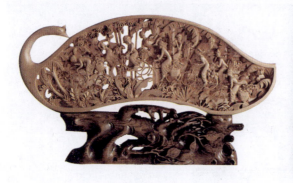

图 5-7

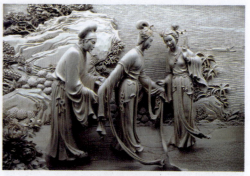

图 5-8

(三)潮州木雕

潮州木雕早在明清两代就已具有很高的艺术水平。无论是从建筑上的雕梁画栋,还是用于祭奠的屏风神龛、馔盒、香炉罩,以及与生活紧密相关的床榻、橱柜、烛台、笔筒等,无不饰以金漆木雕。

潮州木雕起源于广东省潮州,但作为一种艺术流派,它还包括明清时期属于"潮州府"辖内的潮安、潮阳、普宁、汕头以及闽南等地的作品。作品表面贴金,是潮州木雕的一个特征,这与东阳木雕显露木质本色的风格截然不同。

潮州木雕选用优质的樟木,先凿粗坯,然后再精雕细刻。这种雕刻可以由单层镂空发展

为多层镂空，造型由"实实相映"发展为"虚实相生"，画面因此体现出远近、大小强烈对比的艺术效果。潮州木雕雕刻完成以后会进行磨光处理，然后在整幅作品上贴上金箔，形成金光璀璨、富丽堂皇的视觉效果，因此被称为"金漆木雕"。

由于金漆木雕使用的黏合剂是为了使金箔具有更好的粘附性而特意配置的，含有天然大漆的成分，借助大漆的防腐、防潮的物理性质，金漆木雕也具有了防潮、防腐的作用。所以说金漆木雕不仅体现出民间匠师的艺术审美，还体现出他们的生活智慧。

潮州木雕的髹漆形式主要有两种：一种为常见的"黑漆漆金"，即以黑色漆料作底子，然后覆上金箔；另一种为"五彩装金"，此类款式以建筑装饰件居多，以青绿或紫红、粉黄装彩，再以金色烘托，呈现出闪闪发光、金碧辉煌的效果。

潮州木雕大多选用民间故事、神话传说、地方戏剧等题材。构图饱满、布局匀称，善于运用"之"字形的构图区分不同的情节和场面，表现叙事的连续性。金漆木雕的雕刻技法可分为阴刻、浮雕、圆雕、镂雕等。阴刻近于绘画，多施于围屏，题材多为梅、兰、竹、菊。浮雕、圆雕常常表现佛祖、菩萨、神仙、传奇人物与奇珍异兽。镂雕又称通雕，是潮州木雕经常采用的艺术表现手法，多用于建筑装饰中。建筑雕刻一般采用杉木，大件的居多，刀法简练，注重动态。金漆镂雕不仅层次多，而且结构巧妙，造型生动，人物形神兼备，景物错落有致，线条流畅，节奏感强，体现出"多层镂通，剔透玲珑"的艺术风格。

金漆木雕是我国雕刻史上炫丽的一笔，至今都很受欢迎。金漆木雕匠师们不断从玉、石雕等姊妹艺术品中汲取适于木雕的技法，使金漆木雕在题材、表现手法和技巧等方面不断地丰富和创新，如图5-9～图5-12所示。

图 5-9

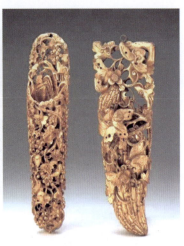

图 5-10

（四）徽州木雕

徽州木雕与徽派建筑相映成趣，是徽派建筑艺术韵味展现的主要道具之一。徽州木雕大多选用松木、杉木、樟木、楠木、白果木等亚硬或软木材料，制作时线刻、浮雕、圆雕、透雕综合应用，追求和刻意表现的是画面的题材内容、雕刻工艺和构图线条的完美，艺术感染力极强。

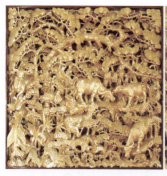 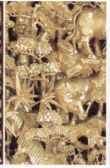 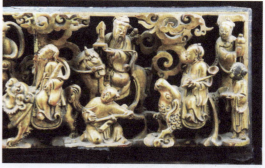

图 5-11　　　　　　　　　　　　图 5-12

徽州木雕以建筑、家具装饰为主，以美轮美奂的大面积雕画著称于世。雕画的内容除了真实地反映男耕女织、渔樵耕读的田园生活之外，更多的涉及神话传说、历史故事、古典小说等内容，寄托着物主的美好理想与追求，体现主人的文化品位和身份地位，有着极高的历史、文化和艺术价值，如图 5-13～图 5-16 所示。

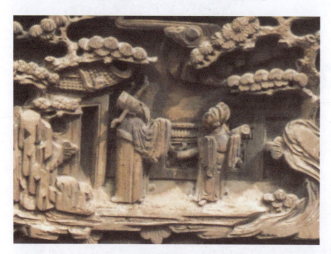

图 5-13　　　　　　　　　　　　图 5-14

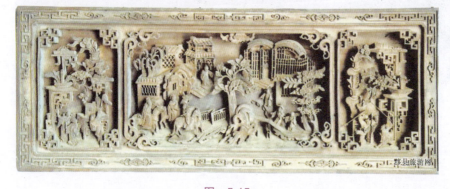

图 5-15　　　　　　　　　　　　图 5-16

（五）福州木雕

福建省的福州木雕以龙眼木为材料，所以又被称为"龙眼木雕"。龙眼木主要产于闽南

一带，材质坚实、纹理细密，是柔和的赭红色。老龙眼木的树干或者根部虬根疤节、奇形怪状，是木雕的好材料。木雕艺人利用它的根部形态及其折痕疤节，因势度形，巧妙地将其雕成各类人物、鸟兽形象，具有浑然天成的艺术趣味。

龙眼木雕造型生动稳重，布局合理，结构优美，既有准确的解剖原理，又有生动的夸张变形。刀法上既有粗犷有力的斧劈刀凿感，又有浑圆细腻的刻画。作品色泽古朴稳重，具有天然的"古董"感，各种造型形神兼备、刀法娴熟流畅，富有丰富的质感，如图5-17～图5-20所示。

图　5-17

图　5-18

图　5-19

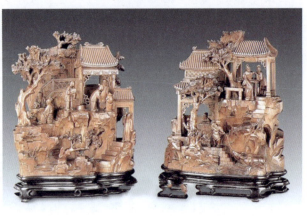

图　5-20

二、石雕与砖雕

（一）石雕

石雕是借助石材塑形，借以反映社会现实，表达百姓的审美感受、审美情感和审美理想的艺术。常用的石材有花岗石、大理石、青石、砂石、玉石等，石雕大体分为以下三类。

（1）作为建筑构件的门框、栏板、抱鼓石、台阶、柱础、梁枋、井圈等。
（2）作为建筑物附属体的石碑、石狮、石塔、石桥、华表以及石像等。
（3）磨制实用器件，包括日用品、器皿和生产工具，武器，如石斧、石盘、石碗、石香炉等。

其中以建筑构件和小件石雕最能代表石雕造型的最高水平。徽派建筑里常见的石雕窗就是这种民间美术形式的最好体现。

石雕起源于旧石器时代中期，考古发现的砍砸器、刮削器既是生产工具又是最早的石雕作品，从那时候起，石雕就伴随着人类文明的进程不断地进步。石雕艺术因为使用需要、审美追求、生存环境和社会制度的变化而不断发展，类型和样式风格上都有很大的改变，体现着丰富的文化内涵。

石雕的雕刻手法多样，大致可以分为浮雕、圆雕、沉雕、镂雕、透雕和影雕。

1. 浮雕

浮雕是半立体的雕刻品，即在石料表面通过雕琢形成具有立体感的造型，因图像浮凸于石面而称浮雕。根据石材表面各种造型深浅程度的不同，又分为浅浮雕和高浮雕。浅浮雕是单层次雕像，内容比较单一，基本不会使用镂空手法。

高浮雕作品的厚度起伏较大，属于多层次造像的形式，多采取透雕的手法镂空处理，细节丰富，内容也比较复杂。浮雕多用于建筑物的墙壁装饰，例如传统建筑中的影壁普遍都使用石头浮雕来完成，此外，还有民宅中的石阶，寺庙的龙柱、抱鼓等，如图 5-21 和图 5-22 所示。

图 5-21

图 5-22

2. 圆雕

圆雕一般是单体存在的立体造型。石材质地坚硬，有的粗粝无光，有的圆润光泽，但是为了突出艺术效果，无论哪种质感的石雕制作完成时都要经过打磨处理。受审美思想和制作工艺的限制，圆雕的技法早期相对粗糙，例如宫廷文化代表的霍去病墓前石像，简单大气的斧劈刀砍制造出雄浑激昂、马踏匈奴的恢宏气势。

圆雕技术发展到后期开始以镂空技法和精细雕琢见长。伫立于门前桥头的石狮、安卧在书房中堂的玉石摆件，无不做工精美、技巧高超。此类雕件种类很多，多数以单一石块雕塑，也有由多块石料组合而成的，一般情况下已完全脱离实用功能而演变成纯粹的观赏艺术

品，部分作品由于精致小巧便于携带，成为可以随身佩戴的饰品，如图 5-23 和图 5-24 所示。

图 5-23

图 5-24

3．沉雕

沉雕又称"线雕"，是指在石材或者玉石上以阴线或阳线作为造型手段进行纹样雕刻。比较浅的沉雕作品也称"石刻画"，它在石板上刻画线条，靠线条的艺术张力完成作品表现，是介乎雕刻与绘画之间的艺术形式。

沉雕作品吸收了中国画的艺术表现手段，通过线条造型和散点透视的方式，在经过抛光打磨的平面石料上依图刻画。制作时线条的粗细深浅程度不同，形成微妙的阴影关系，手法高超的艺人们就是利用这种微妙的阴影来体现立体感。此类作品多数用于建筑物的外壁表面装饰，有较强的艺术性，如图 5-25 和图 5-26 所示。

图 5-25

图 5-26

4．镂雕

镂雕是一种常见的雕刻形式，也称镂空雕，即把石材中没有表现物象的部分掏空，把能表现物象的部分留下来，比较善于表现空间的立体层次。古代石匠常常雕刻口含石滚珠的龙，龙珠剥离于原石材，比龙口要大，需要在龙嘴中滚动而不滑出。制造这种在龙嘴中活动的"珠"采用的就是最简单的镂空雕，如图 5-27 和图 5-28 所示。

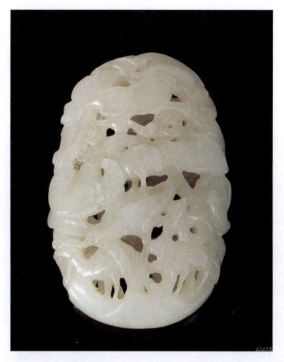

图 5-27

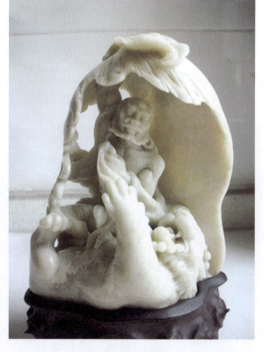

图 5-28

5. 透雕

在浮雕作品中，保留凸出的物象部分，而将背面部分进行局部镂空，就称为透雕。透雕与镂雕都有穿透性，但透雕的背面多以插屏的形式来表现，有单面透雕和双面透雕之分。单面透雕只刻正面，双面透雕则将正、背两面的物象都刻出来。无论单面透雕还是双面透雕，都与镂雕有着本质的区别，镂雕是 360°的全方面雕刻，而不是正面或正反两面雕刻，因此，镂雕属于圆雕技法，而透雕则是浮雕技法的延伸，如图 5-29 和图 5-30 所示。

图 5-29

图 5-30

6. 影雕

20世纪60年代末由惠安艺人首创，因作品都以照片为依据，故称"影雕"，影雕是民间美术发展到现在的新型创作形式。这种雕件以青石切锯打磨后的光滑平板为载体，利用青石经过雕凿能显示白点的特性，以尖细的工具凿刻出大小、深浅、疏密不同的微点，通过黑白点的层次变化，表现出丰富的画面效果。影雕作品不但细腻逼真，而且独具艺术神韵，是石雕向纯艺术发展的有效尝试，如图5-31所示。

图 5-31

事实上石雕的制作往往并不依靠单一的技法，为了表现作品的深刻内涵与高超工艺，聪明的匠师们经常会在作品中采取浮中有沉、沉中有浮、圆中有沉浮的综合手法。

（二）砖雕

砖雕是指在青砖上雕出山水、花卉、人物等图案，是古建筑雕刻中很重要的一种艺术形式。砖雕技艺精湛，文化内涵深厚，艺术手法独特，清新质朴而又巧夺天工。由于青砖在选料、成型、烧成等工序上质量要求较严，所以坚实而细腻，适宜雕刻。青砖以外的砖材由于材质的关系，雕出的层面不及青砖多。

砖雕通常保留青砖的本色，不需要另行染色，因此艺人们需要刻出多个层面，利用光照产生的阴影加强艺术效果。青砖雕刻技法主要有阴刻、压地隐起的浅浮雕、深浮雕、圆雕、镂雕、减地平雕等。民间砖雕追求实用性与观赏性，不盲目追求精巧和纤细，形象简练，风格浑厚，能经受日晒和雨淋，以保证建筑构件的坚固性。

传统砖雕精致细腻、气韵生动，极富书卷气，通过完整的构图效果表现龙凤呈祥、三阳开泰、麒麟送子、花开四季、鲤鱼跃龙门等吉祥寓意。民间工匠将这些具有丰富文化内涵与寓意深刻的美好祝愿赋予了丰富的想象力，表达人们对生命价值的关注、对家族兴旺的企盼、对富裕美满生活的向往、对自身社会地位的追求。

砖雕大多使用于地面、大门、照壁、墙面，是民居建筑的重要装饰形式，对整座建筑起着点缀作用，不仅突显出户主的身份和兴趣爱好，也载负着各个时代不同的文化传承，留下了时代深深的烙印。

砖雕在民居中的大量运用与社会经济的发展关系密切。中国社会的长期稳定不仅促进了文化的繁荣，也带来了经济的繁荣，经济富裕后的富商竞相显贵夸富，兴起讲究建房规模和雕刻装饰的风气，使得原来只用在宫廷、庙宇等建筑中的砖雕进入民居。

作为民间建筑中常见的艺术形式，砖雕的风格和技艺流传广泛而深远，形成了诸多的流派。

1. 北京砖雕

北京自明代开始就是国家的政治中心，京城的心态使得民间砖雕也具有雕刻精致、细腻华贵的特点。北京砖雕融合浮雕、透雕、刻线等技法，构图华贵饱满，风格雄厚稳重。在建筑上应用很广，题材以花卉为主，动物、人物比较少，装饰效果浓郁，主要使用于大门、廊子、花墙、照壁、门楣、檐下、墀头、廊心墙、槛墙等处。其精湛的雕刻技艺和不朽的艺术价值，充分体现了汉族劳动人民的勤劳智慧和卓越才能，如图 5-32～图 5-34 所示。

图 5-32

图 5-33　　　　　　　　　　　图 5-34

2. 苏派砖雕

苏派砖雕是南方地区砖雕艺术的典型代表之一,门楼砖雕是其常见的建筑形式,墙的"墀头"与"裙肩"等部位,都有砖雕。内容多取材于戏曲故事、花鸟走兽、吉祥图案和书法等。技法有透雕、浮雕和线刻等,具有精细典雅的装饰风格,被誉为"南方之秀"。主要用来装饰建筑物的外观或内部。

苏州曾经拥有二百余座明清时代的砖雕门楼,可惜因为历史的原因大部分已被毁坏。随着现代审美对于古老艺术情趣的关注,砖雕艺术再次回归百姓生活,许多现代建筑和居民宅第喜欢在门楼上嵌以砖雕。苏派砖雕喜欢在砖雕上添加名人题字,精美的书法和典雅的砖雕往往相得益彰,平添了浓厚的书卷气,如图 5-35 ~ 图 5-38 所示。

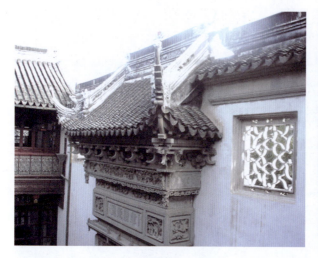

图 5-35

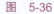

图 5-36

图 5-37

图 5-38

3. 天津砖雕

天津砖雕具有完整美观、庄重大方的艺术风格，往往会在一件砖雕作品中使用了浮雕、透雕、浅刻等多种高难度的雕刻技法。天津砖雕题材丰富、刻工精良，以蓟县和天津市区的寺塔、府第、会馆、民居为代表，具有浓郁的地方特色。

天津早期的砖雕，先在砖坯上雕塑，制模后入窑烧成砖雕，然后稍做加工，即可用于建筑的贴面装饰。蓟县白塔等三座辽代时期的古塔，就是采用了这种工艺的代表。后来为了保证出品质量和数量，逐步由窑作制件转变为在成品砖上雕刻。

清初，天津由卫改州升府，地方经济获得迅速发展。家财显赫的盐商、粮商、运商纷纷兴建园林别墅。他们因身份的原因在建筑的等级和规格上受限，不能像皇宫、官衙那样红墙绿瓦、金碧辉煌，又不愿意采用江南建筑的清幽淡雅，为了活跃建筑的气氛和显示自己的富有，大都采用精美的砖雕对住宅进行装饰，因此促进了天津砖雕业的发展。在天津的古建筑中，现存砖雕部分保存较好的有清真大寺、广东会馆、杨柳青民居。杨柳青民居的砖雕很有特色，其中八角凸雕——八卦图案为天津砖雕仅见，如图5-39和图5-40所示。

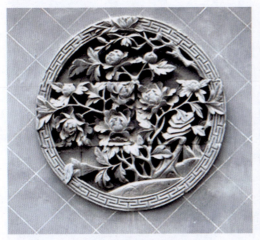
图 5-39

图 5-40

4. 广东砖雕

广东砖雕选用上等青砖逐块雕琢，然后按部位拼接镶嵌于墙上，它既是建筑的一部分，又是装饰品。广东砖雕按技法分浅浮雕、高浮雕和透雕；按规模分组合砖雕和单块砖雕。组合砖雕一般用于墙头、柱头、照壁等大面积的装饰，大者需由数百块砖雕组成。单块砖雕则常镶嵌于神龛边框或座饰等处，或独立存在，或与彩绘、灰塑、陶塑等装饰一起。与北方砖雕的粗犷、浑厚不同，广东砖雕具有纤巧、玲珑的特点，这得益于精制的水磨青砖材料。

优良的青砖使得雕镂可以精细如丝，阴刻、浅浮雕、高浮雕、透雕穿插进行，技术高超的匠师可以在数寸的青砖上雕刻七八层以上，制造景致深远的艺术效果。枝叶繁茂的花卉、戏曲衣甲清晰的人物，在日光照射之下，还能呈现出黑、白、青灰等不同色泽，高光部熠熠生辉，暗部细腻氤氲，画面富于起伏变化，如图5-41和图5-42所示。

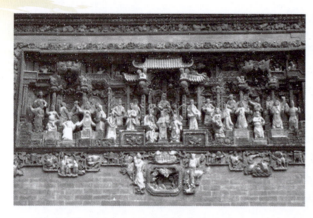

图 5-41

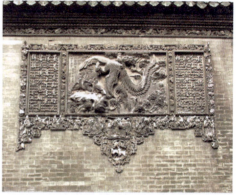

图 5-42

5. 徽州砖雕

徽派建筑多为青黑色的屋脊和屋顶。雪白的粉墙，水磨青砖的门罩、门楼和飞檐等构筑出水墨画般的梦幻场景。徽州砖雕工艺精细、雕刻工整、运线流畅、主题突出、层次分明。安徽省博物馆藏有的《郭子仪上寿》《百子图》等，都是徽州砖雕的代表作。

徽州砖雕源于宋代，兴盛于明清。明代雕刻古朴粗犷，一般只有平雕和浅浮雕技法，线条严谨平整，强调对称，富于装饰趣味。清代雕刻受新安画派影响，构图、布局比较讲究艺术美，多用深浮雕和圆雕，提倡镂空效果。

好的徽州砖雕镂空层次多达十余层，亭台楼榭、树木山水、人物走兽、花鸟虫鱼次第穿插于画面中，细腻繁复。徽州砖雕主要用在门楼、门罩、飞檐和柱础等上面。门槛和屋脚皆用雕刻过的青石或麻石，或者用圆头铆钉将砖雕固定在木质门板的表面，像这样的整体建筑，砖雕与建筑融为一体，和谐完美，如图5-43～图5-45所示。

图 5-43

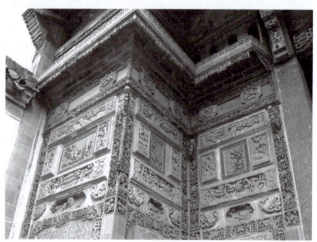

图 5-44

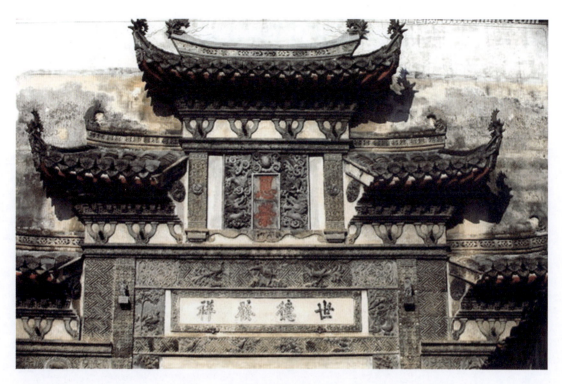

图 5-45

第二节 刺 绣

刺绣是指用针将丝线或其他纤维、纱线按照一定的图案和色彩搭配在绣料上穿刺,以绣迹构成花纹的装饰技法。刺绣是中国民间传统手工艺之一,根据各种古墓出土的帛画和刺绣等实物可知,远在三千多年前的殷周时代,中国就已有华美多彩的刺绣。刺绣发展至今,已经深入涉及服装服饰乃至床上用品、台布、装饰物等生活用品中。

中国刺绣流派众多,主要有苏绣、粤绣、湘绣和蜀绣四大门类。

一、苏绣

苏绣即苏州刺绣,其发源地在原苏州吴县一带,以苏州为中心,辐射至扬州、无锡、常州、宿迁、东台等地。江苏地理环境优越,自古就土地肥沃,气候温和,所以蚕桑发达,盛产丝绸。

绚丽多彩的锦缎,五光十色的花线,为苏绣的发展创造了有利条件。据西汉刘向《说苑》记载,早在两千多年前的春秋时期,吴国已将苏绣用于服饰。宋代绣衣坊、绣花弄、滚绣坊、绣线巷林立,具有很大的生产规模。

明代苏绣逐步形成了自己的独特风格,刺绣技法风靡全国,广泛影响着民间刺绣。苏州刺绣以精细细腻、清秀淡雅著称。

施针技巧可以概括为"平、光、齐、匀、和、顺、细、密"八个字。针法颇多,常用的有齐针、

抢针、套针、网绣、纱绣、仿真绣、乱针绣等。与其他地区的丝绣相比，苏绣取材广泛、图案秀丽、构思巧妙、线条明快、色泽文静、绣工细致、针法活泼，清隽劲拔，地方特色浓郁。

苏绣绣品分为实用品与欣赏品两大类，涉及被面、枕套、帷帐、绣衣、戏衣、台毯、靠垫、台屏、挂轴、屏风等。双面绣是苏绣中的精品，具有工艺精湛、细腻逼真的艺术特点，如图 5-46 ~ 图 5-49 所示。

图　5-46　　　　　　　　　　　　　　　图　5-47

图　5-48　　　　　　　　　　　　　　　图　5-49

二、粤绣

粤绣以广州府为中心，分为广绣与潮绣两个分支，其中金绒绣以潮州最有名，绒绣以广州最有名。粤绣发展历史悠久，相传最初创始于少数民族，与黎族所制织锦同出一源。粤绣针法十分丰富，针线的起落、用力的轻重、丝理的走向、排列的疏密、丝结的卷曲等因素都是艺术创作的手段。

粤绣除用丝线、绒线外，也用孔雀毛作线，或用马尾缠绒作线。粤绣常用织金锻或钉金

绣法衬地,最主要的表现针法有洒插针、套针、施毛针。粤绣按刺绣技艺分,可分为丝线绣、金银线绣、双面绣、垫绣等品种,其中以加衬浮垫的钉金绣最著名。

　　起初钉金绣只加衬薄浮垫,后来变成衬厚浮垫,使花纹呈浮雕效果,多用于绣制戏衣和舞台铺陈用品及寺院铺陈用品。潮州的刺绣潮剧服装很著名,它以布局满、图案繁茂、场面热烈、用色富丽、对比强烈、大红大绿而著称。其最大的特点就是布局饱满,往往少有空隙,即使有空隙,也要用山水、草地、树根等补充,显得热闹而紧凑,宜于渲染欢乐热闹的气氛。

　　粤绣构图繁而不乱,色彩富丽夺目,针步均匀,针法多变,纹理分明,善留水路,常以凤凰、牡丹、松鹤、猿、鹿以及鸡、鹅等为题材,混合组成画面。妇女衣袖、裙面,则多作满地折枝花,铺绒极薄,平贴绣面。粤绣的室内观赏品有条屏、挂屏、座屏、屏风等。实用观赏品主要有服装、鞋帽、头巾、被面、枕套、靠垫、披巾、门帘、台布、床罩等,如图5-50～图5-54所示。

图 5-50

图 5-51

图 5-52

图 5-53

图 5-54

三、湘绣

湘绣是指以湖南长沙为中心的刺绣品的总称,是楚地的劳动人民在漫长的人类文明发展过程中,吸取了苏绣和粤绣的优点,精心创造的一种具有湘楚文化特色的民间工艺。考古工作者曾先后在湖南、湖北等地出土了不少麻、布、锦、绢的绣品,时间跨度两千多年,依旧光彩夺目的古绣品证明湘绣历史悠久、源远流长。

湘绣主要以纯丝、硬缎、软缎、透明纱和各种颜色的丝线、绒线绣制而成,劈丝细致,绣件绒面花型具有真实感。常以中国画为蓝本,构图严谨,各种针法富于艺术表现力,色彩鲜明,十分关注颜色的阴阳浓淡,形态生动逼真,风格豪放。

早期湘绣以绣制日用装饰品为主,然后逐渐增加了绘画性题材的作品。心思灵巧的绣工通过丰富的色线和千变万化的针法,表现出人物、动物、山水、花鸟。无论平绣、织绣、网绣、结绣、打子绣、剪绒绣、立体绣、双面绣、乱针绣等,都注重刻画物象的外形和内质,即使一鳞一爪、一瓣一叶之微也一丝不苟。湘绣因此具有"绣花能生香,绣鸟能听声,绣虎能奔跑,绣人能传神"的美誉,如图 5-55 所示。

图 5-55

四、蜀绣

蜀绣又名"川绣",产于四川成都、绵阳等地。据晋代常璩《华阳国志》载,当时蜀中刺绣已很闻名,同蜀锦齐名,都被誉为蜀中之宝。蜀绣以软缎和彩丝为主要原料,针法包括 12 大类共 122 种:有套针、晕针、铺针、滚针、斜滚针、旋流针、截针、掺针、盖针、切针、

汕针等。

　　蜀绣的特点是形象生动、色彩鲜艳、富有立体感、地方特色浓厚。讲究"针脚整齐、线片光亮、紧密柔和、车拧到家"，具有一气呵成、气韵连贯的艺术效果。蜀绣题材多为花鸟、走兽、山水、虫鱼、人物，品种除纯装饰欣赏型的台屏、挂屏、绣屏以外，还有被面、枕套、服饰、靠垫、桌布、手帕、画屏等。既有巨幅条屏，又有袖珍小件，是观赏性与实用性兼备的精美艺术品，以绣制龙凤软缎被面和传统产品《芙蓉鲤鱼》最为著名，如图 5-56～图 5-58 所示。

图　5-56

图　5-57

图　5-58

第三节 布 艺

布艺一般以棉布、麻布、锦缎等为原材料,是一种集民间剪纸、刺绣、裁剪等工艺为一体的综合艺术。中国的民间布艺主要用于服装、鞋帽、床帐、挂包、背包和头巾、香袋、扇带、荷包、手帕、玩具等装饰小件。中国布艺代代相传,表现出百姓对生活的理解和渴望,倾注了人们无尽的智慧,具有鲜明的艺术特色。

与精致的刺绣相比,布艺的材料相对低廉,制作工艺也相对粗犷简洁,具有浓郁的质朴感和乡土气息。中国民间布艺主要有绣花、挑花、贴花等技法。绣花是刺绣的一种,因多表现植物花卉而得名,有铺针、平针、散针、打子、套扣、盘金、辫绣、锁绣等多种针法。

地域风俗的不同引起审美的变化,绣花也因此划分出不同的风格与流派。南方地区的织绣历史比北方长,技术比北方高,绣花的风格细腻雅洁;北方绣花则用针较豪迈粗犷,配色鲜艳亮丽。

挑花又称十字绣,需要严格按照棉布或麻布自身经纬的纹路,等距离、等长度地用彩色的线挑出许多很小的十字,排列构成各种装饰性图案,具有独特的几何变形风格。挑花工艺不伤布料,能加强布料的耐磨损强度,这种针法适用于在服装、手帕、头巾、围腰、门帘、窗帘上做美化装饰,是布艺中最早广为流传的一种技法,如图 5-59 和图 5-60 所示。

图 5-59

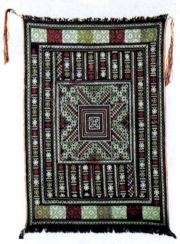

图 5-60

布贴花是用小块的不同颜色布料拼接成各种图案,并通过针线将其固定的缝纫手法,又称"补花"。布贴最早是对破损衣物的缝补,后来出于美观的目的逐步演变成故意为之的装饰。它利用做衣被剩下的边角碎料,在底布上拼成各种图案,先用糨糊贴牢,再用针线沿着图案纹样的边锁绣,将其固定,并进行细部加工而成。

我国古代民间有给小孩穿"百家衣"的习俗,即向四邻亲友收集各种颜色的布料,然后拼制成童衣,取百家保护、护佑平安之意。补贴花也常用于坐垫、靠枕的制作,极好地装饰着平民百姓的室内生活环境,如图 5-61 ~ 图 5-64 所示。

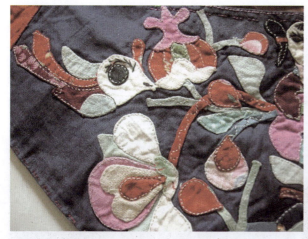
图 5-61

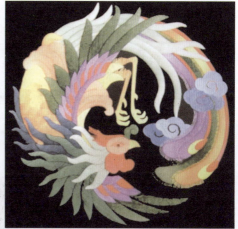
图 5-62

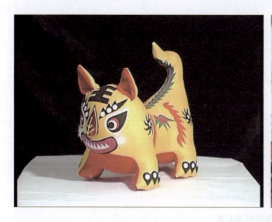
图 5-63

图 5-64

第四节 首 饰

首饰本来是指佩戴于头上的装饰品,后来随着社会生产力的发展、手工技术和审美意识的提高逐渐增加了项链、戒指、手镯、臂钏、腰饰等类型。首饰不仅可以装饰人体外表,还可以表现社会地位、显示财富状况。

一、头颈部饰品

(1) 古人无论男女皆蓄发,所以最常见的首饰是发间饰品,包括发簪、发钗、冠、抹额、头花、耳环等。簪也叫笄,是古人用来簪发和连冠用的饰物,一般为三四寸长的单股柱体,头部尖细易插入发髻,尾部多为圆形,不仅便于使用而且可以起到很好的固定作用。簪起源于新石器时代,早期多为骨质,所以俗称"骨头簪子"。汉代开始出现象牙簪、玉簪,富贵些的人家还在簪头镶嵌各种宝石。

唐宋时期开始大量用金、银、玉等贵重材料制作簪子,其中金簪、银簪的制作工艺有錾

花、镂花及盘花等。簪头的制作也越发精美，不仅造型多样，而且添加的材料也越发丰富。直至新中国成立，簪子一直是最为普遍的首饰，达官贵人与平头百姓都在大量使用。富裕的人家多用金银、美玉，贫寒之家则用骨质、木质。普通人家的婚礼上，银簪也是必不可少之物，如图 5-65～图 5-67 所示。

图 5-65　　　　　　　　　图 5-66　　　　　　　　　图 5-67

（2）钗和簪的用途相似，是女子盘髻必不可少的首饰。钗的材质多为便于造型的金银，也有儒雅华贵的翡翠玉石，或者是金银与珍珠、宝石的镶嵌应用。钗一般都是两股或者三股，因此比簪对发髻的固定作用牢固。与簪相同，钗的装饰美感基本都体现在钗头的设计上，即使是钗头无设计的素钗，也会在材质或者造型上多加考究。在古代，钗不仅是一种单纯的饰物，由于它属于女性使用的闺阁之物，所以它更具有了特殊的情感内涵，常常被作为寄托情思的信物。古时候的恋人或夫妻分离时有互赠信物的习俗，每当此时女子往往会将头上的钗一分为二，一半赠给对方，一半自留，分离时睹物思人代表相互挂念；重逢时再次聚合在一起，以示情感的圆满团圆，如图 5-68～图 5-70 所示。

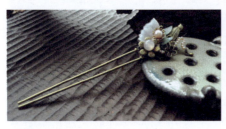
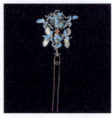
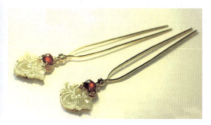

图 5-68　　　　　　　　　图 5-69　　　　　　　　　图 5-70

（3）冠是对头上装饰品的总称，在蓄发的古代用以表示官职、身份，同时还可以作为社交礼仪之用。依据历史资料的记载可以推测出冠是古人对自然界中鸟兽头形的模仿，或者出于图腾崇拜的需要，或者出于族群划分的需要，古人将鸟兽的羽毛或者皮毛制成缨与緌佩戴于头顶。

伴随着文明的进步和社会结构的变革，冠演变出了礼仪与装饰的功能，不仅造型与材质开始丰富，还增加了用簪贯插在发上使其固定，用缨装饰在冠上，用緌带垂下使其牢固与美观。

在历代演变的过程中，冠的形式开始多样，大致可以分为冠冕、巾帻、幞头、帽、盔、笠等；在身份的显示上也逐渐细化，不同形式的冠形分别代表帝王将相、文人学士、贵妇仕女、平民

布衣、道释僧尼等。冠的材质也从黄帝时期用羽毛、皮革制成，逐渐演变成用布帛乃至金属、宝石、美玉等制成。

由于阶级社会的特点，冠在民间的使用受到限制，普通百姓一般男子使用巾帻包头，女子婚礼时可以用彩冠。元代睢景臣在《高祖还乡》中记载："新刷来的头巾，恰糨来的绸衫，畅好是妆幺大户。"这里的"巾"是指庶人巾，也叫包发巾，有压发定冠的作用，是古代布衣男子所戴之物，多为黑色或青色。

先秦两汉时期的妇女不戴冠，唐代任命女官后，妇女才冠冕于朝。宋代贵族妇女戴花冠，皇后戴凤冠，此习俗慢慢流传至民间，形成了普通妇女佩戴的彩冠，如图5-71～图5-73所示。

图 5-71

图 5-72

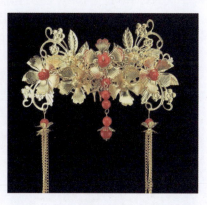
图 5-73

（4）项链是最常见的装饰品之一，包括项圈、璎珞等多种形式，是最早出现的首饰。考古证据表明，早在几十万年前，北京周口店的山顶洞人就已经开始佩戴由兽骨、兽牙、贝壳等打磨串制而成的串饰，这些骨料还被染成象征生命的红色。我们推测，当时人类佩戴红色骨料是为了获得猛兽的力量，将其佩戴在颈部是希望以此获得庇佑、受到保护，能够在狩猎时不被野兽伤及生命。这种骨质的串饰应该是项链的最早雏形，但是当时的骨串应该不是单纯的装饰品，更多的应该是对某种原始宗教的崇拜，使用范围不会广泛。到了母系社会向父系社会过渡时期，男性的社会地位逐步提高，对女性的掠夺与占有也日渐普及，他们将女性视为私有财产，为了防止女性逃走往往会用金属链或者绳索束缚其颈部。这些本意是威慑与束缚的颈部枷锁，天长地久，慢慢演变成了缔结婚约时男方必须赠送女方项链的习俗，原本悲伤的故事就此衍生出默默的温情。同时由于不同的民族文化、地域差别与民俗风尚滋养出不同的艺术审美，项链因此变得种类繁多、造型丰富、材料多样。金银、翡翠、宝石、珍珠、沉香乃至普通木珠经过手工艺人的巧手制作，精巧美观，具有较强的装饰性，如图5-74～图5-76所示。

（5）耳环又称耳坠，是常见的女性装饰品。古代耳环多为玉制，所以又称珥、珰。耳环的大小与长度不一，有些以钉状固定在耳珠上，有些则垂挂下来，垂挂下来的耳环通常有若干珠宝作为点缀，较长的悬垂式耳环通常在较隆重的场合使用。耳环多以金银、宝石为主，贫寒之家也会使用木质。有趣的是与现代女子热衷于耳环的佩戴不同，中国古代穿耳戴环曾经是"卑贱者"的标志。

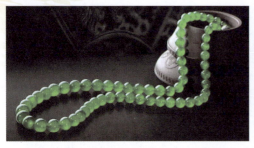 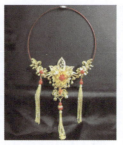 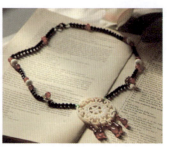

图 5-74　　　　　　　　图 5-75　　　　　　　　图 5-76

明代《留青日札》一书中记载："女子穿耳,带以耳环,盖自古有之,乃贱者之事。"原来穿耳的最初意义并不在于美化装饰,而是为了起到提醒与告诫的作用。

佩戴耳环原本是少数民族的一种风俗,因为文化的不同,少数民族妇女活泼好动,非常活跃,于是有人便想出在女子的耳上扎上一孔,并悬挂上耳珠,耳珠动辄有声,以此提醒她们注意仪态。后来伴随着民族融合,佩戴耳环也逐渐被汉族人接受,此时耳环的警示作用消失,更多体现的是审美价值,如图 5-77～图 5-79 所示。

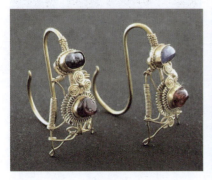 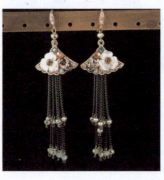

图 5-77　　　　　　　　图 5-78　　　　　　　　图 5-79

二、手腕部饰品

（1）戒指与手镯是常见的手部饰品,多以环形围绕在手腕或者手指上,金属、美玉或者宝石是主要的构成材料。戒指别名"指环",中国早在原始社会就有指环,龙山文化的墓葬中出土了骨指环,有的指环上还嵌有绿松石。

指环被称为戒指应该是封建社会建立之后,"戒"字含有禁戒之意,早期是宫廷中后妃们用以避忌的一种特殊标记。当有了身孕或其他情况不能接近君王时,皆以金指环套在左手。后来佩戴戒指流传到民间,慢慢去掉了警示的特性,单纯起着装饰美化与显示财富的作用,如图 5-80～图 5-82 所示。

（2）手镯与冠和项链一样,早期的使用应该与图腾崇拜、巫术礼仪有关,也有史学家认为这些首饰的原型应该是父系社会建立之后才产生的,本意是拴住妇女,宣誓夫权,慢慢才衍生出装饰与美化的作用。

新石器时代的手镯已具有一定的装饰性,不仅表面磨制光滑,而且有的还在手镯表面刻有一些简单的花纹。商周至战国时期,手镯的材料多用玉石。无论是手镯的造型还是玉石

图 5-80　　　　　　　　图 5-81　　　　　　　　图 5-82

的色彩,都显得格外丰富。除了玉石以外,这个时期还出现了金属手镯。

(3)西汉以后,由于受西域文化与风俗的影响,佩戴臂环之风盛行,臂环的样式很多,有自由伸缩型的,这种臂环可以根据手臂的粗细调节环的大小。宋人沈括在《梦溪笔谈》中写道:"金陵人登六朝陵寝,得玉臂之,功侔鬼神"。还有一种称为"跳脱"的臂环,如弹簧状,盘拢成圈,少则三圈,多则十几圈,两端用金银丝编成环套,用于调节松紧。这种"跳脱"式臂环可戴于手臂部,也可戴于手腕部。隋唐至宋朝,妇女用镯子装饰手臂已经非常普遍,称之为臂钏。到了明清乃至民国,以金镶嵌宝石的手镯盛行不衰。在饰品的款式造型与工艺制作上都有了很大的发展,如图 5-83～图 5-88 所示。

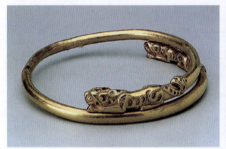

图 5-83　　　　　　　　图 5-84　　　　　　　　图 5-85

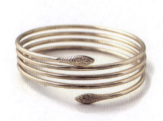

图 5-86　　　　　　　　图 5-87　　　　　　　　图 5-88

(4) 佛珠本名"念珠",由各种材料的珠子连缀而成,是佛教徒用以念诵记数的随身法具,最初是僧尼使用。佛珠通常可分为持珠、佩珠、挂珠三种类型,珠子的数量多为 18 颗或者 108 颗。随着佛教在中国大地的昌盛,佛珠也逐渐演变出了装饰意味,非佛教徒也开始广为佩戴。

　　佛珠多采用沉香、紫檀、水晶、玛瑙、翡翠、珊瑚、蜜蜡、绿松石、橄榄核等珍贵材料制成,具有珠子色泽匀净、色彩变化不大、温润细腻、光洁晶莹的特点,如图 5-89 ～图 5-91 所示。

图 5-89　　　　　　　　　　图 5-90　　　　　　　　　　图 5-91

　　首饰虽小,制作起来却颇为费工费时,古代的工匠经常会花费数月乃至数载只为雕琢一器,他们雕工精细,手艺纯熟,具有丰富的想象力和非凡的创造精神。

本章小结

　　随着生活水平的提高和艺术审美的提升,普通百姓的内心也充满了对美好的向往,他们愿意借助力所能及的手段美化自己的生活环境。日常生活的房舍,每日穿着的衣服,修饰仪态仪表的首饰,都成了他们努力展现自我价值的途径,这种现实需求为木雕、石刻、刺绣、首饰制作等民间美术的发展提供了不尽的动力。

课后思考

1. 试述民间雕刻对民俗文化是如何表现的。
2. 简述地域文化对于装饰性民间美术创作的影响。
3. 通过课外相关知识的阅读,了解民间装饰心理形成的原因。

第六章

民俗类民间美术赏析

学习目标与知识要点　了解与掌握民俗类民间美术的创作特点,学习在创作中主动融合民俗文化的技巧。

课前引导　民俗又称民间文化,是指一个民族或一个社会群体在长期的生产实践和社会生活中逐渐形成并世代相传、较为稳定的文化倾向。

民俗起源于人类社会群体生活的需要,在各个民族、各个时代和地域中不断形成、扩大和演变,为人民的日常生活服务。它是民间流行的风尚与习俗,不仅丰富了人们的生活,流传至今还增加了民族凝聚力。

民俗是一种群体性的行为现象,它形成于物质基础和文化影响的多重作用下,是人类在顺应、认识、改造自然和社会生活过程中形成的心理经验,这种经验一旦成为集体的心理习惯,就会以特定的行为方式世代传承。

中国是多民族的国家,几千年的文化传承形成了很多民俗现象,例如除夕燃爆竹、端午节赛龙舟、清明祭祖、中秋赏月等,顺应着各种民俗的需求,民间美术衍生出很多种类。

第一节　木版年画

年画是中国画的分支。中国人有在春节张贴年画的习俗,在新年的热闹气氛里,千家万户都张贴着花花绿绿、含有吉祥喜庆寓意的年画,营造出一派欢乐热烈的气氛。年画不仅是

节日的装饰品，在没有照相技术的古代，年画也成为反映中国民间生活的百科全书，具有非凡的文化价值和艺术价值。

木版年画是历史悠久的民族民俗艺术形式，早在汉代新年就出现了"守门将军"的年画雏形。到了唐代，伴随社会的稳定与经济的繁荣，百姓的精神生活日渐丰富，新年时对于年画的需求大增。

民间需求的巨大市场使得雕版印刷技术发明以后，很快就被聪明的民间画工运用到了年画的印制中，民间年画由此进入雕版印刷时代，品种与内容得到空前拓展。宋代时期市民文化快速发展，这也大大促进了木版年画的繁荣，北宋时期称年画为"画纸儿"，出现了专门售卖年画的"画市"。

当时的风俗民情、生产生活、田家风物、百子戏春、子孙和合、仙岩寿鹿，都是年画的表现题材，以镇宅降福、年丰人寿、平安富贵、吉祥喜庆的内容和构图丰满、色彩艳丽的艺术风格，表达人们对幸福生活的向往。

明代晚期民间艺术家雕版和绘制技巧精益求精，出现了套色印刷技术，色彩明朗娇艳，使得中国木版年画进入空前繁荣的阶段。经过近千年的发展，到了清代中晚期，民间年画达到了鼎盛阶段。

清道光年间，李光庭著的《乡言解颐》书中正式提出了"年画"一词，从此"年画"就拥有了固定含义，即指木版彩色套印、一年一换的年俗装饰品。

木版年画的内容与品种极其丰富。张贴于宅门的是驱邪逐疫的门神，张贴于迎门影壁的是招财进宝斗方，张贴于堂屋正中的是镇宅、降福的中堂，张贴于卧室墙面的是吉祥讨喜的条屏。此外，还有炕围画、灶马、灯花、功德纸等。

民间木版年画的制作分为起稿、刻版、印刷、套色和手绘加工等工序。先由画师完成墨线稿、色彩效果稿和几张分色稿，然后由刻版师将不同的画稿反贴于梨木版上，分别依稿雕刻，雕刻时要求线条遒劲流畅、明快刚健。

木版年画大致分为两种制作方式，一种是全印刷法，即印刷时印工将主版雕版和成叠印纸固定，先印主版墨稿，再取下主版换上其他色稿，一一固定套印。另一种是半印刷半手工绘制的木版年画，制作时只印刷身体部分，人物的头脸和双手靠手工绘制完成，技术高超的艺人们往往将人物的面部绘制得极其生动灵活，带有很强的绘画性。

一、朱仙镇年画

朱仙镇年画与开封年画一脉相承。开封是木版年画的发源地，其画风直接影响了周边乃至全国。开封古称汴京，是北宋的都城。北宋社会稳定，商业繁荣，当时的汴京是全国的政治、经济、文化中心，因此云集了各地商贾，形成了庞大的市民阶层。富裕的市民阶层促进了世俗文艺的发展，活跃的世俗文艺又给年画的创作提供了丰厚的土壤。

在这一时期，雕版印刷技术的成熟，使供不应求的笔绘年画转向刻印年画，既有官办又有民办作坊，使开封地区的木版年画印刷及销售盛况空前，在全国范围产生了影响。

开封木版年画的内容多反映中原传统民俗文化，体现了京都官雅文化与市井文化并存的艺术特点，具有较精细的主流风格。但是伴随着金军的入侵和元朝的崛起，中原大地经历

了长期的民族纷争和自然灾害,百姓流离失所,城镇极度衰落。受战乱的影响,曾经聚集在开封的年画艺人辗转至 45 里外的朱仙镇,诞生了延续至今的朱仙镇年画。

此时的中原文化已经失去了北宋时期较为精致的官雅和市井文化的风格,战乱的伤害与游牧民族审美的入侵使得艺术风格出现了豪迈粗犷甚至带有乡土气息的倾向,朱仙镇年画因此变得形象夸张、线条简洁、朴实稚拙、用色明艳。

到了明清时期,社会生活再次稳定,朱仙镇年画演变出左右对称,构图饱满,对比强烈,色彩鲜艳厚重,以橙、绿、桃红三色为主的艺术风格,其特点是艳而不俗,虽有乡土气息却无脂粉气,如图 6-1 ~ 图 6-5 所示。

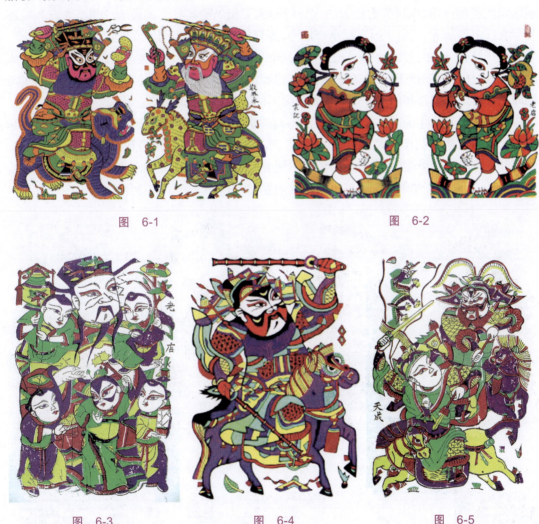

图 6-1　　　　　　　　　图 6-2

图 6-3　　　　　　图 6-4　　　　　　图 6-5

二、桃花坞年画

随着宋室王朝的南渡,都城迁移至现在的杭州,而跟随皇室南渡的版画艺人们后来定居于隶属苏州的桃花坞。南宋偏居一安,源自中原的官雅文化经过一百多年的发展,融会了江南的精秀细巧,形成了精雅的风格。

官方的审美也会影响到市民的文化，这种风格以杭州为中心直接传播至周边的苏州、无锡等地。版画艺人大量聚集的桃花坞此时是南方木版年画的主要产地，受此风格的影响形成了构图精巧、形象清秀、用色儒雅、主次分明、严密工整、富于装饰性的艺术特点。

到了元明时期，大量桃花坞年画受到绣像图的影响。那一时期的文学创作硕果累累，戏曲、杂剧、小说大量盛行，社会上刊印发行的剧本、小说几乎都附有被称之为绣像的木刻插图，带动中国版画艺术达到了顶峰。同时江南木刻版画的繁盛也带动了木版年画的发展，雕功精致成为其主要的艺术特征。

此外，桃花坞木版年画还受益于江南的文人书画艺术。以赵孟頫为代表的"元六家"就活动在苏州一带，以唐寅为代表的"吴门四家"和以董其昌为代表的"华亭九友"，也都先后在江南生活，他们的字画文章享誉江南，深刻影响着木版年画的发展。

到了清代，历史、经济、文化与艺术的原因加上极度繁荣的社会需求，使得桃花坞木版年画成为当时中国江南木版年画的中心，每年出产的桃花坞木版年画达百万张以上，创造了与同时代开封朱仙镇和其他地方木版年画明显不同的艺术风格和技艺。

此时的桃花坞年画图文并解，具有连环画故事风格；采用木版套印，有印刷兼用着色和单纯套色印刷两种制作方式；构图对称、丰满，造型具有精细秀雅的江南特点；色彩绚丽，常用红黄绿黑蓝五种颜色，常以紫红色为主调表现欢乐气氛；主要表现吉祥喜庆、民俗生活、戏文故事、花鸟蔬果和驱鬼避邪等民间传统内容，如图6-6～图6-11所示。

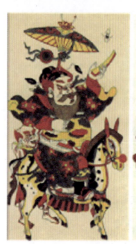
图 6-6

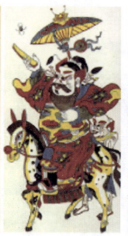

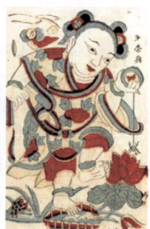
图 6-7

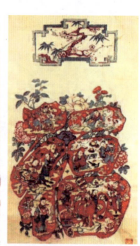
图 6-8

图 6-9

图 6-10

图 6-11

三、杨柳青年画

杨柳青年画产生于明代崇祯年间，继承了宋、元绘画的传统，吸收了明代木刻版画、工艺美术、戏剧舞台的形式，采用木版套印和手工彩绘相结合的方法，创立了鲜明活泼、喜气吉祥、题材感人的独特风格。杨柳青镇位于现在天津市的西青区，是西青区最繁华的地方，早在明代时期，由于地处南运河上的重要位置，所以杨柳青的经济非常繁荣。

在明代中后期，避难而来的年画艺人使得杨柳青诞生了木版年画艺术，到了清代中期日渐繁荣。清代的京津地区是中国文化的中心，社会文化十分繁杂。皇家文化和贵族文化汇聚满汉文化的精要，官绅文化聚合儒士官吏文化潮流，市井文化则集中了金、元、明、清四朝京城民间习俗，同时结合外来文化的介入，艺术风格出现多元化与包容性。杨柳青镇年画受到深刻影响，形成了鲜明的艺术特点。

杨柳青年画笔法细腻、造型秀丽、色彩明艳、内容丰富、形式多样、气氛祥和，它的题材广泛，包括节令风俗、历史典故、戏曲人物、神话故事等，尤其擅长反映现实生活、实事事件等。作品不仅富有艺术欣赏性，而且具有珍贵的史料研究价值，是现实主义和浪漫主义相结合的产物。

杨柳青年画既有版画的刀法韵味，又有绘画的笔触色调，制作程序大致分为创稿、分版、刻版、套印、彩绘、装裱。前期工序与其他木版年画大致相同，都是依据画稿刻版套印。

杨柳青年画的后期制作特点鲜明，采用的是手工彩绘的国画技法，即画师在已经初步印刷完成的版画半成品上继续完善，把版画的刀法版味与绘画的笔触色调巧妙地融为一体，使两种艺术相得益彰。此时由于画工艺术表现手法的不同，同一幅杨柳青年画坯子可以分别被画成精描细绘、色彩素雅的"细活"，也可以展现为用笔豪放、设色粗犷的"粗活"，杨柳青年画这种半印半绘的制作技术使其艺术风格灵活多变，独具欣赏价值，如图6-12～图6-17所示。

图 6-12

图 6-13

图 6-14

图 6-15

图 6-16

图 6-17

第二节 风 筝

 中国是个多民族的国家，很多民族都有过"三月三"的习俗。相传三月三是黄帝的诞辰，中国自古就有"二月二，龙抬头；三月三，生轩辕"的说法。此外，"三月三"正值春季，还是畲族的乌饭节、侗族的花炮节、瑶族的干巴节。由于"三月三"具有如此众多的文化意义，于是有了水边饮宴、郊外游春、聚众欢庆、登高放风筝等风俗。

 放风筝是汉族人民"三月三"习俗的最好见证。根据文献记载，风筝发明于中国东周春秋时期，至今已有两千多年。最初的风筝问世，是受飞鸟的启发，模仿飞鸟制造并命名的。

 相传墨翟以木头制成木鸟，研制三年而成，后来鲁班用竹子，改进墨翟的风筝材质。直至东汉期间，蔡伦改进造纸术后，风筝改由纸糊，很快传入民间，称为纸鸢。人们崇尚飞鸟、热爱飞鸟、模拟飞鸟而制作风筝，是人们对美好生活的追求。

 中国比较有名的风筝产地是山东潍坊。潍坊古称潍县，地处山东半岛与内陆之间，自古就是重要的交通枢纽与文化交流带，因此文风昌盛，经济繁荣。明清时期世俗文化兴盛，潍坊开始出现专门从事风筝制作的民间艺人。

在潍县白浪河沿岸有很多风筝艺人扎制风筝,这些风筝造型精彩、起飞高稳、声名远播。每年临近"三月三",当地都有民间或官办的风筝赛会,连许多外地的风筝商贩和风筝艺人都会慕名而来,潍坊风筝经过推崇与传播,逐渐形成了选材讲究、造型优美、扎糊精巧、形象生动、绘画艳丽、起飞灵活的艺术特色。

传统的潍坊风筝讲究些的采用丝绢做面,普通些的则用各种纸张,现代还有化纤布料;骨杆有竹篾或者轻型的木料,现代也有塑料等新型材料;造型主要是模仿大自然的生物,如雀鸟、昆虫、动物及几何立体等。图案的绘制主要是手工完成,画工类似传统年画,描绘精细,用色饱满鲜。风筝的扎制工艺精巧复杂,分为扎、糊、绘、放四部分,俗称"四艺",即扎架子、糊纸面、绘花彩、放风筝。但实际上这四字的内涵要广泛得多,如"扎"包括选、劈、弯、削、接;"糊"包括选、裁、糊、边、校;"绘"包括色、底、描、染、修;"放"包括风、线、放、调、收,潍坊风筝其实是多种技艺的综合体。潍坊风筝的种类繁多,有硬翅风筝、软翅风筝、串式风筝、板式风筝、立体风筝、动态风筝等。时至今日,驰名中外的潍坊风筝不仅是中国"三月三"民俗的载体,同时还是装饰与娱乐人们生活的道具,如图6-18～图6-23所示。

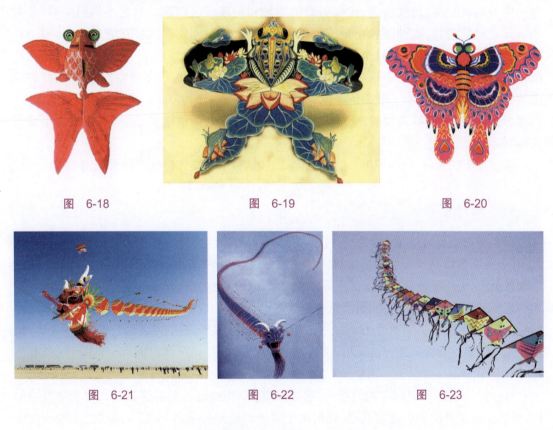

图 6-18　　　　　　图 6-19　　　　　　图 6-20

图 6-21　　　　　　图 6-22　　　　　　图 6-23

第三节　剪　　纸

普通百姓生活艰辛,自身所掌握的物质材料并不富裕,但是内心对于美的理解与追求却并没有停止,所以造价低廉、制作简单的剪纸很快成为民俗生活中的重点。

剪纸艺术是群众性最广泛、地域性最鲜明、历史文化内涵最丰富和最具代表性的美术形

态之一,婚丧嫁娶用剪纸;时令节气用剪纸;祭祀庆典用剪纸,花花绿绿、形式多样的剪纸轻松地装饰着百姓生活的日常。虽然纸张的发明只有两千年历史,但剪纸所承载的文化内涵与艺术价值却是中华民族从原始社会到今天长达六七千年的历史文化积淀。因此,它的文化价值远远超越了本身,具有极为丰富的哲学、美学、考古学、历史学、民族学、社会学和人类文化学的内涵。

民间剪纸是体现中国文化的载体,体现着完整的哲学体系和艺术体系,全方位地介入着百姓的生活。例如居室装饰用的窗花、炕围花、窑顶花、图腾门神等;生活用具中的缸花、瓮花等;寿诞中的虎枕、娃枕、鱼枕、寿花;婚俗中寓意子孙繁衍、阴阳相交的"阴阳鱼""鱼咬莲""莲里生子";丧俗丧葬中寓意灵魂不死、生命永生的"生命之树";节日剪纸中寓意天地相交、万物萌生、子孙繁衍、五谷丰登的"扣碗""鼠咬天开";正月迎春备耕贴于门扇的"春牛门神"剪纸;清明节祭祖插于坟上的"佛托"剪纸;五月端午节驱邪消灾的"爱虎"剪纸;巫俗剪纸中,保护生命与繁衍之神的剪纸"擊髻娃娃";苗族椎牛祭祖祭坛上的神祇人物剪纸系列,傩仪傩舞傩戏祭坛上的傩公傩母"桃花洞"剪纸系列等。

中国地域辽阔、民族众多,民间剪纸的地域和民族特色鲜明。从艺术风格来看,北方地域剪纸粗犷纯朴、古拙随意;南方剪纸工细优美、华丽明快。从技法表现上看,剪刀剪纸的艺术表现往往具有超时空的观念,擅长抽象造型与主观用色;而刀刻剪纸则精致玲珑、工细严整、优雅华贵、写实风格明显。从应用功能看,作为服饰刺绣底样的剪纸,强调构图装饰风格,外轮廓剪影一般简练单纯,内部不镂空装饰;作为窗花的剪纸则由于透光需要,内部多作镂空处理,特别是胶东地区的窗花剪纸,内部装饰线细如游丝,其造型之细腻令人惊叹不已。

从表现形式上说,民间剪纸分为单色剪纸、彩色剪纸和立体剪纸三种形式。

一、单色剪纸

单色剪纸是剪纸中最基本的形式,作品由单张的红色、绿色、褐色、黑色、金色等纸张剪成,一般用来做窗花或者刺绣的底样。单色剪纸技法简单,主要有阴刻、阳刻或者阴阳结合三种手法,分为折叠剪纸、剪影、撕纸等表现形式,其中折叠剪纸最为常见。

折叠剪纸即经过多种方式折叠纸张,然后在折叠后的纸张上进行图形的剪刻,剪刻完成后打开折叠的纸张,因为折叠方式的不同就会形成各种对称图形或者两方连续、四方连续、多方连续图案。折叠剪纸折法简单,制作简便,省工省时,造型概括而有一定变形,具有极强的适应性。

剪影是剪纸艺术中最古老的形式,它类似投影,主要通过外轮廓表现人物和物象的形状,所以最注重外轮廓的造型美感,同时由于受轮廓造型的限制,一般只能表现人物或物体的侧面。剪影一般采用黑色或重色纸,适合表现透光效果,装饰特色明显。

撕纸的造型手段相对灵活,采用手撕的方法去撕出造型,虽然不能表现精致细腻的形象,但是却会流露出一种并不刻意的随意性,画面古拙雅朴、豪放雄健,有一种自然天成的韵味,如图 6-24 ~ 图 6-33 所示。

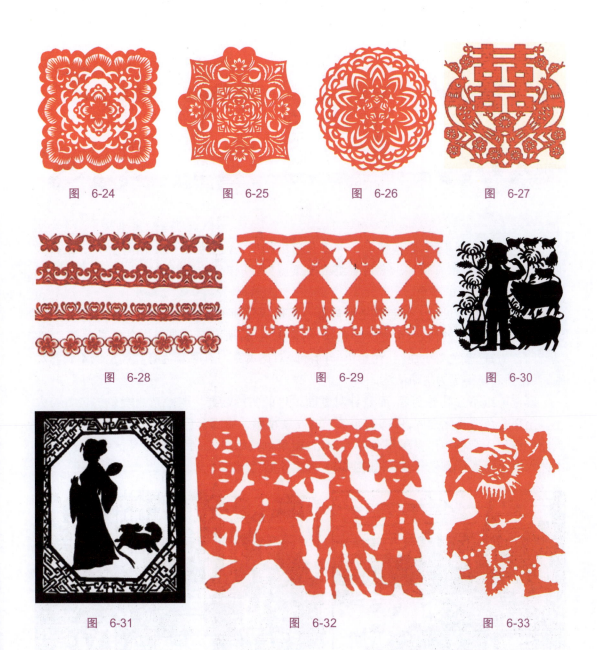

图 6-24　　　　图 6-25　　　　图 6-26　　　　图 6-27

图 6-28　　　　图 6-29　　　　图 6-30

图 6-31　　　　图 6-32　　　　图 6-33

二、彩色剪纸

随着百姓审美水平的提高，剪纸的制作手段越来越多样，彩色剪纸获得了广泛的喜爱与发展，形成了染色、套色、分色、填色、木印、勾绘和彩编等表现技法。其中染色剪纸装饰性强，是绘画性与工艺性的完美结合。染色剪纸一般先将造型剪刻在质量很好的生宣纸上，在设计上阳线不多，偏重于小面积的阴刻，以留出大面积的阳面进行点染绘制。

染色剪纸所用颜色一般为民间染布用的品红、品绿等鲜艳的色调。染色时一支毛笔蘸一种色，单独晕染互不串穿，一次可染三五张，即使出现渗透不足的部位，也可翻过来在背面补笔。染色剪纸用色酣畅滋润，成品类似于木版年画的效果，如图6-34～图6-37所示。

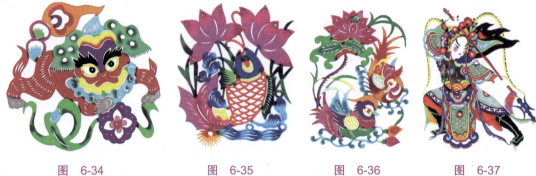

图 6-34　　　　　图 6-35　　　　　图 6-36　　　　　图 6-37

　　套色剪纸造型干脆、色块鲜亮。与染色剪纸相反，套色剪纸一般以阳刻为主，进行大面积镂空，给套色留有余地。多用黑纸或金纸剪刻，从作品的背面按肤色、服饰、器物、花木等分别贴以不同的颜色。

　　制作时先在拷贝箱上用铅笔把所需套色的形状勾画下来，再根据铅笔形状剪下来，按部位用小毛笔蘸糨糊粘好，可先套小色块，后套大色块，所套颜色要以一个色调为主，一般以三四色为宜，套色要少而精，注意色彩的冷暖对比关系。有时套色有意超出或不到轮廓线，会让画面显得更为生动活泼。

　　套色剪纸不会处处全套，而是针对画面效果的实际需要恰当地选用套色的位置与大小。全部套色要强化主调，保持画面效果的高度精彩；局部套色要注意少而精，起到画龙点睛的作用。套色剪纸虽然用色较为自由，但用色精练概括，手法简洁又恰到好处，是剪纸艺术中比较高超的艺术表现，如图 6-38 和图 6-39 所示。

图 6-38　　　　　　　　　　　　　　图 6-39

　　分色剪纸也称为剪贴剪纸，它的画面细腻独特、色感层次丰富，常见于浙江、山东沿海一带。分色剪纸在本质上是单色剪纸的组合，是由两种或两种以上单色剪纸的组合拼贴而成，由于组合的层次丰富而多样，因此形成的画面效果新颖独特，富有艺术性与装饰性。

　　分色剪纸制作时往往采用同一色系的纸张，将远近场景分别剪刻，然后根据构图与分色的需要组合画面，充分考虑到构图中各种物象的形状、大小、位置的关系，在拼贴组合时会注意颜色之间的协调性，既不会单调也不会过于琐碎。此外，也可以将剪纸分成主纹和

底纹分别处理,利用底纹衬托主纹,交错重叠拼贴形成画面,这种剪纸简洁明快装饰性较强,如图 6-40 和图 6-41 所示。

图 6-40

图 6-41

三、立体剪纸

立体剪纸既可以是单色的,也可以是彩色的,是结合了绘画、剪刻、折叠、黏合等综合手法产生的一种近于圆雕、浮雕效果的剪纸样式。

立体剪纸分为镂空立体与多层立体两种形式,其中多层立体与分色剪纸类似,可以出现类似浅浮雕的画面效果。镂空立体在民间比较常见,它充分利用纸张具有延展性的特点,巧妙地将剪纸由平面变为立体,充分体现了技术与艺术浪漫结合的特点,如图 6-42 ~ 图 6-46 所示。

图 6-42

图 6-43

图 6-44

图 6-45

图 6-46

第四节　泥　　塑

泥塑俗称"彩塑""泥玩",几乎与原始陶器同时发展,是比较常见的民间美术形式。泥塑的制作方法是在黏土里掺入少许棉花纤维,捣匀后捏制成各种人物、动物的泥坯造型,经阴干处理后,或者素描或者涂上底粉再施彩绘,最后形成各种塑绘结合的艺术品。

泥塑发源于宝鸡市凤翔县,流行于陕西、天津、江苏、河南等地。民间艺人用天然的或廉价的材料捏制出精美小巧的工艺品,深受百姓的喜爱,形成了很多著名的地域流派。

一、凤翔泥塑

陕西地区的凤翔泥塑彩绘一体,始于先秦西周时期,流传民间三千年之久,当地人称"泥货",是至今中国保留最古老、最具民族特色的泥塑形式。凤翔县位于关中平原西部,备受黄河流域中原文化的影响,境内出土的春秋战国及汉唐墓葬中均有泥塑的陪葬陶俑,不仅体现了制作历史的悠久,更是体现了其对汉文化的继承。

凤翔彩绘泥塑主要分布在城关镇六营村及周边地区,相传明代曾在此驻扎军队,这些军士们入伍前多为陶瓷艺人,当战事结束后转为地方居民。为了谋生,部分人就利用当地特产的黏土捏塑泥人,然后彩绘修饰,拿到各大庙会出售。他们的彩绘泥塑造型优美、生动逼真,具有浓厚的乡土生活气息。泥塑内容有人物、动物,也有植物,大都是空心的圆塑作,也有浮雕式的挂片,普遍寓意吉祥,所以当地老乡购泥塑置于家中,用以祈子、护生、辟邪、镇宅、纳福。六营村的脱胎彩绘泥偶由此出名,并代代相传,成为中国民间美术中独具特色的精品,在国内外享有盛誉。

凤翔彩塑取材立意极为广泛,戏剧脸谱、吉祥图案、民间传说、历史故事、乡俗生活等无所不有,是内涵丰富的民间美术表现形式。凤翔彩绘泥塑有三大类型,一是耍货泥玩具,多为家禽、家畜及十二生肖造型,用于孩子们的游戏娱乐活动;二是挂片,有脸谱、虎头、牛头、狮子头、麒麟送子、八仙过海等内容,普遍挂于墙壁用于装饰环境和趋吉避凶;三是立像,多为民间传说及历史故事中的人物造像,还有高大的巨型蹲虎等,起到驱凶镇宅的作用。

凤翔泥塑制作中使用模具定型，利用黑黏土、大白粉、皮胶、色粉等制作描绘，具有造型洗练、夸张，装饰华美富丽，形态稚拙可爱的地域特点。凤翔泥塑的色彩别具一格，艳丽喜庆，对比强烈，它用色不多，以大红、大绿和黄色为主，以黑墨勾线和简练的笔法涂染，给人以明快醒目的感觉，如图6-47～图6-49所示。

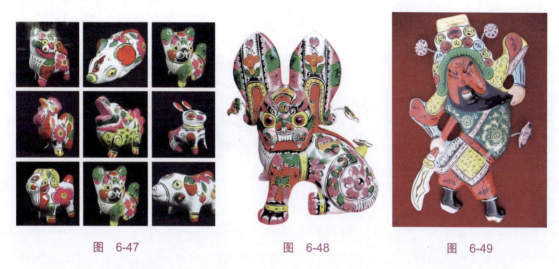

图 6-47　　　　　　　　图 6-48　　　　　　　　图 6-49

二、天津泥人张

"泥人张"是北派的民间彩塑形式，整体风格清新、雅致、细腻。由清代末年的张明山首创。张明山生于天津的贫寒之家，自小靠捏泥人养家糊口。张明山心灵手巧，很有艺术天赋，为了捏制出形象逼真的泥人，他经常在集市与戏院里观察各行各业的人，日积月累练就了炉火纯青的捏制技术。"泥人张"彩塑用色简雅明快，用料讲究，所绘制的泥人不仅形神兼备，而且不燥不裂，可以长时间保存。

泥人张的创作题材广泛，或反映民间习俗，或取材于民间故事、舞台戏剧，或直接取材于《水浒》《红楼梦》《三国演义》等古典文学名著。泥人张作品尺寸较小，一般不超过40厘米，其细腻传神的捏制与彩绘工艺直至今日仍然广受大众喜爱，经常作为馈赠佳品赠送亲朋好友，是中国礼仪文化的载体之一，如图6-50～图6-53所示。

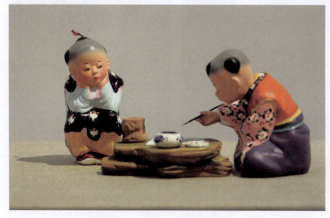

图 6-50

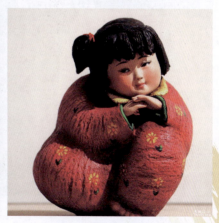

图 6-51

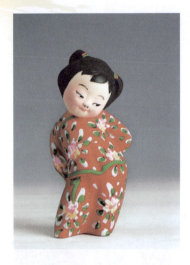
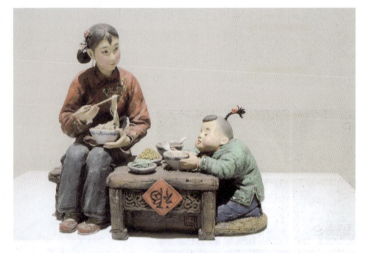

图 6-52　　　　　　　　　　　　　图 6-53

三、惠山泥人

惠山泥人醒目艳丽，品类丰富，分为粗货、细货两大类。粗货是玩具，一般用模具翻制加上手工彩绘而成，适合大批量生产，其造型夸张，线条简拙，体态稚气丰硕，彩绘用笔粗放，色彩对比强烈，主要表现吉祥祈福内容。细货是以手捏为主塑造艺术形象，题材多为戏曲人物，故称手捏戏文，也包括祈福避邪的春牛、老虎、大阿福、寿星、佛像和反映现时生活的其他作品，到了时令节气时备受百姓喜爱。

惠山泥人的独特之处是作品可以从脚捏起。从下到上，由里到外，分段组合，再现戏剧演出的典型场景，突出戏剧人物的瞬间神态。惠山泥人细货造型生动简练，重视表情刻画，从人物神态到衣服褶皱都会做精致的处理，同时重视彩绘，擅长使用大红、绿、金黄、青等原色，用色艳丽悦目，对比强烈，主次分明，笔触细腻，如图 6-54～图 6-57 所示。

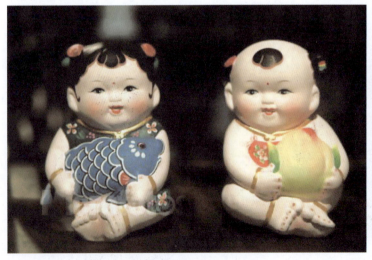
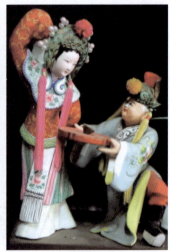

图 6-54　　　　　　　　　　　　　图 6-55

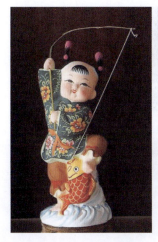
图 6-56

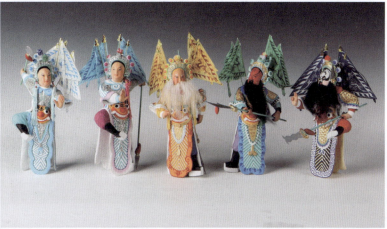
图 6-57

四、高密泥塑

山东高密聂家庄已有四百多年的泥塑历史。早在明朝时期,高密的农民就开始设计一种用泥坯包装的焰火出售,后来又把装火药的泥坯塑成娃娃,焰火放过以后,娃娃就可以作为玩具或装饰品使用。这使得高密的焰火大受欢迎,泥坯品种也逐渐增多,泥坯被涂以各种颜色,造型更为生动活泼。到了清朝乾隆年间,聂家庄泥塑又借鉴了杨家埠年画的艺术特点,在表现手法和着色技术上进一步创新发展,且逐步增加了音效和局部动作,使泥塑的声音、色泽、动作融为一体,形成了朴拙、雅俗、艳丽、大气,富有浓郁地方气息的艺术特点。

随着时代的发展以及人们生活和欣赏水平的提高,聂家庄的艺人们充分发挥自己的聪明才智,并大胆借用"扑灰年画"的色彩,在题材和内容上不断创新,顺应了当地民俗的需要。每逢山集、庙会和节日,都有大量泥玩具售卖,作品以其独特的艺术风格为当地民众喜闻乐见,如图 6-58～图 6-61 所示。

图 6-58

图 6-59

图 6-60　　　　　　　　　　　　　　　　图 6-61

第五节　面　　塑

面塑俗称面花、礼馍、花糕，是源于山东、山西、北京的民间传统艺术之一。面塑以面粉为主料，调和不同的颜色形成各色面团，然后靠巧手与简单的工具塑造出各种栩栩如生的艺术形象。

据史料记载，中国的面塑最早出现于汉代，经过几千年的传承发展，早已成为中国民俗文化的一部分。就捏制风格来说，黄河流域古朴、粗犷、豪放、深厚；长江流域细致、优美、精巧，如图6-62和图6-63所示。

图 6-62　　　　　　　　　　　　　　　　图 6-63

面塑具有文化和宗教的意味，在岁时节令风俗中充当着举足轻重的角色，在人生各阶段的重要仪式中，面塑更有不可取代的地位。它在人生礼仪中体现的是一种复合价值，成为研究民俗文化的重要资料。

满月是人来到世界上的第一个比较隆重的仪式，此时的面塑充当了重要的角色，使用起来也颇为讲究。例如在霍县一带，孩子满月时外婆需要做一个直径尺余被称为"囫囵"的食品，上有精细的十二属相造型，孩子属什么，就在那个属相上点一个红点，谓之"点头脑"。

"囫囵"中间放置精美的龙、凤或虎头叫龙凤呈祥或猛虎驱邪。将"囫囵"送到孩子家分给来探望庆贺的亲友吃,取免灾之意。晋北人家满月时则多做花馍,谓之"桃",形状似乳房,乳头点红,馍上装饰各种花草,纹饰吉祥图案。桃在古俗中本为驱邪之物,谐音"逃",意为免灾。到孩子周岁时也要做相似的大花馍或十二属相,造型或拙或巧,或雅或俗,寓意依然是吉祥如意、健康快乐,如图6-64和图6-65所示。

图 6-64

图 6-65

婚礼迎娶历来是极为隆重的人生大典。面塑依然充当着极为重要的角色。在晋北的风俗中,迎娶之日早晨新郎新娘各自吃一对"欢鱼吉兔",洞房门顶上放一对用红线连在一起的面兔以象征玉兔金缘。实则兔之本意为虎,是民间镇宅驱邪的护佑之神。婚礼面塑必提及忻州、定襄、原平、代县一带的"宫食"花馍,一般要三五斤白面做一对,大部分造型是玉兔驮仙桃、金鱼背石榴,上面精塑十二生肖造型,细加点缀,造型生动,趣味盎然。这些花馍往往结合彩绘,整体作品五彩缤纷,鲜丽明快,线与面、点与块、塑与画、拙与巧相互对比,形成强烈感人的艺术效果,增强了喜庆的气氛,丰富了民间婚俗的内容,如图6-66和图6-67所示。

图 6-66

图 6-67

中国自古讲究孝道,祝寿是非常重要的人生礼仪,每当家中老人寿诞,晚辈们通常需要蒸制漂亮的大寿桃以祝愿老人健康长寿,表达对老人的孝敬之心,如图6-68~图6-70所示。

图 6-68

图 6-69

图 6-70

儒家学说讲究事死如事生,因此人们将葬礼安排得格外隆重复杂。这是一种对人生意义的赞颂和肯定。这项活动中面食是比较重要的供品,视亲近程度而有"大供""小供"之分,直系的儿孙之辈所做的大供又叫馒头,圆形上面饰以明快简洁的花瓣,插上枣花,源于古时三牲祭奠之遗俗,其他亲朋则敬奉类似蛇盘盘的小供。

山西的宏道地区更是重视葬礼面塑,一般要塑若干的面塑人物形象,包括戏剧人物、天神、地官等,再以彩纸作装点。这些面塑人物的怪异之处在于画眼不点睛,明显表现出与普通活动面塑美学上的区别,让人在浓艳中感受到一种深藏的悲伤,如图7-71～图7-73所示。

图 6-71

图 6-72

图 6-73

本章小结

民俗是人民传承文化中最为贴心的部分,劳动时有生产劳动的民俗,日常生活中有日常生活的民俗,传统节日中有传统节日的民俗,社会组织有社会组织民俗,人生成长的各个阶段也需要民俗进行规范。适应民俗需求诞生的民间美术形态,时至今日依然在焕发光彩。

课后思考

1. 民俗文化的特点是什么?
2. 如何看待民俗文化对于民间美术的影响?

第七章

民间美术的创作实践

学习目标与知识要点

本章为实践教学的重点部分,通过对创作时面临的具体问题进行翔实的过程分析与重点提醒,结合课后的创作习题,帮助学生建立起切实可行的操作技能。

课前引导

学习民间美术诸多知识的目的在于最后要将其应用于我们的日常生活与生产活动中。民间美术是创造美好的形象、创造合理的构图、表现装饰性的色彩和风格等有机的组合,它们之间既互相联系又各自发挥着自身的作用。如果说造型给人以直观的形象感受,构图给人以美的结构感,色彩给人更多的是感官刺激,风格则是艺术特征的展现。

民间美术的类型多样,工艺技法更是多样,它的创作既是一种复杂的精神活动,又是一种身体力行的艺术实践过程,包含着对艺术传统的继承与理解、对生活的观察与感受、对原始素材的积累、对美学规律和表现技法的掌握并应用等几个方面的内容。其中,对生活的观察与感受和对原始素材的积累是在日常生活中逐步完成的;而对美学规律和表现技法的掌握则必须通过系统的学习与训练。

第一节　民间美术创作素材的积累

一、民间美术的临摹

（一）临摹的目的与意义

在漫长的历史发展中，人类文明经历了生成、积淀、整合、定型，逐渐形成各自的民族文化和艺术风格。其中，民间美术作为特定的艺术形式，以其深入性地切合生活和大众化的使用规模伴随了人类文明成长的全过程，形成了丰富而又独特的艺术风貌。

随着文明的进步，人类的生存环境不断改善，精神层面的需求逐步增多，民间美术也在不断变化和创新中，从没有拘泥于某种固定的形式，也没有停止向新的领域开拓发展。如果想要真正掌握民间美术的创作知识与技巧，就要通过临摹来继承和借鉴我国乃至世界其他民族优秀的传统文化。

系统地学习各种民间美术的构成形式与制作工艺是对其继承和发展的基础。临摹是继承与发扬民间美术形式的有效手段，通过临摹可以感知古代匠人们将自然形态、特定的表现方法与形式美法则三者相契合创造出完美艺术形象的经验；从中可以了解、掌握各种民间美术形式的构成规律，学会从传统经验中发现美、表现美，最终达到创造性地发展民间美术的目的。

通过临摹，可以了解不同材料、工艺、技法在剪纸、刺绣、漆艺等民间美术形式中所形成的装饰效果，这其中对临摹对象的造型艺术手段、结构处理方法、色彩运用技巧和工艺表现形式等要认真分析、理解和学习；通过临摹可以分析不同时代、不同文化、不同审美意识影响下所形成的艺术风格，可以发现民间美术传承、发展的脉络，从而把握民间美术的内在精神。

通过临摹还可以理解不同环境、条件、地域所形成的典型特征，可以以更为广阔的视角全方位地审视前人留存的各个时期的艺术作品，进而从文化史的层面上理解民间美术自身蕴含的显性的、特定的审美元素以及制作工艺背后隐性的、深层的文化内涵。

（二）民间美术临摹的方法

民间美术的临摹大致可以分为现场临摹和参照临摹两种形式。

1. 现场临摹

由于民间美术大多是实用器物或者与建筑艺术融为一体，所以最好的临摹形式是进行直观临摹。由于不同时代、不同地域的民间美术大都是依附于特定的材质、工艺手段而产生和存在的，所以随着时间、环境的变化，有些民间美术作品会出现不同程度的模糊、破损等现象，一些色彩会出现不同程度的褪色、变色。在临摹时可根据物理、化学等相关知识，并参照同时期的文字介绍或保存较好的相关作品，分析其造型和色彩变化的原因和程度，尽量准确地再现临摹对象的本来面貌。现场临摹既可以多角度、多视点、详尽入微地观察对象，还可以感受现场气氛，了解不同材质的特征和制作特点，更好地研究特定作品

的艺术特征和处理技巧。

2. 参照临摹

现场临摹虽然可以客观而全面地感受民间美术作品的艺术魅力,但是受知识产权或文物保护等诸多客观因素的限制,操作的难度比较大,现在多采用参考照片或者印刷品的形式完成临摹。这种临摹方式虽然缺少现场的感染力,但是在对民间美术美学规律的感受和表现技法的继承上与现场临摹没有本质的区别。参照临摹既可以帮助理解、学习优秀民间美术作品的造型以及构图、色彩的处理方法,又可以帮助了解不同地区、不同时期民间美术的风格特征和发展特点,是与现场临摹一样行之有效的学习手段。

二、民间美术的写生

(一)写生的目的和意义

传统的民间美术作品往往采用的是"父子相继,手口相传"的传承形式,后人似乎不需要创新与创造。可是存留至今的民间美术作品并没有表现出一成不变的惰性,相反却在时代发展的过程中显示出了与时俱进的鲜明特点,这与广大艺术工匠自身主动求索的态度息息相关。

古代匠人并没有停留在前辈的基础上裹步不前,反而在对生活的仔细观摩中继续着艺术绵延的里程。这种进步里面写生的作用意义重大。

写生与创作原本一体,不可分割,写生是为了创作采集素材,创作要体现写生素材的实质。在写生过程中,始终围绕的是物象的精神面貌和个性特征。民间美术作品的造型与色彩是设计出来的,是源于生活又高于生活的艺术创造,并非是匠人空穴来风的主观臆造。

匠人是通过对生活中形形色色自然物象的描绘,经过形象思维,根据装饰变化的多种手法来完成艺术创作的。经历的是先把自然物象描绘出来,然后再变化成具有形式美感的创作过程,也是由自然形态到装饰形态、由具象到抽象的过程。这就要求设计者要有扎扎实实的专业基本功,有敏锐的观察力和丰富的想象力。

写生是民间美术创作过程中的基础部分:写生有助于帮助了解自然物象的生长特点、结构规律,从而帮助掌握物象的形体特征和精神面貌;写生可以增加头脑中的记忆形象,帮助完成创作素材的影像积累,提供艺术创作的原始依据;写生可以有效提高设计者的造型能力、思维能力、表现能力和创造能力。

(二)民间美术写生的方法

民间美术的写生与创作是相互联系的整体。写生是创作的必要条件和依据,创作是写生的必然结果和目的。写生就是要为变化做准备,因此写生的时候不能只满足于以直观感觉把对象描画准确,而是要带着装饰的眼光去认真观察、分析、认识和理解,并充分发挥想象,然后有选择性地、有侧重点地进行描绘,为随之而来的创作铺路。

民间美术自身的艺术特点使得其写生的目的与其他艺术形式具有明显的区别,因为写生的目的不同,要求不同,方法也因此有所不同。它通常强调以勾线为主,要求用概括、简练的线条准确地表现对象,注重对物象轮廓结构的具体交代和气质神韵的准确表现,用色简单

热烈,忽略对光影、明暗的处理。

可以说民间美术的写生是从整体入手,逐渐深入细部,是准确、完整、细致地描绘对象的全貌,既写形又写态。写生是创作的依据,所以要注意提炼艺术创作时需要重点突出与强化的形象和特征,必须细致地观察对象的生长规律、结构关系等要素,特征要鲜明突出,选择角度和姿态以及构图、造型等要得体适中。

1. 操作时首先要突出特征

突出特征是从现实物象自身的生长规律或结构特点等角度出发,如形体轮廓、表面纹理等,发掘出代表其自身特点的典型特征。忽视自然形象所存在的繁、杂、乱,只保留和突出具有强烈特征的、美的、精彩的部分。例如进行剪纸创作的植物写生时,不能只关注植物的茂密和繁杂,还要通过细致深入的观察、理性的分析,发现其枝叶生长的规律和秩序等。这就要求写生时的角度应该以便于表现对象特征的侧面和正面为宜。

2. 注意表现结构

写生对象的形体结构是其本质的支撑,对表现物象的基本结构观察与表现不准确就会出现"画虎不成反类犬"的尴尬局面。只有正确掌握物体的内在结构,才能完善、生动地表现对象。

3. 强调动态

动态是物象自身的运动轨迹,可以直观反映物象的精神面貌,表现物象的整体感觉。例如运动中的人体和风中摇曳的树枝,都会给人直观且强烈的视觉感受。写生时要注意观察物象的运动规律,要善于捕捉动态的瞬间变化,要自然贴切、生动感人。

4. 提炼概括

自然中的物象往往不是孤立存在的,而光与影的变化也会强化其繁、杂、乱的感觉。写生时必须有目的地对描绘对象进行概括、删减、提炼,强化美学特征明显的部分,弱化或者删减相对不和谐并缺乏美感的部分。

第二节　民间美术创作的方法

民间美术起源于远古时期,至今残留着很多远古文化的记忆。在人类文明的早期,人类无法完成高难度的艺术创作,所以很多简练概括、带有抽象意味的造型是当时艺术创作的主流。

此外,民间美术的设计者和服务对象都是普通民众,他们往往没有接受过高深的教育,艺术审美停留在简单、直接的范畴,喜好艳丽直白的艺术表现方式,所以民间美术作品中少了很多礼教的拘谨,更多地具有普通劳动人民单纯、质朴、热情和无拘无束的张力。工匠们依据不同的设计目的对客观存在的物象进行艺术的提炼与加工,创作出个性鲜明的艺术作品,这种个性鲜明主要包括变形与变色两方面的内容。

一、无处不在的变形

变形是指根据不同的设计需求对写生得来的自然物象进行整理与变化,将物象按照创作意图与主观感受进行夸张取舍、提炼概括,有效地突出物象特征并适当增添情感成分,从而使经过变形后的新形象更新颖、更感人。民间美术的变形是一种艺术的创造活动,需要设计者进行多方面的艺术思考并充分发挥想象力。

民间美术的变形其实是对事物的表象特征从感知认识到理性认识的升华过程,也是由量变到质变循序渐进的发展过程。民间美术的变形是在写生基础上完成的,变形过程中要注意所表现对象的形体特征与动态,要对其加以夸张变形,使形象更具典型化、艺术化,符合装饰所特有的视觉语言,同时还要注意造型与造型之间的组合关系,要尽量表现秩序化的装饰构成美。

具体创作时要注意造型的自然、比例的适度,不能为变形而变形,要使变化的形象比原来的形象更典型、更概括、更有趣味。

民间美术基本有两种变形的形式,即写实变形与写意变形。写实变形以写生得来的自然形态为基础,稍作概括处理,保留物象原有的生长规律、结构特点等本质特征。变形后的物象接近其自然形态,具有写实风格,如图7-1～图7-4所示。

图 7-1　　　　　图 7-2　　　　　图 7-3　　　　　图 7-4

写意变形是指变形后的艺术造型离现实形象比较远,变化的程度比较大,是对原有物象的一种具有特殊艺术情趣的重构。这一过程是在原始素材积累的基础上,运用形象思维法则,根据装饰变化的美学规律来完成的。

写意变形与写实变形一样也是来源于自然形态,其区别在于写意变形不追求形象的真实感,而是追求形象的鲜明性和艺术美感,注重从实到虚、从具体到抽象的变化,如图7-5～图7-11所示。

(一) 民间美术变形的方法

变形的方法因人而异,因表现形式而不同。但是民间美术最常见的变形处理是通过概括简化与夸张添加,使作品呈现出不同的艺术面貌。

图 7-5　　　　　图 7-6　　　　　图 7-7

图 7-8　　　图 7-9　　　图 7-10　　　图 7-11

1. 对写生形象进行概括和简化

在视觉艺术中,任何形式的表现都是建立在对客观事物的概括与简化提炼上。作为实用美术范畴的民间美术更是强调将素材去繁就简、去粗取精,强调将自然形象中繁杂的结构纹理变化概括和简化为单纯、统一的简洁形象,尽量用朴素、简洁的艺术语言表达丰富的内涵,使形象刻画更典型和精美。

概括也叫归纳,简化也叫省略,是指将物象繁复多余的部分去掉,只保留能显示其主要特征的部分。概括和简化的目的是为了主题更加突出,从而抓住所要表现的事物的主要特征,更明确地表现事物的本质美。这里需要注意的是简化不是简单化,概括也不等于概念化。概括应该是从繁杂的客观世界中提炼出更有表现力的内容。

动物装饰图案就是简单截取动物的外形特征,将形象内部结构的纹理全部简化,只保留最主要的能表现形体或者动态特征的部分轮廓,对其强化处理形成装饰特征鲜明的影像效果,如图 7-12 和图 7-13 所示。

另外一种概括是把形象内部结构的纹理变化用面的形式加以归纳,形成大小不同、变化有序的装饰感；或者将内部结构和纹理变化等简化为规则或不规则的线条,使作品中的线条既起结构作用,又起装饰作用。

例如将写生图形作抽象化、几何化的概括处理,就可以使图形具有明显的装饰趣味。也可将整理后的纹理与某些几何形状有机地结合在一起；或根据深浅不同的层次变化,用垂直、水平的几何描绘手法进行处理,都可以起到很好的装饰效果,如图 7-14 和图 7-15 所示。

图 7-12

图 7-13

图 7-14

图 7-15

2. 对概括处理过的图形进行夸张和添加

夸张是在概括与简化的基础上对表现对象的特征,包括结构特征与表情特征进行强化处理,使所要表现的对象本质美得到加强。例如在动物装饰图案中,表现天鹅要夸张其颈部修长、体态高雅的特点,表现猎豹则要强调其矫健的腰肢美感。具体实践时还可以打破自然形象本身的各种比例关系,如透视比例、长短比例、多少比例、大小比例等,从而表现突出的、个性化的造型。

添加也是变形设计常用的手法,一般是指在表现对象上添加自然形态中不具备的纹样或形象,目的是赋予形象以新的寓意,增添作品的想象空间与装饰趣味,以补充或丰富造型

效果与表现力。

民间艺术中的布艺老虎和剪纸兔子,其身上就添加了花纹与植物纹图案,看起来极具装饰美感。添加的手法形式多样,有"寓意性添加""联想性添加""肌理性添加"等多种形式。描绘时,可以根据不同的表现形象,选择有代表性的、特征鲜明的部分加以添加整理,以形成有大小疏密变化的、有主次之分的形体,如图 7-16 和图 7-17 所示。

图 7-16

图 7-17

3. 充分运用点、线、面作为表现手段

民间美术与其他艺术形式一样,需要用点、线、面的形式来体现艺术形象。点、线、面的应用涵盖立体和平面两个范畴,是最基础的艺术表现手段。点的大小、方向,线的软硬、曲直,面的方、圆形状,每一个微小的变化都会给人带来不同的视觉效果及心理感受。

理解点、线、面的用途和意义,运用点、线、面的艺术特点表现对象,注意研究造型的组织构成以及形式内涵的虚实变化,通过不同线的运用、面的对比、肌理的变化,可以使作品结构清晰、层次丰富,表现出更好的美学意味,如图 7-18 所示。

图 7-18

(二)民间美术变形的技巧

1. 强化影像效果

影像效果是指包括民间美术中实体形象边线轮廓在内的影像部分的总体特征。处理影像效果时一般运用概括变形的手法,具有剪影般的艺术效果。强化民间美术中的影像效果不仅可以表达物象的造型特征,同时也对构图的虚实对比、图底衬托、主次呼应等起到协助作用。民间剪纸、石刻、木刻等,均是很好的影像效果运用的范例,如图 7-19 和图 7-20 所示。

图 7-19

图 7-20

2. 巧妙运用结构动态线

结构线是指物体的结构组合关系,动态线是指物体运动的轨迹。有时结构线就是动态线,例如蛇的脊椎线既是结构线,也是动态线。在民间美术的表现中,巧妙运用结构动态线可以增添节奏与韵律的强度,进而可以增强作品的视觉冲击力。因此,围绕结构动态线进行变形创意,巧妙地对其加以表现会使画面在严谨的结构关系中表现出活泼灵动的动态美感,如图 7-21 所示。

3. 巧妙利用图与底的反衬

图底反衬也叫正负形的互相转换,一般使用在平面的民间美术作品中,主要是指作品中作为表现主体的图与作为背景的底相互衬托、各自成像。在创作时可以大胆地颠倒图与底的关系,以期获得意外的视觉效果与美感,给人以出奇制胜的感觉。

中国传统的民间美术中对于图与底的反衬有着精彩的演绎,例如太极的阴阳鱼图案,这种形式可以增加图案的逻辑性与智慧性,形成美好的趣味体验。

4. 夸张形体的比例

夸张形体的比例有拉长与缩短两种形式。拉长即将所表现的物象比例关系夸张拉长,拉长的程度视艺术效果和主观感受而定。拉长比例有助于表现物象的挺拔舒展,或抒发激昂飞扬的情怀,图 7-22 ~ 图 7-24 所示中国画像石、民间皮影和图 7-25、图 7-26 所示木雕、石雕的造型,就是借助拉长法而生发出不凡的艺术魅力。

图 7-21

图 7-22

图 7-23

图 7-24

图 7-25

图 7-26

缩短即将被表现物象的比例缩短,制造敦厚短粗、憨态稚拙的审美感觉。缩短比例形象质朴,有广泛的群众基础,在民间美术中被广泛运用,如图 7-27～图 7-29 所示民间泥塑、布

艺、剪纸等。

图 7-27　　　　　　　　图 7-28　　　　　　　　图 7-29

5. 发挥反逻辑思维的特长

为了制造新奇怪异的效果，现代民间美术设计时经常创造性地将违反逻辑的形象拼合在一起，各图与形间虽风马牛不相及，但是又具有将错就错、歪打正着的荒诞美感。反逻辑思维需要借助发散型与反向型的思维方式，使组合出现貌似荒谬、实则引人遐思，放射出想象丰富的异彩。

6. 渲染浪漫主义情绪

民间美术变形是为了采集物象的精华，打破时空的界限，将美好的、富有表现力的形象通过剪裁组合在一起，构成"日月同辉，鱼鸟齐飞"般的浪漫画面。

浪漫主义的装饰变形用感觉的真实取代现实的真实，用艺术的合理替换生活的合理，出人意料的表现效果会打破人们约定俗成的欣赏惯式，刺激人们的视觉，创造出一个亦真亦幻、充满激情的艺术世界，如图 7-30 所示。

图　　7-30

二、千变万化的色彩

民间美术的色彩是一种主观化、创意化的色彩，讲究色彩的装饰韵味和个性基调，对表现作品的意境、气氛和思想感情都有十分重要的作用。

色彩装饰韵味和个性基调的确定既可以从民间美术的表现内容和使用功能出发，例如表现海滨的图案一般会以蓝色系为主；也可以根据设计师的设想，完全从装饰和美化的角度去考虑。

（一）民间美术色彩的来源

色彩表现是民间美术的精彩之处，好的色彩可以增添作品的魅力和张力，帮助艺术品产生装饰性的艺术感染力。民间美术色彩的来源主要有以下三种形式。

1. 来源于自然的色彩

自然界呈现给我们一个五彩缤纷的世界，蓝天、绿树、黑土、红花以及四季变换时自然景物的色彩交替，都为我们提供了丰富的配色源泉。这些色彩搭配和谐而有序，可以带给我们无限的灵感。例如选择一种自然色彩的组合运用到民间美术作品中，会产生亲切随和的艺术效果。

2. 来源于绘画艺术的色彩

绘画艺术是很好的配色源泉，它的色彩表现或含蓄冷静，或热烈丰富。这种源于世界各国不同文化精神的色彩表述已经被提炼归纳，传承数千年，其配色或古朴淡雅，或浓郁华贵，有着鲜明的个性和风格，对其进行借鉴可以帮助设计师快速准确地完成色彩方案，表现创作意图。

3. 来源于大众喜爱的色彩

一般来说普通百姓追求浓艳、热闹、喜庆的气氛，很多色彩通过联想与抽象、假想相结合，有着繁杂而又丰富的象征意义。例如红色象征喜庆与吉祥，黄色象征皇权、富贵、丰收和喜悦，桃红、葱绿的组合象征青春年少……迎合百姓的色彩喜好可以表现质朴的色彩特征，体现简单热烈的情感和单纯的价值观。

（二）民间美术用色的技巧

1. 确定色彩基调

色彩基调就是指画面中色彩的基本色调，也是画面的主要色彩倾向，给人以总的色彩印象。色彩基调对于表现主题、塑造形象、构成意境有着重要的作用。

民间美术的用色一般比较繁杂，色彩间的对比和冲突也比较强烈，因此画面中必须表现一个主要的色彩基调，特别是在多种颜色的画面上更要注意突出色彩的主色调，注意画面色彩相互呼应，使画面具有协调统一的整体美感。

民间美术的用色要根据不同的表现内容和情感表述主题确定一个总的色彩基调，这个基调是为主题思想服务，并与图案等内容紧密配合，使各种色彩在整体中变化，形成繁杂中见统一的色彩感觉。

2. 划分色彩的主次关系，综合运用对比、调和的手法

民间美术的色彩具有丰富而热烈的艺术特点，因此用色时必须注意划分色彩的主次关系，避免形成杂乱无章、花哨混乱的色彩感觉。

一般将民间美术的色彩划分为主题色、陪衬色、点缀色三种类型，其中主题色是作品中主要纹样的色彩，面积大且色调对比鲜明；陪衬色是衬托主题色的颜色，常常与主题色形成色彩对比关系；点缀色又称装饰色，使用面积较小，主要在主题色与陪衬色之间穿插点缀，用于调和过于强烈或虚弱的对比关系。

主题色、陪衬色和点缀色在民间美术作品中相互对比与调和，共同构成精美的画面。具体设计时可以用小的对比来调和色彩，增加作品的活泼感；用大的对比强化主要形象的色彩感觉，达到突出主题的目的。

3. 注意丰富色彩的层次关系

民间美术的色彩层次特别丰富，可以渲染出华丽的效果和表现精彩的细节，强化作品的艺术感染力。色彩的层次关系受色彩的明度对比和纯度对比的影响，一般来说暖色、亮色、纯色和大面积色具有前进的感觉；冷色、暗色、灰色、小面积色具有后退的感觉。具体用色时既要注意色彩的明暗、浓淡，以及色相之间变化的丰富性，又要注意色彩间的相互呼应协调，以期达到丰富色彩层次的效果。

4. 强调塑造色彩的空间感

民间美术色彩的空间塑造是在丰富的色彩层次上完成的，可以形成空灵透气、精致细腻的色彩感觉，具体设计时可以从底暗花明和底亮花暗入手。底暗花明也称深底浅花，是指光源在主体形象前面，形成主体色彩明亮而背景色彩昏暗的空间感；底亮花暗也称花深底浅，是指光源在主体形象背后，形成主体色彩昏暗而背景色彩明亮的空间感。

5. 巧妙利用色彩勾线，丰富色彩表现语言

色彩勾线是指用金、银或者其他与形体色彩相异的色彩勾勒形体轮廓，可以利用勾线形成的色彩对比强化形体特征。色彩勾线是一种有效的色彩调和手段，可突出线条感觉，用色灵活自如，可以根据设计要求将互不相关的色块用同一色相的线条连接起来，也可以用不同色相的线条将颜色接近的色块区分开，表现出强烈的装饰效果。

6. 灵活运用色彩表现技法，丰富色彩肌理

民间美术色彩表现的技法多样，最常用的是晕染法、退晕法、肌理法和透叠法。

(1) 晕染法也称渲染，是将各种颜色由深到浅、由浓到淡渐次调和，用颜色的渐变使形象产生明暗、体积和层次。晕染表现色彩时不受特定光源的限制，一般是根据构图的轻重、配置的明暗、形象的排列组合确定明暗关系，画面效果优美而柔和。具体设计时要注意形象的结构和明暗关系，由暗部开始，层层晕染，使形象产生由浓到淡、由明到暗的色彩变化。

(2) 退晕法是我国传统民间美术中常用的表现技法，即寻找色阶（明度）的变化，用色彩的浓淡变化使形象产生明显的色阶。退晕法是根据纹样的结构分层平涂，可以用一种色彩，也可以用多种色彩，使纹样逐渐加强或减弱。退晕的色彩具有较强的节奏感，即使用

色不多，也可以使画面显得富丽而华贵。

（3）肌理法是将不同材料固有的质感与色彩结合运用，使色彩产生各种物质感觉。

（4）透叠法是一种色彩组合关系的变异，主要是通过两种或两种以上的形态做整体或局部的前后重叠，具体设计时可以将前面的形态做透明体处理，即透过前面的形态看到后面的形、线、色，并因此形成第三种表现形态。这一新的形态可以加强、丰富、充实造型的表现力，使之具有较强烈的时空感。

民间美术的这些色彩表现技法可以相互结合，有助于表现丰富而细腻的色彩肌理，产生出新的装饰趣味。

第三节　民间美术的构图设计

"所谓构图，就是把一个人的思想传递给别人的艺术"（米勒）。构图是为艺术作品的表现意图而设计的整体框架，即在画面上按照表现意图而设计的总体排列形式，包括主次、虚实、疏密、空间、对比、呼应、调和、衬托等关系。民间美术的表现形式呈现多元化，艺术构成也是复杂多变的，在创作过程中，常常是集多种构图于一体，使作品呈现出多样化的形态特征。

民间美术的构图是将形状、色彩、材质肌理等若干视觉形式要素，根据题材和主题思想的要求，按一定的结构有序地组合布局，构成一个协调的、能传达一定内容和情感的有机整体。构图可分为平面式构图和立体式构图两种形式。

一、平面式构图

平面式构图是利用线条、色彩、纹理等要素将画面进行平面化处理。需要表现的造型主体与背景都在同一层面上，利用线条、色彩、纹理等平面装饰绘画语言来构成画面，通过面积、色彩、造型等对比来表现主体，具有强烈的装饰意味。

平面式构图一般采取平视的角度，即作者的视点与表现对象立面垂直，所有形象都处于同一视平线上，不受透视规律限制，可以上下左右无限伸展。这需要我们在创作时运用散点透视法将平面展开，使各造型主体相互适形排列，互不遮掩，以求气韵的贯通与形象的完整。常见的平面化构图表现形式归纳起来可概括为九种类型。

（一）横带式构图

横带式构图一般存在于壁画或者年画的创作中，它的特点是画面以横向展开的形式来表现，并且根据使用的需要可随意延长，也可以依照内容的需要或故事情节的发展来决定画幅的长短，如图 7-31 所示。

（二）多层式构图

多层式构图形式在民间剪纸艺术中比较常见，常以竖幅形式出现，由画面下方开始往上依次按照空间关系由近及远层层递进，从而展现了多层次的空间变化，如图 7-32 和图 7-33 所示。

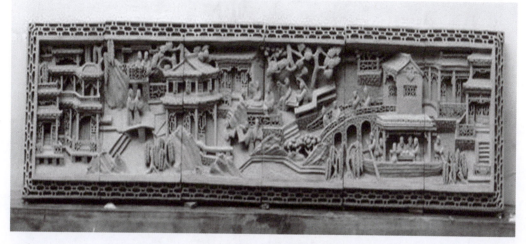

图 7-31

图 7-32

图 7-33

（三）满幅式构图

满幅式构图最常出现在装饰图案的创作中，几乎涉及民间美术的所有设计领域，其特点是在画面中绘满图形，只保留很少的空白来区别形象和做透气之用，具有充实饱满的艺术特点，如图 7-34 所示。

（四）散点式构图

散点式构图就是将要表现的形象平置于画面中，不做焦点透视的真实空间处理，不受特定的时空角度限制，带有很大的随意性和自由性。

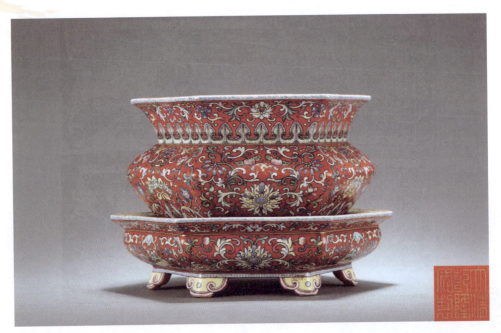

图 7-34

(五) 格律式构图

格律式构图是指以九宫格、米字格、田字格等作为构成骨架,将所要表现的纹样分别置于骨架中,达到意境情调上的"异质同构",从而带给人们异样的复杂感受,如图 7-35 和图 7-36 所示。

图 7-35　　　　　　　　　　图 7-36

(六) 适合式构图

适合式构图要适合边线轮廓的形状,如构图为圆形、菱形或三角形,则内部形象皆要适合并依序组合成圆形、菱形或三角形,具有完整、舒适、饱满的装饰美感。

(七) 对称式构图

对称式构图是最古老、最常见的构图形式,广泛存在于民间美术的诸多类型中,可以轻易形成秩序、稳定的艺术美感。

(八)平衡式构图

平衡式构图强调的是在图形与图形之间建立视觉上的动态平衡,相比较对称式的静态平衡更具有灵动的韵味。

(九)放射式构图

放射式构图是指在画面中设置一个或几个视觉中心,将其他纹样围绕视觉中心做放射状排列,在画面上形成一个或多个视觉焦点,从而形成主次分明、动感十足的放射式画面。

二、立体式构图

立体式构图是在平视的基础上发展起来的,其视点高于或低于物象,可以看到物象的顶端和侧端,比平面式构图视觉上展开的领域更广阔。

中国早期的民间美术是运用散点透视的原理,将画面形象做立体表现,使造型在视觉上具备一定的空间感。后来随着世界范围内的文化交流与融合,西方艺术的透视原理开始渗透进来,很多民间美术开始在作品中表现出真实而清晰的空间感,如图7-37所示。

图 7-37

第四节 民间美术的分类表现

一、具象作品的创作

具象造型是指以自然界中真实存在的客观形象为表现题材,经过夸张、变形等艺术手法的加工而创作出的民间美术作品。它是人们从具象的自然形态中美化、创造出来的,在民间美术设计中占有显著地位。具象造型的民间美术在设计时一般需要摆脱纯自然形态的束缚,用归纳手法来获取自然形态,用夸张等手法创造出新的艺术形态,运用对比、均衡等手法使其具有装饰的美感。

具象民间美术作品根据表现对象的不同,大致可以分为植物类、动物类、人物类、景物类四类。

(一) 植物类民间美术的创作

植物普遍存在于我们生活的自然环境中,净化和美化着我们的生存空间。随处可见又千姿百态的自然植物为民间美术的创作提供了丰富的灵感和素材,是民间美术中装饰图案最常见的表现题材,梅映寒窗的木雕、花蔓纠缠的刺绣伴随了我们数千年的岁月。在创作、立意、构思时应重点考虑以下几个方面。

1. 依托灵感,深入挖掘表象下的深意

植物与人类生存息息相关,从生物学到人文观,都与人类建立了广泛而深入的联系。这些或姿态各异,或百媚千娇的植物可以随时激发人们对生活的热爱。例如盛开的牡丹可以引发关于富贵的无限遐想;迎风挺立的松柏则给人坚定、果敢、高尚的情感暗示。

植物所蕴含的丰富的人文情结往往会激发我们创作的灵感,如果能及时捕捉转瞬即逝的灵感,强化由此而引发的创作欲望,挖掘生活素材的本质,层层展开、逐步深化,就可以创作出感人的民间美术作品。

2. 分析植物特性,有目的地进行取舍

植物都有特定的生长动势和姿态,自然而优美的态势是需要艺术化地表现和再现的。同时,不同植物有不同的生长规律和形态特征,确定强调、夸张哪些典型部分,突出不同植物鲜明的个性特征,是在植物造型创作的构思阶段必须明确考虑的问题。

3. 确定造型的骨架,在画面中构形布色

千姿百态的自然植物本身蕴藏着独特的形式美感,注意发现这些因素,以抽象化的形式和结构体现在具体的创作中。要以抽象或隐形骨架为先导,明确骨架关系,均衡画面布局,构造出具体的装饰造型,确定与之相应的、和谐的色彩组合关系。

4. 造型的整体布局要恰当处理,详略适宜

在植物类民间美术的创作中,要以主题突出、层次分明为标准,要将对主体图案的详尽描绘和对次要图案的简略处理恰到好处地联系起来,体现出变化统一、适度平衡的形式美的规律。

(二) 动物类民间美术的创作

动物是在生物学基础上与人类联系最为紧密的物种,已经广泛介入人类生活。无论是盘旋在影壁上的蝙蝠,还是伫立在门口的石狮,乃至孩子们手中憨态可掬的泥猴、布老虎,动物类民间美术已深入百姓生活。在立意、构思时要注意以下几个方面。

1. 区分性格,强化个性

自然界不同动物的个性特征是构思动物造型时必须明确区分并重点强调的要点,这是动物形象体现形态交流和信息传递实质的关键。

2. 简化形体，突出动态

不同动物的形体存在着差异，所以要规整外形，净化结构，要提炼特定的形体特征，使其典型而突出。例如通过简化细节，强调自然动物或肥硕丰满，或秀丽灵巧的形体特征。同时，不同动物又有不同的运动方式和规律，这是动物个性区别的另一个重要方面，动物个性的强化是动物造型设计常见的装饰手法。

3. 发挥想象，丰富联想

依托特定动物的自然特征，大胆突破原有自然形态的束缚，将各种符合形式美法则的视觉元素和美好意愿相结合，使典型化、装饰化的动物形象更加生动有趣、韵味无穷。通过另类事物的多方想象和经验判断，触发丰富的联想，可以促进对新的装饰形式、艺术语言的探索和思考。

4. 寻求情感支持，强调拟人化

动物的一些性格特征与人性极为相似，在进行民间美术创作时，可以有意识地强化特定动物的某种性格特征，弱化其他性格特征，做适宜的拟人化处理，使动物的形象更加丰满且富有亲和力。

（三）人物类民间美术的创作

随着人类认知与改造世界能力的增强，人的自我意识开始膨胀，以人为主的民间美术形式开始大量出现，如寺庙里的关帝像，年画里的社会风情。用人类自身作为艺术表现的主要对象，能阐述某种特定的装饰意味或精神内涵，传达独特的情感寓意和审美观念。在立意、构思时要注意以下几个方面。

1. 把握形态特征，强调个体区别

人类有着区别于其他物种的显著的形体特征，这是人物类民间美术创作时必须注意的基本造型要素。由于种族和地域的不同，人类又有着鲜明的群体区别，即使同一种族的不同个体，也会有显著的个性差异。因此，正确区别和理解特定人群的总体特征、特定人物的个体特征，是准确表现人物艺术造型的前提。

2. 注重动态刻画，捕捉视觉美感

对动态特征的准确把握可以使人物造型生动优美，富于活力。不同的运动状态呈现出不同的体态特征，不同体态的稳定或失衡体现着诸多力量的分配关系。敏锐发现和捕捉不同人物动态中所蕴藏的丰富视觉美感因素是人物类民间美术创作的本源之一。选择典型动态，强化特定动态的典型美感，可以使人物出现自然生动的视觉效果。

3. 用美学眼光理解形体，对人体比例适度夸张

人的形体特征是民间美术进行艺术创作的重点，无论采取什么造型手法和形式，对形体的分析、理解都是艺术化地表现特定人物的关键。创作时尽量以主观化的装饰形态表现自然形体，着重表现人物的形体特征，突出装饰人物的形式美感。

对于作品中人体比例关系的确定，不像写实绘画要求得那么严格，在人物造型的创作过程中，可以根据实际情况和美感要求，突破实际比例的限制，进行大胆、适度的夸张。

4. 定格瞬间情绪，突出刻画神情

人的表情变化非常丰富，不同的表情体现着不同的心理情绪。抓住转瞬即逝的典型表情变化，揭示特定人物的心理特征，是人物创作与其他题材艺术表现的根本区别。对于特定表情的表现，要进行强调、夸张、处理和突出，使自然表情出现艺术化的表现倾向。

（四）景物类民间美术的创作

景物是人类视觉中出现的各种自然物象的总称。景物的艺术表现是合乎人的审美需求，并与人的审美理想相统一、相和谐的装饰形态，它突出了民间美术的理想性和趣味性。在立意、构思时要注意以下几个方面。

1. 表现典型景物，区别不同场景

随着气候的不同、季节的更替，自然景物呈现出千变万化的面貌。不同环境中的景物面貌是构成特定场景总体气氛的个体因素，要敏锐捕捉不同场景的典型景物和由此而引发的创作灵感，使不同场景的装饰图案特点强烈、个性鲜明。

2. 分清景物主次，明确整体层次

景物艺术表现的内容是繁杂多样的，因此在构思阶段就要对组成场景的各种自然景象划分主次关系，明确区分主体与附属，建立清晰的整体层次，使景物呈现既丰富多变又和谐统一的视觉效果。在处理层次时，要协调好相互间的对比关系，使之井然有序、错落分明，形成变化丰富的画面效果。

3. 灵活运用散点视觉，创造新奇画面

民间美术的主观创造性决定了景物在时空关系的艺术表现上具有很大的自由性和随意性。将不同时间、不同地点看到的不同景物有秩序、有条理地组织在同一画面中，会给人以新奇的视觉感受。

4. 强调视觉美感，注重意境表达

人类有着渴求完美的审美倾向，希望感受尽善尽美的意境，因此追逐视觉美感的装饰手法可以在民间美术中广泛应用。风景的创作也可以迎合人们的美好理想，将多种同质或异质的形象组合在一起，突出自然景物本身所不能呈现的理想、浪漫、完美的意境。

二、抽象作品的创作

所谓抽象，就是指从千变万化的事物中舍弃个别的、非本质的属性，抽离出共同的、本质的属性。抽象是针对表现自然形态的具象形象而言的，是以提炼、净化自然形态的视觉美感的本质为特征，以抽象的点、线、面直接构成艺术作品，完全表现主观意味的装饰性。这种表现形式最常出现在纺织与编织类民间美术中。

1. 几何形抽象

几何形抽象是指作品构成的形象和组织，以抽象的点、线、面为基本造型元素，按照一定的方向、角度、距离有规则地用排列、交错、重叠、连续等方法构成的艺术形式。这类创

作要注意表现造型之间结构的严谨性,要运用规律化、秩序化的形式美法则处理形态间的位置、形状、面积和层次关系,既要突出几何形抽象的规整特征,又要避免单调、刻板的视觉印象。

2. 自由形抽象

自由形抽象是指按照特定的形式美规律,以抽象的点、线、面为基本造型元素,用随意的构图形式、丰富的色彩组合和灵活的处理手法创作出自由抽象化的造型和组织结构,从而营造出灵活多变的视觉效果和轻松浪漫的整体气氛。

具体创作时要强化其自然、灵巧的艺术特点,突出其动感特征,要注意整体动势的走向和各种对比因素的巧妙处理,既要活泼自由,又要避免杂乱无章。

第五节　民间美术的风格化表现

在不同时期,由于文化思潮、审美趋向和社会生存状态的影响,民间美术的表现形式会呈现出不同的风貌。它们一方面沿着各自的传承脉络发展,按照形式法则不断完善,经历着兴衰互替;另一方面又汲取了多样的形式因素,不断形成你中有我、我中有你的艺术特征,从某种意义上来讲它所承载的内涵和形式是丰富多彩、灵活多变的。

一、写实风格

相对写实的艺术造型是人们从自然形态中提炼、美化、创造出来的新形象。这种风格忠实于客观物象的自然形态,是对现实对象的浓缩与提炼、概括与简化,突出和夸张其本质因素,具有鲜明的形象特征。早期的民间美术创作具有比较明显的写实化表现倾向,延续至今,也依然是其主要的创作手法。

二、抽象风格

所谓抽象,就是从许多事物中舍弃个别的、非本质的属性,抽取出共同的、本质的属性的过程,简而言之,就是提炼、提取之意。抽象不仅是可感知的,而且是有一定内涵的,即将事物通过提炼,表现为概括性的存在形式,使其既具有原始物象的典型形态特征,又体现抽象简洁的装饰美感。

在人类艺术产生的最初阶段就存在着抽象风格,例如遍布彩陶的涡纹、云雷纹,这些装饰纹样都是以自然形象如花卉、风景、动物、人物等为原形,进行概括、提炼、变形而形成的。纯粹抽象化的表现手法在现代民间美术创作中偶有展现,但还不是主流的表现风格。

三、整体化风格

重视整体关系的风格表现不仅是民间美术,也是一切造型艺术都必须要遵循的艺术表

现方式。整体化就是通过宏观的把握,对事物的原始形象删繁就简、去粗取精,使形象简洁,一目了然,达到高度概括的目的。

整体化的概括不是机械性的简化,而是在进行宏观的概括简化的同时,从微观的角度进行细微的局部艺术效果强化,注重轮廓美、造型美,注重整体的艺术效果。

四、平面化风格

平面化的处理方法自古就是民间美术创作的典型特征。所谓平面化,就是抛弃一切结构、透视、体积、厚度、虚实等立体因素的束缚,只表现物象单纯的轮廓和明确的影像,使加工后的形象具有一目了然的视觉效果。同时,平面化的处理方法虽然漠视物象原有的透视和体积,但平面自身也能表现体积,这是通过平面图形自身所具有的量感来实现的,如图7-38和图7-39所示。

图 7-38

图 7-39

五、程式化风格

所谓程式化,是指抓住某一类物象的基本特征,结合作者本人的审美追求,运用某种规范化的表现手法加以概括、夸张和强化,创造出一种形式感较强的、有代表性的艺术形象,而且这种形象已形成"流行"的趋势。

程式化的表现手法不仅包括再现的客观性内容(如花卉、植物、动物、风景等)以及所表现的主观性内容(如某种情趣、意象、联想、幻想、观念、意念或深层意识等),而且还包括独立于形象的美(如某种节奏、韵律、方向、张力、空间、比例、量感等)。

民间美术本身具有注重传承的个性特点,大体固定的造型和传承千年的寓意,对黑色、

红色、金色的喜好，对对称形式的固守，对传统制作工艺的尊重等，都较好地诠释了艺术表现的程式化，如图 7-40 和图 7-41 所示。

图 7-40　　　　　　　　　　　　　　　　图 7-41

六、理想化风格

中国文化蕴含着深刻的理想化成分，与文化发展相契合的漆艺也不可避免地带有浓重的理想化特点。

理想化就是在创作中可以把多种优美的自然形象的典型特征巧妙地组合在一起，创造出源于现实又高于现实的形象，表达了人们对于美好事物的向往与追求。这种理想化的造型或者集中了不同自然形象的优美特征，或者在组合方式中不拘一格，都具有浓郁的浪漫主义色彩，如图 7-42 所示。

图 7-42

七、寓意化风格

"图必有意,意必吉祥"是民间美术的固有特征。民间美术经常巧妙地运用人物花鸟、日月星辰、风雨雷电等艺术形象,以神话传说、民间谚语为题材,运用谐音、比拟、借喻、双关、嵌字、符号、象征等表现手法,传递福善之事、嘉庆之征等审美意蕴。民间美术发展至今,还在大量延续着这些具有文化内涵的传统,本身的寓意特征就此展现明显,如图 7-43 所示。

图 7-43

本章小结

民间美术的创作离不开线与面的造型、形与色的夸张。丰富的自然形象要经过多种变化的手法才能转化为装饰形象,从而使自然状态艺术化、繁杂物象条理化、抽象感情形象化。在表现技法上要有写实、有变形、有概括,要运用丰富的想象力、灵动的创造力、强烈的感染力创作出赏心悦目的艺术作品。

要想创造出合乎美的规律且与自然美的本质相对应的理想的艺术形象,必须具备全面的理论修养与扎实的技法表现功底,要谙熟设计的流程、变形、变色的技巧与多风格、多手段的艺术表现形式。要通过多次反复的理论整理、设计训练,逐步提高创作能力和制作能力,最终设计出形式明确、造型完善、格调高雅、用色精彩、工艺巧妙的民间美术作品。

课后思考

1. 任选题材做专项训练,要求学生认真思考创作命题的草图设计。
2. 制作草图的同时搜集创作民间美术类型的相关素材,撰写可行性报告。
3. 针对设计方案要求学生思考技法组合,并在实践中验证工艺技法的恰当性与可行性。
4. 作品展示,深入分析自己的设计理念,注重个人的体验与感悟。

第八章

民间美术的发展现状与前景展望

学习目标与知识要点

了解民间美术未来的发展发向,明确学习民间美术的目的是为了更好地继承与发扬。

课前引导

艺术的发展离不开技巧的支持,但是并非所有的技巧都可以成全艺术。民间美术是直接来源于人民大众的美术形式,也是相对于宫廷艺术、文人艺术而存在的,具有明确的原发性。阶级社会的特点是划分阶层,意识形态范畴的艺术也被强行划分了尊卑,民间美术因此被视为粗鄙庸俗受到了轻视。

这种观念使得民间美术的发展活力受到损害,许多优秀的民间美术成果不能保留下来,特别是工业革命之后,不适合工业化大生产的民间美术受到了更大的冲击,其凋零的发展现状值得忧虑。

民间美术是中国民俗文化的重要组成部分,其自身蕴含的艺术价值远远超越了民间美术本身。我国的民间美术历史悠久、底蕴丰富,具有极为丰富的哲学、美学、科技学、历史学、社会学和人类学内涵,是中华民族文化的凝集和结晶。

第一节　民间美术传承的意义

民间美术的产生、传播、发展都是与民众的生产、生活方式密切相关的。由于饱受轻视,数千年来民间美术的普及面虽然广泛但是发展一直受到限制。进入现代社会以后,机械化、

自动化的生产方式以不可逆转的形式在世界范围内逐步取代了手工劳动,许多民间美术形式不可避免地萎缩乃至消亡。

伴随着文化交流的频繁,各种审美浪潮涌入城市、乡村,影响着整体国民的文化观念。人们的生活方式和价值观也发生了巨大的变化,传统民间美术赖以生存的小农经济迅速瓦解,消费群体越来越小。

而"言传身教,父子相承"的传承方式也令民间美术的从业群体受限,随着生活节奏的加快和西方强势文化的影响,很少有年轻人愿意学习费时费力的传统技艺,传统民间美术面临后继乏人甚至无人继承的困境。此外,从事民间美术创作的基本都是没有受过正规文化教育的农民或者手工业者,其创作更多来自于对前辈经验的继承而不是自身的主观创造,这使得民间美术在与其他艺术形式的竞争中处于劣势。

新中国成立初期,国家曾经大力扶植过民间美术。例如,通过没收官僚资本,改造资本主义工商业和个体手工业,令我国的陶瓷业获得了迅速的恢复和发展,建立了社会主义的陶瓷工业体系。民间美术作为一种传统文化而被保护和学习,但实际上它的发展却开始面临尴尬的境地。

首先计划经济时代的生产让民间美术与社会经济基础、文化状态都出现了巨大的鸿沟,不切实际的生产让民间美术失去了实用性,很多人对它的喜欢更多的是出于对逝去年代的怀念,生产的萎缩与萧条不可避免。此外,生产方式机械化的时代变革以不可逆转的形式席卷着整个世界,慢工出细活的手工制作方式遭受着极为重大的冲击,转型在所难免。

改革开放之初,虽然很多民间美术保护者和美术理论家发出了保护的呼声,但是个人或者小群体的努力力量单薄,致使民间美术思维模式与生产体制的改变并不明显。他们的活动更多情况下只是将民间艺术品作为承载古代生活形态的活化石进行研究和保护,民间美术作品或者陈列在博物馆中,或者保存于研究所,显示着一个古老文明曾经出现的辉煌。这种局部范围的保护方式使我们很难看到民间美术的真实发展状态。

最近的二十年,随着中国综合国力的整体提升,政府对于意识形态与文化建设的关注度大大提升,被艺术家与文化工作者反复提及的"带有本民族特色"的文化形式因此受到了高度的重视。在具体的实施过程中,政府启动了包括民间美术在内的非物质文化遗产的保护工作,大多数有代表性的民间美术类别都已经被列入国家或地方政府的保护名录中,受到了极大的关注、扶植与保护。很多专家开始切实针对已经衰落了几十年的民间美术进行重新整理与研究,这些工作对民间美术的保护与振兴都有着重要的意义。

第二节 民间美术的发展现状

中国的民间美术诞生于数千年的中华文明传承之中,不论造型还是色彩都具有很鲜明的民族特色,体现了劳动人民的集体智慧,是可以代表中国文化的独特艺术形式。民间美术与百姓的民俗活动息息相关,各种表现形式都来源于生活和劳动创造。民间美术分布于全

国各地,因地域文化、风俗人情、感情气质的差异又形成了丰富的品类和风格,但它们在文化的传承上都延续一体,具有统一的实用价值与审美价值,并深入渗透到了百姓日常生活的所有方面。例如,节日庆典上的年画、春联、花灯;婚丧嫁娶中的嫁衣、喜帐、纸扎;生子祝寿时的刺绣、泥塑、花馍;迎神赛会活动中的符道神像、龙舟彩船。心灵手巧的民间匠师利用普通的木、布、纸、竹、泥土,借助大胆的想象、夸张,巧妙构思并精细制作出各种积极乐观、清新刚健、淳朴活泼的作品,运用大众熟悉的寓意谐音手法,表达了对美好生活的憧憬与追求,富有浪漫主义色彩。

民间美术的创作与使用群体是社会结构中数量最多的百姓,因此成为中国传统文化中最基本、最朴实的要素,早已随着民族的生活方式和思维方式融进了国人的身心之中,成为构成中国文化的固有基因,具有与文化母体的不可分割性。它作为一种文化符号和标志潜移默化地储存在每一个中国人的文化构成中,成为不可脱离的生命记忆。很难想象离开了五彩线与赛龙舟的端午,没有了春联与彩灯的春节,中国人将在文化归属上何去何从?因此,民间美术作为表现民族身份的标识,就有了生活的土壤和传承下去的薪火。

在政府的高度重视与扶持下,一批老艺人和传统美术形式得到了保护和继承,各种以民间美术带动地方经济发展的计划也同时展开,民间美术必须传承的观念受到了极大的尊重。随着中国非物质文化遗产保护工作的全面开展和《非物质文化遗产保护法》的出台,以及全国各级保护名录的建立,民间美术将获得进一步的抢救、保护和发展机遇,中华文化的伟大复兴必然涵盖着民间美术的蓬勃发展。

民间美术扎根于百姓之中,即使现在的中国社会由于经济的腾飞、城市的崛起、现代工业的冲击而处于快速转型的新时期,中国的农村人口仍然占绝大多数,纯朴又多样、恬静又沸腾的乡村生活仍然是中国生活的主流,农民们的喜怒好恶仍然代表着一种普遍的审美水平。虽然在高度发展的经济带动下,农村群众的艺术趣味已经全方位提高,但倾向质朴、明快、热烈的传统民间美术形式依然是共同的审美追求。相对深刻、抽象、变形的现代艺术在中国的广大地域中很难受到普遍的欢迎与追捧。

同时,民间美术本身也是一门可以持续发展的艺术。纵观民间美术的发展历史可以发现,它并不是故步自封,单纯依靠继承,也是随着时代的发展、变化而不断扬弃、创新的。例如中国陶瓷就经历了原始彩陶、原始瓷器,进而发展到青花瓷、斗彩的发展过程,取得了至今仍令世界瞩目的成就。

民间美术并不排斥官方美术的介入与引导,更不排斥外来文化的融入,对新材料、新科技也采取包容吸收的态度,民间美术正是凭借着不断否定不适宜的因素,壮大自身的合理成分,使自己不断适应时代和人们艺术审美的转变,以获得持续发展。

随着中国整体受教育水平的提高,国民的文化素质普遍提升,民间美术从业人员也从目不识丁的农民过渡到受过基本美学训练的艺术专科生乃至大学生。他们的介入可以让民间美术的整体创作水平获得大幅提高,增强与其他艺术形式的竞争力。这种不断进步的传承性使得民间美术长盛不衰,展现着中国人善于学习与进步的民族特征。

第三节　民间美术的发展方向

各民族的艺术都属于世界艺术整体的一部分，只有保持了本民族的独特艺术特色，才能在世界艺术史上占有重要的历史地位。民间美术作为具有原发性与地域性的美术形态，是我国本民族艺术的最佳代言人。民间美术的发展因此成为树立我国国家形象、增强文化软实力的重要手段。

在工业社会形成与市场经济空前繁荣的今天，传统手工艺与工业社会的对立已经成为一个不争的事实。如何寻求二者的平衡是艺术工作者应该思考与努力面对的重要课题。如果试图以民间美术来代替大工业时代的产品，显然不够现实。我们需要既不放弃常见的民间美术形式，也不违背社会运行的规律，要让作品具有民族特色和时代精神。工业文明带来了艺术品的大量生产与无限复制，但是随着生活质量的提高，这种简单重复的艺术形态已逐渐不能满足人们日益丰富的精神文化需求了。

在文化交流与商品买卖日益频繁的今天，工业文明带来的不应该只是带有实用主义色彩的产品形式，同时它也应该体现带有审美色彩的人文精神。民间美术以其丰富的审美形态与人文精神成为工业文明的有效补充，而工业文明以其时代感与社会性引导着民间美术的发展，两者的互补可以推动人类文化最终向着一个更加健全、完美的方向延续。如果要做到这一点，必须站在现代文化的角度对传统的民间美术作更深入的研究，寻找工业文明与民间美术之间最为合理的交汇点。

由于中国社会正处于从传统的农业社会走向工业社会、信息社会的转型期，民间美术也面临着由传统向现代的转化，这种转化是多方面、全方位的。

（1）在创作方向上，作品的艺术风格呈现出由实用性为主向装饰性为主的转变。在创作时要关注作品本身的美感，强调审美表现与现代生活的结合，将民间艺术品作为装饰元素融入现代人的生活。例如运用民间传统图案设计的窗帘与床单、被罩，运用陕北泥塑造型设计的餐桌摆件、居室饰品。

（2）在创作的主观能动性上由被动转化为主动。传统的民间美术创作是养家糊口的手艺或补充家用的副业，具有消极与被动性。而现在民间美术的从业者多数为专业爱好者，虽然也是其主要的谋生技能，但是创作时的热情与积极性普遍增强，这使得民间美术在设计制作上更加艺术化、专业化、市场化。

民间美术的发展还出现了与其他艺术形式相互融合和身份转换的趋势。现在是高度发展的科技与信息时代，人的自然观、价值观、审美观都发生了变化，现代文明对传统文化的冲击和影响是巨大的，在这种巨大的冲击下，民间美术同样也不可避免地受到影响。虽然这种影响并不意味着民间美术会被现代艺术所取代，但是在频繁的文化交流中，民间美术与其他艺术形式发生交融也是必然的。

艺术的发展既无国界也无时空限制，中国传统艺术的元素也是当代艺术家、设计师创作和设计的灵感来源，随着设计的深入，民间美术中的土陶酒瓶、蓝印花布、节令剪纸、刺绣布艺改换使用功能，开始以崭新的面貌进入新的艺术领域。

随着中国国民整体素质的提升与国民结构的改变,普通民众的艺术欣赏水平也有了显著的提高,民间美术开始褪去纯粹的乡土气息,慢慢从相对庸俗向相对高雅的艺术方式转变,如图8-1～图8-5所示。

图 8-1

图 8-2

图 8-3

图 8-4

图 8-5

当然,民间美术的发展与变化是有基本限制的,那就是既不能丧失民间美术的原真品位,又要适应现代人文化消费心理的变化;既要继续民间工艺代代相承的图文记忆和制作技艺,又要将民间美术转化为可以形成较大产量的生产能力;既要与现代教育相结合培养继承者,又要加强民间美术的理论教育与专业训练,保证继承者的基本素质,只有这样才能把握方向,真正促进民间美术民族化、地域化、市场化、规模化、产业化、特色化的发展。

本章小结

民间美术是一种带有原发性的美术形式,它在传承的过程中与人们的日常生活休戚相关,自诞生之日起就已经融合在人们的生活中。"言传身教"是民间美术传承中最普遍的一种方法,它主要体现在以家庭为中心的技艺传承环境中,是师徒、父子直接传授的方式。在现代社会的科技与文化冲击下,民间美术面临着很多新的机遇与挑战,如何能够适应并且把握时机和方向是民间美术能否获得持续发展的关键问题。

课后思考

1. 课后阅读非物质文化遗产目录,分析民间美术持续发展的可行性。
2. 如何看待民间美术蕴含的商业价值与人文价值?

参 考 文 献

[1] 里德．现代绘画简史 [M]．上海：上海人民美术出版社，1979．
[2] 顿斯坦．印象派的绘画技法 [M]．天津：天津人民美术出版社，1984．
[3] 韦·特海默．创造性思维 [M]．林宗基，译．北京：教育科学出版社，1987．
[4] 王冠英．中国古代民间工艺 [M]．北京：商务印书馆，1997．
[5] 鲁道夫·阿恩海姆．滕守尧，译．艺术与视知觉 [M]．成都：四川人民出版社，1998．
[6] 王受之．世界现代平面设计史 [M]．北京：新世纪出版社，1998．
[7] 潘松年．中国民间美术全集 [M]．北京：人民美术出版社，2002．
[8] 王树村．中国民间美术史 [M]．广州：岭南美术出版社，2004．
[9] 孙建军．中国民间美术教程 [M]．天津：天津人民出版社，2005．
[10] 孙建军．中国民间美术鉴赏 [M]．重庆：西南大学出版社，2006．
[11] 党春直．中原民间工艺美术 [M]．郑州：河南人民出版社，2006．
[12] 陈晓敏．中国民间美术的色彩观念 [J]．艺术百家，2008（5）．
[13] 薄松年．中国年画艺术史 [M]．长沙：湖南美术出版社，2008．
[14] 王宏建．艺术概论 [M]．北京：文化艺术出版社，2010．
[15] 靳之林．中国民间美术 [M]．北京：五洲传播出版社，2010．
[16] 左汉中．中国民间美术造型 [M]．长沙：湖南美术出版社，2010．
[17] 李福顺．中国美术史 [M]．北京：高等教育出版社，2010．
[18] 乔晓光．中国民间美术 [M]．长沙：湖南美术出版社，2011．
[19] 陈卫和．中国民间美术教育 [M]．长沙：湖南美术出版社，2011．
[20] 喜多俊之．当现代设计遇到传统工艺 [M]．郭菀琪，译．北京：电子工业出版社，2012．
[21] 张宇．浅析中国民间美术色彩体系与色彩搭配规律 [J]．美术大观，2012（7）．
[22] 潘鲁生．民艺学概论 [M]．济南：山东教育出版社，2012．
[23] 胡俊涛．中国民间美术概论 [M]．北京：中国建筑工业出版社，2013．
[24] 杜云生．中国民间美术 [M]．石家庄：河北人民出版社，2013．
[25] 梁玖．中国民间美术 [M]．南京：南京师范大学出版社，2014．
[26] 徐岳南．中国民间工艺美术解读与欣赏 [M]．重庆：西南大学出版社，2014．
[27] 姚清华．中原民间美术资源研究 [M]．北京：经济管理出版社，2014．
[28] 王连海．中国民俗传承 [M]．北京：中国旅游出版社，2015．
[29] 仉坤．民间美术之旅 [M]．北京：中国纺织出版社，2015．
[30] 王俊．中国古代玩具 [M]．北京：中国商业出版社，2015．
[31] 许建．民间美术在高校美术基础教育中的价值探究 [D]．云南大学，2016．
[32] 浅草．寻找中国匠人之旅 [M]．上海：文汇出版社，2016．

推荐网站及图片来源：

[1] 民间艺术网，http://www.minjianyishu.net/

[2] 陕西工艺美术网，http://gyplm.qianyan.biz/

[3] 人民美术网，http://www.peopleart.tv/

[4] 中国艺术网，http://www.chnart.com/

[5] 艺术中国，http://art.china.cn/

[6] 中国国家艺术网，http://www.zggjysw.com/

[7] 中国山水画艺术网，htpp://www.hudong.com/